Encyclopédie Portative.

COLLECTION

DE

TRAITÉS ÉLÉMENTAIRES

SUR LES SCIENCES,

Les Arts, l'Histoire et les Belles-Lettres;

par messieurs

AUDOUIN, AJASSON DE GRANDSAGNE,
BLANQUI AINÉ,
BAILLY DE MERLIEUX, BORY DE SAINT-VINCENT,
CHAMPOLLION-FIGEAC,
FERDINAND DENIS, DEPPING, MILNE-EDWARDS,
HACHETTE, LÉON SIMON, MALEPEYRE,
ETC., ETC.

Scientia est amica omnibus.

Imprimerie de Hennuyer et Turpin, rue Lemercier, 24.
Batignolles.

TRAITÉ ÉLÉMENTAIRE
D'ARCHÉOLOGIE

MONUMENTS
d'Architecture, de Sculpture et de Peinture,

COMPRENANT

Les Inscriptions de tout genre, les Statues, Bas-Reliefs, Figurines, Tombeaux, Autels, Vases peints, Mosaïques, etc.,

précédé

D'UNE INTRODUCTION HISTORIQUE,

ET SUIVI D'UN VOCABULAIRE.

orné de planches.

PAR M. CHAMPOLLION-FIGEAC.

DEUXIÈME ÉDITION
revue et augmentée.

—

TOME I.

Prisci ævi vestigia.

PARIS
A. FOURNIER, LIBRAIRE-ÉDITEUR,
Rue Neuve-des-Petits-Champs, 50.
—
1843

TRAITÉ ÉLÉMENTAIRE D'ARCHÉOLOGIE.

PREMIÈRE PARTIE.

ARCHITECTURE, PEINTURE, SCULPTURE.

Introduction historique.

1. Le mot *archéologie*, dans la généralité de son acception et selon son étymologie (Αρχαιος ancien, et Λόγος discours), comprend l'étude de l'antiquité tout entière par les monuments et par les auteurs. Bornée, comme l'usage l'a voulu, à la description des monuments, le nom d'*archéographie* conviendrait mieux à cette science, considérée dans cet objet unique; mais une distinction trop absolue serait presque oiseuse; le véritable archéologue ne peut se passer du secours des

auteurs classiques pour expliquer les monuments, et à leur tour, les monuments éclaircissent un grand nombre de difficultés, insolubles sans eux, dans les textes des écrivains anciens. Nous devons nous conformer à l'usage, et adopter le mot *archéologie* pour ce résumé, quoiqu'il ne doive traiter que des *monuments antiques* et ne point aborder la philologie.

2. L'archéologie diffère essentiellement de l'*histoire de l'art des anciens* et de l'*érudition*. La *première* nous enseigne les essais contemporains ou successifs des vieux peuples, et leurs efforts pour figurer les objets qui composent l'univers matériel, ceux que l'esprit de l'homme créa après Dieu; comment, d'une imitation servile, l'art s'éleva jusqu'à ce beau idéal qui ajoute à l'univers des beautés dont il ne renferme point le type complet, et, par le secours de l'allégorie et les effets magiques d'une langue de convention, il sut réaliser toutes les créations du génie. La *seconde* s'attache plus particulièrement au texte même des écrits des anciens, les interprète, les épure des taches que l'ignorance et l'erreur y introduisirent; et, si

elle est véritablement philosophique, elle conclut, du rapprochement des faits constants et bien observés, quel fut l'état réel de l'esprit et des mœurs des hommes de l'antiquité. L'interprétation des inscriptions est réellement une partie de l'érudition ; mais elle reste classée dans l'archéologie quand elle s'applique aux monuments antiques : elle prend pour cela le nom de *paléographie :* considérée dans sa généralité, et comme science appliquée aux inscriptions anciennes et modernes, elle se nomme *épigraphie*.

L'archéologie se borne à décrire et à expliquer les *monuments* qui sont l'ouvrage des anciens peuples. Ceux qui la confondent avec l'histoire de l'art et avec l'érudition, ne font ni de l'archéologie, ni de l'art, ni de l'érudition : ces trois genres de connaissances s'éclairent mutuellement ; mais chacune d'elles se propose un but spécial, a son système, ses préceptes et sa nomenclature à elle seule.

3. *L'utilité de l'archéologie* est trop généralement avérée, pour nous arrêter à la démontrer ici. Elle est le guide le plus fidèle pour l'historien des temps anciens ; elle lui fournit les plus authentiques documents, et, à

moins de nier l'utilité de l'histoire, on ne peut mettre en doute celle de l'archéologie. Pour les siècles antérieurs à Homère, toute l'histoire est dans l'archéologie ; les relations abondent sur les temps qui suivirent ce génie sans modèle et sans rival ; mais l'étude approfondie de ces relations y découvre parfois des traces de quelques influences qui montrèrent à l'écrivain la vérité là où elle n'était pas, ou bien un peu autrement qu'elle ne fut en réalité : Thucydide est un excellent Athénien dans l'histoire des guerres civiles de toute la Grèce. Les monuments ne sont d'aucun parti ; les faits qu'ils énoncent portent avec eux une naïve certitude, et s'ils contredisent l'historien, ils le condamnent comme coupable d'erreur ou de mensonge.

4. L'histoire ancienne s'éclaire et s'agrandit par leurs témoignages : pour les hommes célèbres, elle y trouve leurs noms véritables, leur origine et leurs portraits ; pour les peuples, leurs opinions et leurs préjugés, leurs religions et leurs cultes, leur science civile, politique, économique, administrative, leurs progrès dans les connaissances utiles à la civilisation, leurs mœurs publiques et privées,

leur régime général, enfin ce qu'ils firent pour la vérité, et les erreurs qu'ils ne purent éviter; pour les lieux, des notions authentiques d'où la géographie tire des faits importants, qui lui manqueraient sans leur secours; et pour les temps, des époques certaines qui, comme des jalons lumineux, dissipent une partie des ténèbres dont la succession des siècles passés enveloppa les vieilles annales de l'esprit humain : les monuments contemporains nous signalent ses progrès.

5. L'archéologie se propose donc de tracer le tableau de l'état social ancien, par les monuments. L'homme et ses ouvrages doivent être le véritable but de son étude; tous les monuments, même les plus communs et les plus grossiers, déposent de quelques faits, et l'ensemble de ces faits est comme une statistique morale des anciennes sociétés. Considérée de cette hauteur, l'archéologie mérite le nom de science, son utilité frappe dès l'abord ; la variété des moyens propres à son étude nous charme bien vite. Elle nous fait vivre et nous entretenir avec tous les grands hommes et tous les grands peuples des temps passés ; nous cherchons notre histoire dans la leur,

et nous ne savons pas résister au plaisir de comparer nos croyances avec leurs opinions, nos goûts avec leurs usages, et nos espérances avec leurs destinées.

6. Plusieurs méthodes se présentent pour l'étude de l'archéologie : l'une est *chronologique*, l'autre *analytique*, et toutes deux, si on les isole, pèchent en quelques points essentiels ; celle qu'on a suivie dans la rédaction de ce résumé a semblé laisser le moins à désirer, et se prêter à des rapprochements qui vont au but même de cette étude.

7. La *méthode chronologique* consiste à traiter des monuments de chaque nation en particulier, selon l'ordre de priorité que l'histoire lui assigne. Mais cette méthode, pour être la plus commode, n'est pas sans de graves inconvénients ; on saura d'abord ce que firent les Égyptiens, ensuite les Grecs, ensuite les Italiens ou les Romains, si l'on veut ; mais les rapprochements qu'on doit tirer de ces exposés, qui embrassent tant d'objets divers, seront nécessairement moins fructueux, parce que leurs éléments seront plus dispersés ; et ce travail de l'esprit, qui recherche avec tant d'avidité les origines dans les

analogies, les singularités dans les dissemblances, deviendra par là plus laborieux, plus incertain, et perdra, à la fois, de son charme comme de sa certitude.

8. La *méthode analytique*, en traitant de chaque sujet en particulier, relativement à tous les peuples à la fois, quoique moins défectueuse que la première, est un peu trop soumise à l'arbitraire de l'archéologue, qui commencera, de son gré, par traiter ou de la religion, ou de l'état des arts, ou des usages civils et militaires, des monuments funéraires ou des monuments religieux. Ce plan peut plaire par sa généralité, par la liberté même qu'il laisse à l'écrivain; mais là où les monuments nous manquent, que pourra dire l'archéologue? La science ne comprend que les faits conservés par les monuments même; elle recueille ces faits, les coordonne, les interprète, et ce sont ces interprétations qui vont prendre leur place dans les divers chapitres de l'histoire même des anciens. Et, ne perdant pas de vue que la science ne se compose que de ces interprétations, on conçoit que sa théorie ne doit venir qu'après ces faits, et qu'elle doit être subordonnée à leurs résultats, fondés sur

la nature même et la diversité d'expression des monuments.

9. Il nous a donc semblé pouvoir satisfaire aux conditions les plus désirables en adoptant une méthode à la fois chronologique et analytique. Le même sujet sera considéré chez les divers peuples à la fois, mais selon leur ancienneté relative. Cette méthode conservera ainsi l'ordre des origines et des modifications; elle fera distinguer les instituteurs premiers de leurs élèves, et l'invention, de l'imitation plus ou moins complète; elle nous montrera les pratiques de tout genre, courant le monde avec les colonies, exportées par les migrations des philosophes voyageurs; et lorsqu'un usage sera remarqué à la fois chez deux peuples d'un âge différent, l'histoire écrite nous expliquera ordinairement le temps, les causes et les circonstances de cette communication, ou si l'histoire se tait, l'archéologie suppléera peut-être à son silence et remplira ainsi ses lacunes. Cette méthode nous apprendra donc ce qu'on a fait dans chaque pays, dans des circonstances communes à tous, dans les circonstances particulières à chacun, et comment les arts di-

vers concoururent à l'accomplissement de ces vues analogues ou opposées.

10. Chaque monument est en effet le produit, soit d'un art unique, soit de plusieurs arts à la fois ; mais l'espèce et la destination de chaque monument se rattachent plus particulièrement à un seul, et quoiqu'un temple ait été érigé avec les secours de l'architecte, du sculpteur, du peintre et du graveur, l'architecte fit plus que les autres, et c'est comme ouvrage d'architecture qu'il doit être plus particulièrement considéré. Nous trouvons dans ce principe un second moyen de compléter notre méthode : 1° en classant tous les monuments selon l'art qui les a exécutés ; 2° en les considérant comme *sacrés*, *civils* ou *militaires*, et *funéraires*, subdivision qui appartient également à chacune des grandes divisions fondées sur la diversité des arts. Le tableau suivant expliquera pleinement notre pensée :

PREMIÈRE PARTIE.

1. ARCHITECTURE. { Monuments religieux, civils, militaires, funéraires, etc. { Murs, maisons, temples, camps, colonnes, obélisques, pyramides, théâtres, tombeaux, voies publiques, etc.

2. SCULPTURE. Idem. { Statues, bustes, bas-reliefs, ornements, etc.

3. PEINTURE. Idem. { Fresques, sculptures peintes, tableaux sur pierre, bois, toile et papyrus; vases peints, mosaïques.

SECONDE PARTIE.

4. GRAVURE. { Sur pierres fines. { Pierres gravées en creux et en relief.
Inscriptions { gravées. tracées. } { Matière; alphabets; langues, abréviations; cachets, tessères, etc.
Médailles. { Époques; matière; alphabets, langues; monnaies ou médailles; orientales, grecques, italiotes, romaines, gauloises; abréviations, etc.

5. MEUBLES et USTENSILES religieux, domestiques, militaires, funéraires, etc.

11. Il existe une classe particulière de mo-

numents qui n'avaient pas ce caractère dans l'antiquité, et qui abondent dans toutes les collections publiques et particulières; je veux dire cette foule d'objets antiques qui furent d'un usage général, et qui servaient à l'art de se nourrir, de s'habiller, de se parer, aux besoins et aux commodités de la vie domestique, aux cérémonies de la religion, à l'art de la guerre et aux rites funéraires. Ils sont, comme les autres, le produit d'un seul art ou de plusieurs; mais les arts qui les ont produits s'y montrent non pas comme en étant le but, mais seulement le moyen. On a donc pu les distraire de la classification adoptée pour les monuments d'une plus grande importance; la variété infinie de ces *meubles, armes, ustensiles, poids, mesures*, etc., nous y a même forcés, et il suffira de l'étendue de leur nomenclature, pour justifier le parti que nous avons pris d'en former une classe générale, tout à fait distincte des autres.

12. Néanmoins, nous soumettrons cette nomenclature, autant du moins qu'il nous sera possible, à l'ordre précédemment indiqué, car l'histoire des arts des anciens est aussi dans leurs moindres productions, et un

ustensile quelconque dépose également de leur infériorité relative, de leur progrès commun, de leur perfectionnement.

13. Le *style* d'un monument quelconque est le premier indice de son origine; l'œil exercé, d'après des règles précises, ne confondra pas une figurine étrusque avec une figurine égyptienne, quoiqu'elles aient quelques caractères communs, ni une statue grecque avec une statue romaine, quoique Rome doive toutes ses productions aux artistes de la Grèce. Il en est de même du plus petit meuble; et comme la connaissance du style particulier à chaque peuple de l'antiquité est une des notions les plus utiles à l'archéologue, nous essayerons d'ajouter quelques préceptes positifs aux exemples rassemblés dans les planches, et tirés des monuments de cinq de ces peuples que l'on peut considérer comme les seuls classiques pour notre Occident, d'après l'ordre établi dans nos études.

14. Nous comprenons dans cette liste les *Égyptiens*, les *Grecs*, les *Italiotes* ou anciens peuples de l'Italie, les *Gaulois* et les *Romains*. Il y a sans doute aussi des anti-

quités en Asie, et des monuments anciens dans les Amériques ; la première même, l'Asie, s'infiltre déjà avec de grandes promesses dans l'histoire de nos langues savantes, mais dans l'histoire des hommes elle manque de dates, d'annales proprement dites : l'Asie fait ainsi, dans les études classiques, comme un monde à part qui a aussi ses doctrines et ses merveilles ; mais elle n'entre pas encore assez avant dans nos études ordinaires, dans notre système d'enseignement public, elle n'est pas assez mêlée à nos souvenirs, à nos origines, au goût général, pour trouver dans ce résumé une place en rapport avec son importance même ; elle n'excite pas d'ailleurs cet intérêt universel qui fait accueillir si bien tous les souvenirs des Gaulois, nos premiers ancêtres, des Romains qui subjuguèrent les Gaulois et envahirent la Grèce, des Grecs enfin, qui soumirent l'Egypte, après s'être formés à son école. Nous ne ferons donc que mentionner rapidement des monuments asiatiques. Quant à ceux qu'on a rencontrés dans les Amériques, bien des incertitudes en frappent encore toute interprétation, et la question relative à l'ori-

gine de la population américaine est peut-être la moins difficile à résoudre parmi celles qui se rapportent à cette vaste contrée. Il existe d'ailleurs une grande inégalité dans la nature des monuments d'art laissés par ses anciennes populations, et l'on pourrait presque soupçonner que ses trois ou quatre cents langues vulgaires indiquent tout autant d'origines diverses de civilisation. L'usage de l'écriture y fut généralement inconnu, le Mexique excepté, avant les invasions européennes; et il y a bien peu de souvenirs historiques à chercher dans les antiquités des peuples qui ne savent pas écrire. Nous serons donc nécessairement très-court en ce qui touche à l'archéologie américaine.

15. Quoique borné principalement à l'étude des monuments des cinq peuples que nous venons de nommer, ce traité pourrait être fort étendu, parce que c'est chez eux que se trouvent pour nous l'origine et le développement de toute science noble en son but et utile en ses effets : la société civile actuelle est le résultat de leurs expériences; leur sagesse appelle notre admiration, et leurs erreurs mêmes notre respect. Mais nous

avons dû souscrire aux limites qui ont été tracées par les maîtres, et ne point perdre de vue qu'il est quelquefois possible de faire un livre utile, quoique peu étendu, sur un sujet qui prête à tant de développements. Nous avons donc borné, et tout nous en faisait un devoir, les notions que celui-ci renferme, à celles qui sont d'une utilité plus générale relativement à l'espèce de monuments que le lecteur peut avoir plus souvent l'occasion d'étudier.

16. Les monuments romains sont comme un produit du sol de la France; les monuments grecs ne se voient que dans les riches collections, et ceux des Italiotes presque nulle part qu'en Italie; mais les monuments égyptiens affluent depuis quelques années, et leur variété n'étonne pas moins que leur nombre et la richesse de quelques-uns d'entre eux. Nous essayerons de satisfaire, à tous les égards, les personnes que le goût des beaux-arts et de la solide instruction porte à recueillir ces véritables reliques de l'antiquité. Nous n'écrivons pas pour les savants de profession, nous réclamons au contraire leurs conseils et leur indulgence.

17. Nous prions de considérer que ce *Résumé d'archéologie* est le premier livre élémentaire, publié en France, qui en embrasse toutes les parties. Il existe une foule d'excellents ouvrages où les vrais principes de la science sont consignés, et les bonnes leçons très-abondantes ; je les ai pris pour guides, et j'ai dû m'appliquer, moins à écrire un traité complet sur la matière, qu'à éviter les erreurs en traitant des sujets, cependant assez nombreux, qui ont pu trouver place dans mon plan. Il y aurait beaucoup à ajouter pour rendre cet ouvrage complet. Je serai satisfait si la critique y trouve peu à reprendre, et, s'il présente à l'archéologue et à l'amateur les véritables rudiments d'une science vaste dans son objet, importante dans son but, qui charme à la fois l'esprit et l'imagination, et rappelle de la manière la plus expressive et sur la foi des témoins contemporains, les plus grands et les plus nobles souvenirs de l'histoire.

18. Les anciens ne connurent pas l'archéologie comme science : l'Égypte se place à l'origine des sociétés policées, elle n'eut point d'antiquités à étudier que les siennes pro-

près; la Grèce alla lui demander des lois, des institutions, et son génie perfectionna les arts dont elle recueillit les éléments sur les bords du Nil. La Gaule était solitaire comme ses druides; les vieux Italiens se perdent dans les ténèbres primitives de notre Occident, et Rome n'emporta de la Grèce que des objets de prix, comme butin, et non comme sujets d'étude. Elle dépouilla aussi l'Égypte de quelques obélisques et de quelques statues; mais c'étaient des trophées qu'elle enlevait, et dans l'esprit du vainqueur il n'entrait aucune des vues que se propose l'archéologue. On pourrait considérer Pausanias comme amateur; il décrit soigneusement les monuments de la Grèce; mais il ne systématise point leur étude, et la science archéologique est encore à naître après lui.

19. Elle est un des bienfaits de la renaissance des lettres en Europe, et ne date que de cette époque à jamais mémorable. Le Dante et Pétrarque, en cherchant les vieux manuscrits, recueillirent aussi les vieilles inscriptions. Les médailles attirèrent encore l'attention du chantre de Laure; il en envoya une collection au roi Charles IV, en lui proposant

pour modèles quelques-uns des grands princes dont il lui offrit les effigies. Des restes de la peinture antique furent découverts à l'époque même où l'on commençait à raisonner sur la théorie de cet art, au seizième siècle. Le Laocoon apparut en même temps; Raphael et Michel-Ange étudièrent la sculpture antique, les pierres gravées, les grandes ruines de l'architecture grecque et romaine; les érudits y cherchèrent l'explication des traditions écrites sur l'antiquité, et la science proprement dite fut dès lors fondée. Laurent de Médicis établit à Florence un enseignement public de l'archéologie; l'histoire de l'art vint puiser à la même source que ses théories; Winckelmann écrivit sous l'inspiration de ses chefs-d'œuvre, et l'alliance des arts et de l'archéologie fut scellée par le génie de ce grand homme.

20. A de nombreuses monographies ou descriptions spéciales de certains monuments, succédèrent des traités généraux que, dans cette science comme dans quelques autres, un zèle trop hâtif s'était empressé de produire. Des systèmes, parfois hasardeux, prirent la place de théories souvent erronées:

mais la raison humaine est comme la sphère des fixes ; un astre nouveau, en s'élevant sur un horizon, en entraîne d'autres sur tous ses points, et ceux-ci sont éclairés simultanément d'une lumière nouvelle. Quand la physique fut dépouillée de ses erreurs, l'archéologie le fut aussi des faux systèmes : toutes les sciences ont été fondées quand les saines méthodes se sont dévoilées à notre esprit. L'entendement humain est un, il ne peut croire tout à la fois à la vérité et à l'erreur : c'est un instrument qui opère de même sur toutes les matières. Louis XIV fonda l'Académie des belles-lettres ; Rome expliqua les monuments de sa splendeur primitive ; des voyageurs courageux allèrent exhumer ceux de la Grèce, et le monde savant fut comme un laboratoire où l'on s'efforçait de ressusciter l'antiquité pièce à pièce. Grævius et Gronovius avaient recueilli dans leurs volumineuses collections les fruits épars de tous ces labeurs ; Gruter et Muratori formaient un corps systématique de toutes les inscriptions trouvées dans le monde romain ; Montfaucon expliquait par les monuments les mœurs et les usages des anciens ; dom Martin, la religion des Gaulois ;

Baxter, les antiquités britanniques, et Kircher s'était donné pour un OEdipe qui interprétait toutes les énigmes égyptiennes.

21. Le siècle dernier fut réellement celui qui fonda la véritable science de l'antiquité : les conjectures téméraires, les explications puériles furent enfin décréditées ; la multiplicité des monuments, la fondation des musées, le goût des collections particulières, multiplièrent aussi les moyens propres aux études fondées sur les rapprochements, et chaque partie de la science eut des maîtres dont les écrits forment encore les meilleurs disciples : le comte de Caylus soumit à l'ordre chronologique les monuments des différents âges, et pénétra le secret de la plupart des arts qui les avaient produits ; Morcelli proposa un système régulier pour la classification des inscriptions selon leur sujet, et pour leur étude selon leur style ; Eckhel coordonna méthodiquement la science des médailles ; Rasche la rédigea selon l'ordre alphabétique ; Passeri et Dempster ouvrirent à Lanzi la carrière des idiomes et des monuments de l'Italie antérieure à la fondation de Rome ; Herculanum et Pompeï étaient découverts ; l'abbé

Barthélemy réédifiait la Grèce de Périclès de ses propres débris; Zoëga déblayait les avenues de l'antique Égypte, et Visconti paraissait au milieu de tant de travaux comme bien capable de les compléter tous.

22. Le commencement du siècle actuel est l'époque d'une révolution nouvelle dans la science : la France lettrée fit la conquête de l'Égypte savante; l'archéologie connut enfin ses origines. La Grèce antique y rechercha aussi les siennes; des lumières nouvelles éclairèrent réciproquement l'étude de l'une et de l'autre; un magnifique ouvrage fut le fruit du zèle le plus actif et le plus fructueux : monument d'un éternel honneur pour la France, qui l'a donné à l'Europe littéraire comme le fruit d'une ardeur à l'épreuve des périls, et d'une constance qui fut plus que du courage.

23. Dès lors la science s'agrandit et appela de nouveaux disciples dans la carrière; Millin s'était voué à l'explication de l'antiquité figurée : ses Monuments inédits, son Recueil de vases peints, sa Description des tombeaux de Canosa, méritèrent tous les suffrages; Mongez étudia les monuments de toute espèce et en

donna souvent d'heureuses interprétations; son Dictionnaire d'antiquités est pour la science un guide à la fois savant et élémentaire. Dans les autres contrées, en Italie surtout, l'archéologie classique eut de nombreux partisans; Naples et Rome en nomment plusieurs, tels que Rossi, Carcani, Fea, Testa, Cancellieri, P. Visconti, dont les travaux ont obtenu une légitime réputation; à Peruze, M. Vermiglioli professe l'archéologie, en publie les éléments, et il se voue en même temps à l'interprétation des monuments étrusques; à Florence, M. Micali a consacré à l'histoire des peuples qui firent ces monuments, un ouvrage célèbre dès son apparition; MM. Zannoni et Inghirami, quelquefois ses antagonistes, rivalisent de zèle avec MM. Alessandri et le comte Capponi, pour faire connaître convenablement les richesses de la célèbre galerie de Florence; à Milan, les Cattaneo, Malaspina, et ceux qui marchent sur leurs traces, ont répandu la lumière sur les ténèbres des vieux temps; à Turin, où la munificence royale a offert la plus honorable hospitalité à de brillants débris de l'antique Égypte, MM. de Balbe, Napione, Peyron,

Gazzera, et autres savants distingués, sont aussi voués au culte de l'antiquité; l'Allemagne, si docte et si laborieuse, suit les nobles exemples des Ernesti, des Heyne, et de tant d'autres érudits qui ont associé les monuments à l'interprétation des auteurs; l'Angleterre exploite aussi à la fois ses antiquités romaines, galliques, saxonnes et normandes; et tant d'efforts réunis ne peuvent être infructueux pour l'histoire approfondie des primitives expériences sociales, seul but vraiment philosophique de l'archéologie.

24. Dans notre France, enfin, la science archéologique ne promet pas de moins heureux résultats; ses antiquités nationales, malgré le malheureux incident qui a ralenti les premiers efforts, trouvent dans tous nos départements des explorateurs instruits et désintéressés, dont le zèle est soutenu par la conscience du service important qu'ils rendent aux arts, aux lettres et à l'histoire; d'honorables récompenses (une médaille décernée par l'Académie royale des inscriptions et belles-lettres) ont déjà recommandé à l'estime publique, entre autres recherches, celles de MM. Schweighœuser (sur le Haut-

Rhin), feu Delpon (Lot); Dumêge (Haute-Garonne et Tarn-et-Garonne), feu Giraud (Côte-d'Or), Chaudruc de Crazannes (Charente-Inférieure et Gers), Allou (Haute-Vienne), feu Artaud (Rhône); Jollois (Vosges), Saint-Amans (Lot-et-Garonne); Golbéry (Haut-Rhin), Penchaud (Bouches-du-Rhône et Gard), Gaujal (Aveyron); et quelques-uns d'entre eux ont associé toutes les ressources de l'érudition à l'examen et à la description des mouments. Dans l'Académie, M. de La Borde publie la collection de tous ceux de la France; MM. Boissonnade et Raoul-Rochette appliquent à l'histoire l'interprétation des marbres écrits recueillis dans l'ancienne Grèce; par les soins de ce dernier, les médailles nous révèlent des rois dont l'histoire écrite n'a pas conservé les noms; M. Letronne semble s'être consacré à ceux de l'Égypte grecque et romaine; et prépare laborieusement la publication de tous les manuscrits sur papyrus réunis à Paris, et de toutes les inscriptions recueillies en Égypte; ailleurs, ces manuscrits sur papyrus ont occupé les veilles de MM. Young, Boeck, Kosegarten et autres; j'ai réuni mes efforts à ceux de ces savants

distingués; enfin l'alphabet des hiéroglyphes a été découvert, et il restitue à l'histoire des siècles qu'elle avait oubliés. Que de raisons pour espérer que l'étude de l'archéologie retirera des lumières nouvelles de cette persévérance éclairée; et l'histoire, des documents authentiques qui rectifieront ses erreurs et combleront d'immenses lacunes !

25. Tel est le but que l'archéologie doit se proposer constamment. Les objets qu'elle embrasse dans ses études sont nombreux et variés. Pour les traiter tous selon leur importance, un ouvrage étendu serait nécessaire, et sans doute au-dessus de mes forces. Je n'ai donc point perdu de vue la véritable destination de ce résumé : il doit présenter une série de préceptes éprouvés et d'instructions concises et certaines, telles qu'elles résultent des travaux des grands maîtres où elles sont répandues. Mais cette série, malgré ses généralités, doit aussi être réduite à ce qui peut intéresser le plus grand nombre d'amateurs : peu d'entre eux ont l'occasion d'étudier les grands monuments de l'architecture antique; ce que nous en dirons se réduira donc aux faits principaux qui constituent la diffé-

rence des styles et des pratiques des divers peuples dont nous nous occupons. Les produits de la peinture antique s'offrent moins rarement aux yeux de l'observateur; on tâchera d'en parler de manière à le satisfaire, à l'égard des vases peints en particulier, genre d'ouvrages aujourd'hui assez commun. Les objets de sculpture sont aussi très-nombreux, et chacun d'eux porte l'empreinte du génie du peuple qui l'exécuta; nous tâcherons de satisfaire à cet égard à ce qu'exige un livre élémentaire sur cette riche matière; et quant aux médailles et aux inscriptions, comme celles de l'empire romain se retrouvent partout, et bien plus communément que celles des rois, des peuples et des villes de la Grèce, en donnant sur ces dernières des renseignements généraux sur leur type, leur légende, leurs sujets historiques ou mythologiques, nous nous appliquerons plus particulièrement à réunir sur les premières toutes les notions qui peuvent en faciliter l'étude et l'explication. Les meubles et ustensiles civils, religieux ou militaires, seront considérés par rapport à chacun des peuples dont nous nous proposons ici d'étudier les monuments, et

leur variété même en jettera peut-être un peu dans la rédaction d'un ouvrage où nous tâcherons de réunir les deux qualités les plus indispensables, la clarté et l'exactitude.

26. Il existe une foule de traités particuliers sur chaque partie de l'archéologie, et quelques-uns sont l'ouvrage de savants justement célèbres ou distingués. En réunissant ici pour la première fois, et dans un résumé sommaire, l'ensemble de leurs préceptes et de leurs décisions, je m'appliquerai particulièrement à me montrer fidèle à leur autorité; et en y ajoutant les faits nouveaux que mes études spéciales, notamment sur les antiquités égyptiennes, qui aujourd'hui se placent justement en tête de toutes les autres, m'ont permis de recueillir, j'ose espérer de pouvoir offrir aux amis éclairés de l'antiquité un ouvrage qui ne leur sera pas tout à fait inutile, et pour lequel je n'ai pas eu de modèle. Je rassemble et reproduis les leçons éparses des grands maîtres, c'est un nouvel hommage à leurs travaux et à leur mémoire.

PREMIÈRE DIVISION.

MONUMENTS D'ARCHITECTURE.

27. Chaque peuple eut ses règles, ses proportions et son goût particuliers, tout en se proposant le même but, c'est-à-dire la solidité, la régularité et la convenance. L'influence des climats et des institutions publiques se montra surtout dans les produits de l'architecture. Dans notre Occident, les temples à ciel ouvert conviendraient aussi peu à sa température qu'à nos habitudes; les jeux de la scène entraient beaucoup plus dans les mœurs nationales des Grecs et des Romains que dans les nôtres; les comédiens n'étaient point proscrits par les pontifes; enfin, l'art de la guerre, tel qu'il était chez les anciens, imposait d'autres principes à l'architecture militaire.

SECTION I.

Des murs et des murailles; des mortiers et des ciments.

28. *Egyptiens.* Les murs d'enceinte des villes égyptiennes sont généralement construits en briques crues séchées au soleil, ou cuites; leurs dimensions sont variables; le limon du Nil en a fourni la matière, et quelquefois elles portent de courtes inscriptions hiéroglyphiques enfermées dans un parallélogramme. On ne connaît comme ouvrages de l'architecture égyptienne que des temples, des palais, des pyramides, des obélisques, des murs d'enceinte ou de quais, et autres constructions publiques; les constructions particulières, les maisons, etc., ont disparu par le laps de temps, soit qu'elles fussent construites en terre ou en briques, soit avec d'autres matériaux aussi périssables. Le caractère général et spécial de l'architecture égyptienne est dans l'inclinaison sensible ou *talus* de tous les côtés ou parements. On connaît d'ailleurs la solidité de leurs ouvrages; elle provient surtout du bon choix des matériaux, de leur volume extraordinaire, et du soin

avec lequel on les appareillait. On a remarqué souvent que, dans les assises, les pierres voisines sont attachées l'une à l'autre par un morceau de bois solide, plat, taillé en queue d'aronde à ses deux bouts, et incrusté dans les pierres. Les Grecs et les Romains employaient le bronze et le fer au même usage. Certaines constructions égyptiennes, encore existantes, ont aujourd'hui plus de quatre mille ans de durée.

29. *Grecs*. Ils construisirent d'abord leurs murs en pierres brutes de grandes proportions : les interstices étaient garnis de pierres plus petites; on voit encore des restes de murailles semblables dans les îles de Gozzo et de Malte. A Corinthe, Érétrie, et Ostie en Eubée, les plus anciens murs sont formés de polygones irréguliers parfaitement taillés et très-bien joints ensemble (*V*. au n° 30). Lorsque l'architecture grecque se perfectionna, elle adopta trois manières différentes de bâtir; l'*isodomum*, rangées de pierres de la même hauteur et très-longues en général; le *pseudoisodomum*, assises de pierres de hauteur inégale; l'*emplecton*, pour les épaisseurs extraordinaires; on élevait en pierres de taille

les deux faces du mur, et l'intervalle était rempli de pierres brutes noyées dans le mortier, et de distance en distance, des pierres assez longues, portant sur les deux faces, consolidaient ce genre de construction.

30. *Italiotes*. Les plus anciennes constructions observées dans les murs des villes étrusques sont de grandes pierres taillées en polygones irréguliers; c'est ce qu'on a désigné par le nom de *murs cyclopéens*. Depuis que feu Petit-Radel a appelé l'attention des archéologues sur ces monuments, on en a reconnu dans les plus anciennes villes de la Grèce, de la Sicile et de l'Italie; et ce qui démontre leur haute antiquité, c'est qu'on les trouve en général comme substructions au-dessous de murs édifiés selon les principes d'une architecture plus régulière. (V. *Magasin encyclopédique*, 3e année, 1804, t. V, p. 446 et suiv.). Les murs militaires étrusques de Volterre sont cependant construits en grandes pierres placées horizontalement.

31. *Gaulois*. On n'oserait affirmer qu'il nous reste encore quelques constructions gauloises. On voit, en général, par les bulletins de la guerre de César dans les Gaules, qu'on

y employait plutôt le bois que les pierres, du moins pour les murs de défense préparés à la hâte. Cependant l'histoire de quelques siéges fait supposer que les villes ou places fortes qui les soutenaient, étaient défendues à la fois par le courage patriotique des Gaulois et par des murailles. Celles de Marseille étonnèrent César même par leur élévation ; mais Marseille était une ville grecque. Uxellodunum, ville gauloise dont j'ai retrouvé le véritable emplacement à Capdenac (Lot), conserve encore des ruines de murs bâtis au-dessus de larges fossés taillés profondément dans le rocher qui porte la ville ; ces restes de murs se lient très-bien avec une porte antique qui subsiste encore entière ; mais ces constructions peuvent être l'ouvrage des Romains, maîtres d'une place qu'ils durent vouloir conserver et fortifier. On ne peut donc rien dire de spécial sur les constructions gauloises.

32. *Romains.* Ils imitèrent d'abord les Étrusques, leurs maîtres, et adoptèrent ensuite deux systèmes particuliers de construction : l'*incertum* ou *antiquum*, qui consistait à employer les pierres telles qu'on les tirait des

carrières, et qu'on adaptait les unes aux autres aussi bien qu'on le pouvait; et le *reticulatum*, composé de pierres taillées et carrées, mais assemblées de manière que la ligne des jointures formait une diagonale, ce qui donnait aux murs l'apparence d'un *réseau*. Vitruve assure que cette manière de bâtir était de son temps la plus commune; il en reste encore des exemples. Les Grecs lui donnaient le nom de *dictyotheton*, analogue à réseau; ils communiquèrent aussi aux Romains leur *emplecton*. On a remaqué dans les murailles romaines de Cularo, ancien nom de Grenoble, construites du temps de Dioclétien, qu'on employa à remplir l'intervalle des deux faces, des cippes funéraires, des autels et des sarcophages renversés. Les Romains employaient quelquefois la pierre et les briques simultanément, et avec une symétrie qui suppose l'intention d'orner les murs construits avec ce mélange. Ils connurent aussi l'emploi de l'argile ou *pisé*, qu'ils imitèrent des Carthaginois; enfin ils employèrent partout, pour l'intérieur des édifices, le charpentage, dont les vides étaient remplis de maçonnerie en pierres ou en briques.

33. *Mortiers et ciments.* La perfection de ceux des anciens a passé en proverbe. Les Égyptiens ne les employèrent pas dans leurs grandes constructions, mais d'autres monuments en conservent les traces; quelques-unes des pyramides furent autrefois couvertes d'un revêtement qui en suppose l'usage. Il paraît aussi que, dans leur état primitif, leur surface inclinée était plane et sculptée, au moyen d'une assise de pierres qui s'inséraient dans les gradins aujourd'hui visibles et qui en garnissaient exactement les retraits. Au surplus, l'emploi du plâtre, de la chaux, des bitumes, etc., dans les arts est démontré par mille exemples. Les Grecs et les Étrusques les connurent aussi; on cite un réservoir de Sparte construit en cailloux cimentés, et les grottes sépulcrales de Tarquinia sont enduites d'un stuc couvert de peintures; la nécessité dut rendre l'usage du mortier et des ciments familier à tous les peuples; le temps, qui les a durcis, les fait supposer plus parfaits que ceux des modernes. L'ingénieur Vicat, qui a fait récemment de nombreuses expériences sur les ciments des anciens, prouve que tout leur mérite à

cet égard consistait dans l'art de mêler la chaux plus ou moins grasse avec un sable plus ou moins argileux. M. Vicat a dévoilé ce secret à l'architecture moderne, et ses théories chimiques ont accrédité ses découvertes, qui sont pleinement confirmées par les expériences de chaque jour, et peuvent être considérées comme un des grands services rendus à l'État, tant a été grande l'économie qui en est résultée pour les travaux publics.

SECTION II.

Des maisons.

34. Les anciens agissaient autrement que les modernes dans cette partie essentielle des usages sociaux. Il ne paraît pas qu'ils se soient occupés d'embellir les villes par les constructions particulières : les monuments publics avaient seuls ce privilége, et les honneurs décernés aux citoyens qui les faisaient élever ou réparer à leurs dépens, tournèrent vers eux leur attention et l'emploi de leur fortune, plutôt que vers les habitations domestiques. On connaît par des peintures l'état

des maisons des Égyptiens; elles étaient vastes, décorées, à plusieurs étages, et entourées de jardins. Le domestique y était nombreux. Les vestibules étaient soutenus ou ornés par des colonnes : les meubles y étaient somptueux; des fleurs et de la verdure étaient répandus dans les appartements; les fenêtres y étaient rares, étroites, et garnies de verres de couleur, afin de préserver de la chaleur l'intérieur des habitations. Des balcons très-spacieux servaient de salon, de salle à manger et de lieu de réunion, quand le soleil les avait quittés. Les fontaines, les jets d'eau, les bassins y étaient multipliés à l'extérieur et à l'intérieur. Des tapis couvraient le sol, les ustensiles de cuisine étaient fort variés; des animaux domestiques ou curieux habitaient avec les maîtres. On ignore quels furent, à l'égard des habitations privées, les usages des Italiotes et des Gaulois.

35. Les *Grecs*, selon Vitruve, et les Grecs riches vraisemblablement, partageaient leur maison en deux appartements distincts l'un de l'autre, celui des hommes, *andronitis*, et celui des femmes, *gynæconytis* ou gynécée. Le gynécée, placé d'abord au premier étage,

quand l'andronitis était au rez-de-chaussée, occupa ensuite, près de celui-ci, la partie la plus reculée de la maison. Les mœurs grecques condamnaient les femmes à une retraite habituelle; une grande salle était destinée à leurs travaux, entourées de leurs esclaves; à la suite était le *thalamus*, ou chambre à coucher, et avant, la salle de travail, l'*anti-thalamus*, ou salon pour les visites; une salle à manger, et les autres chambres nécessaires au service domestique, se trouvaient auprès. L'appartement du mari se composait de plusieurs salles de festin, de musique et de jeux, et ensuite était un portique ou galerie pour la conversation et la promenade intérieure; il était près de la bibliothèque et de la galerie des tableaux. Un portier gardait l'entrée de la maison, qui était ordinairement un long corridor conduisant aux appartements; un hermès, ou une statue d'Apollon Loxias, ou un autel à ce dieu, ornait cette entrée; de petits corps de bâtiments, voisins de la maison, étaient destinés aux étrangers. Il paraît que les maisons grecques n'avaient qu'un seul étage; le pavé était un ciment très-dur; le toit était une plate-forme entourée de balus-

trades, et les jours y étaient pris plutôt que sur les côtés de la maison. (On peut voir le plan d'une maison grecque, dans l'Atlas du *Voyage d'Anacharsis*, et dans le plan des ruines de Pompeï, levé dans tous leurs détails, par M. Bibent, architecte.)

36. Les *Romains*, qui vivaient dans un appartement commun avec leurs femmes, adoptèrent aussi pour leur maison une distribution différente de celle des Grecs. La porte conduisait dans l'*atrium*, espèce de porche construit en carré long, d'après les proportions des différents ordres, et plus ou moins orné, selon la dépense qu'on y faisait; les appartements étaient situés sur les deux côtés longs; au fond était le *tablinum* ou les archives : en le traversant on arrivait dans la cour entourée d'un portique, et où se trouvaient les salles à manger, à recevoir les visites, la bibliothèque, la galerie des tableaux et les bains; les ornements en marbre n'y étaient pas épargnés. La maison de Lépide était la plus belle de Rome; les seuils des portes étaient en marbre de Numidie : à Athènes, les maisons de Thémistocle, celle d'Aristide, différaient peu de celle du plus pauvre ci-

toyen. Les Romains donnèrent plusieurs étages à leurs maisons, et, pour prévenir l'insalubrité qui en résultait, Auguste borna leur hauteur à soixante-dix pieds, que Trajan réduisit même à soixante. Du reste, on comprend très-bien que l'on ne peut donner ici que des généralités sur des constructions où la variété des goûts et des fortunes dut en introduire beaucoup dans le plan, l'étendue, la richesse et la commodité des maisons. Ce fut dans leur *villa* ou maison de campagne que les Romains déployèrent un luxe sans bornes; les objets d'art et les productions des peuples les plus éloignés ajoutaient à la profusion des autres ornements, et à l'élégance des mosaïques, des stucs et des peintures: c'est dans la *villa* des empereurs ou des citoyens les plus riches, qu'ont été retrouvées les plus belles productions des arts de l'antiquité.

SECTION III.
Des temples.

37. Les temples étaient des édifices sacrés destinés au culte de la divinité: tous les peuples en ont élevé, et la piété qui les fonda

hâta les progrès de l'architecture, par le désir de rendre ces édifices plus dignes de leur destination. Les Égyptiens, si religieux et si fidèles aux dogmes fondamentaux et au culte primitif institué par leurs ancêtres, ont surpassé tous les peuples dans l'étendue et la magnificence de ces monuments publics; ils en avaient déjà d'anciens, quand l'oracle de Delphes n'habitait qu'une cabane de lauriers, et que le Jupiter de Dodone n'avait qu'un vieux chêne pour demeure.

38. *Égyptiens.* Le temple proprement dit, ou la *cella*, était de forme carrée ou carré long; c'est là qu'habitait le dieu, représenté par son symbole vivant, que des esprits légers ou superstitieux ont pris pour la divinité même. Les rites religieux avaient réglé dans tous ses détails l'ordre du service des prêtres auprès de ces animaux sacrés, choisis et désignés d'après les signes extérieurs réglés par le rituel, et qui étaient embaumés après leur mort. La *cella*, partie principale du temple, en est toujours la plus ancienne, et porte le nom du Pharaon qui l'a fait construire et dédiée. Les plans des divers temples de l'Égypte, figurés dans la *Description*

de cette contrée, rédigée par les savants français de l'expédition, montrent une grande diversité dans leur ensemble, mais prouvent une certaine uniformité dans les parties principales. La description suivante du temple voisin du palais de Louqsor, à Thèbes, donne une idée suffisante de ce genre de construction chez les Égyptiens.

39. *Temple de Louqsor.* Un pylône, ou porte flanquée de deux espèces de tours carrées et en talus, long de 25 mètres, conduit dans une cour ornée d'un portique sur trois côtés, et formant un rectangle dont la longueur est exactement le double de la largeur. Des piliers cariatides soutiennent le plafond du portique; des deux côtés, les galeries latérales ont 8 pieds 9 pouces de largeur; le portique du fond est formé aussi par quatre cariatides, mais placées en avant de quatre colonnes. La porte qui est percée dans ce mur est couronnée d'une corniche ornée d'un globe ailé au-dessous duquel se montre la tête du serpent Urœus; cette porte conduit à un second portique, soutenu par deux rangées de colonnes, dont les chapiteaux ont la forme d'un bouton de lotus tronqué. Quel-

ques sophites sont percés de trous carrés évasés en forme d'entonnoir renversé ; c'est par là que la lumière pénètre dans ce second portique. Un petit avant-corps figure, sur le mur du fond, la façade d'un temple ; une porte y est pratiquée, et donne entrée dans un sanctuaire de 8 mètres 1/3 de profondeur, sur 14 mètres de largeur, et qui est éclairé par des soupiraux ouverts dans la partie supérieure ; au fond, est un petit corps avancé, où l'on a pratiqué une niche qui servait à renfermer l'animal sacré, symbole du dieu adoré dans le temple. Sur les côtés, deux couloirs communiquaient avec ce sanctuaire, et l'escalier pratiqué dans l'un des deux mène sur la plate-forme du temple. Il a dans son ensemble 160 pieds de longueur sur 76 de large, et ses murs sont entièrement couverts de sculpture en bas-relief dans le creux et coloriées. Ces dimensions sont à peu près celles des grands temples de l'Égypte ; mais il en est plusieurs de proportions colossales, et celui-ci n'est qu'une partie du grand palais de Louqsor, dans un quartier de Thèbes.

40. *Grand temple du sud à Karnac.* Pour donner au lecteur une idée approximative de

ce qu'entreprenait la munificence des Égyptiens, et de leur piété envers les dieux, nous plaçons ici une description sommaire du grand temple, au sud des ruines de Karnac, autre partie de l'ancienne capitale de la Thébaïde et de l'Égypte.

Une allée de sphinx accroupis sur leur piédestal, au nombre de 600 environ de chaque côté, conduisait, par une avenue de 2000 mètres, pavée en dalles, du palais de Louqsor au temple de Karnac; qu'on se figure l'avenue des Champs-Élysées, à Paris, depuis l'Arc de Triomphe jusqu'à la place Louis XV, décorée, de chaque côté de la route, d'une rangée de 600 sphinx placés sur des piédestaux de 16 pieds et demi de long sur 4 pieds 7 pouces de large. Une autre avenue, ornée de béliers placés de même sur des piédestaux, prolongeait la première sur une longueur de 165 mètres, ayant 58 de ces monolithes de chaque côté. La tête d'un bélier a 4 pieds et tiers de longueur, et le reste du corps est taillé sur cette proportion. Des arbres ombrageaient les abords du temple; une porte triomphale, isolée, se présentait d'abord; le mur d'enceinte s'appuie sur

ses côtés; elle a 17 pieds 3 pouces d'ouverture, 36 pieds 3 pouces de profondeur, 64 pieds 7 pouces d'élévation, dont 44 pieds sous la plate-bande. Elle est en grès : sa corniche est ornée du globe ailé avec l'Urœus; le reste de sa surface à l'extérieur, à l'intérieur et au plafond, est couvert de sculptures coloriées et d'inscriptions hiéroglyphiques; l'enfoncement même où venaient se loger les battants de la porte, en est également orné. A 43 mètres de distance, on arrive au pylône ou entrée principale du temple; des béliers sur leurs piédestaux ornent encore cette avenue. Le devant de ce pylône avait, de chaque côté, quatre mâts d'une grande élévation et portant des banderoles; sa longueur est de 98 pieds; sa largeur de 31, et sa hauteur de 55. Il paraît que deux statues colossales décoraient cette entrée qui introduit dans une cour découverte, entourée d'un double rang de colonnes; leurs chapiteaux, en forme de lotus tronqués, sont surmontés de dés assez élevés qui portent l'entablement. Vient ensuite une salle hypostyle ornée de 140 colonnes de proportions colossales. Trois portes sont pratiquées dans

le mur du fond; celle du milieu conduit à un sanctuaire isolé, et les deux autres à de petites salles dépendantes du temple. Une autre salle est aussi derrière le sanctuaire, et une porte conduisait encore à d'autres dépendances. Les murs et les colonnes sont chargés de sculptures coloriées; rien n'égale ailleurs cette profusion, il n'est pas extraordinaire d'en mesurer 30,000 pieds carrés dans un temple égyptien.

Des obélisques ornaient l'entrée des temples, et portaient le nom des princes qui avaient élevé, réparé ou augmenté ces édifices; car il ne faut pas perdre de vue que les grands monuments de l'architecture égyptienne sont le fruit du temps et de la piété de plusieurs rois qui ajoutaient de nouvelles salles, de nouvelles cours, des portiques, d'autres ornements ou des murs d'enceinte à des temples commencés par d'autres rois : ainsi, pour le temple de Karnac, dont nous venons de parler, le sanctuaire porte le nom d'un des rois de la XVIIIe dynastie, et la porte triomphale est du règne d'un Ptolomée, dont le nom et celui de sa femme Bérénice sont plusieurs fois répétés sur ce magnifique

monument : or, plus de douze siècles séparent ces deux époques.

Ce qui sert à caractériser particulièrement l'art égyptien appliqué à la construction des temples, c'est la richesse et l'abondance des sculptures ; aucune place ne restait inoccupée, ni à l'intérieur, ni à l'extérieur. Les grandes actions des rois y étaient représentées dans un style grandiose ; leurs guerres, leur triomphe, l'hommage qu'ils font aux dieux des fruits de leurs conquêtes. L'histoire étrangère à l'Égypte puise dans ces tableaux de précieuses notions ; les peuples de l'Asie et de l'Afrique, avec leurs noms, leurs costumes et leur physionomie, y figurent tour à tour sur ces peintures. C'est parmi les représentations historiques de ce même palais de Karnac qu'on a reconnu le roi de Juda, Jéroboam, emmené prisonnier par le Pharaon Sésonchis, indication toute conforme à ce qui est raconté dans la *Bible*, au chapitre xiv du III^e livre des *Rois*, sur ce même Pharaon Sésonchis qui prit Jérusalem, pilla le temple de Salomon, enleva les boucliers d'or, et emmena le roi de Juda prisonnier. L'histoire ancienne ne trouve nulle part de

documents plus authentiques, plus dignes de confiance que ne le sont les tableaux et les inscriptions qui couvrent toutes les faces des édifices de l'Égypte.

41. *Grecs.* Les temples, en Grèce, étaient très-nombreux ; les villes en élevaient à leurs divinités tutélaires : Athènes à *Minerve*, Éphèse à *Diane*, Delphes à *Apollon*, etc., et les habitants des campagnes, aux divinités champêtres. Les temples des Grecs n'égalèrent jamais l'étendue de ceux de l'Égypte : tel ne fut pas le goût de ce peuple ; mais les arts qu'il perfectionna se montraient avec toute leur richesse dans leurs monuments religieux. On donna le nom de *Hiéron* à la totalité de l'enceinte sacrée qui renfermait le temple proprement dit, les habitations des prêtres, et des terrains quelquefois considérables. Le *naos*, *cella* ou temple proprement dit, avait ordinairement la forme d'un carré long ; quelquefois une cour, entourée d'un portique ou d'une colonnade, le précédait, comme au temple d'Isis à Pompéï, au temple de Sérapis à Pouzzoles, et au temple de Jupiter olympien à Athènes. Un portique, *area*, entourait la *cella*, et celui-ci était plus ou

moins vaste, selon la destination du monument. C'est là que le peuple s'assemblait, les prêtres seuls ayant le droit d'entrer dans le temple; le *peribolos* ou cour entourée d'un mur, qui la séparait du reste des terrains sacrés, ajoutait encore à l'étendue de l'espace; il était ordinairement orné de statues, d'autels et autres monuments, même de quelques petits temples. Ceux des divinités tutélaires étaient, en général, sur le point le plus élevé de la ville; ceux de Mercure, sur les marchés; enfin les temples de Mars, de Vénus, de Vulcain, d'Esculape, en dehors et près des portes; mais en cela on consultait d'abord les localités, et quelquefois les ordres des oracles ou les présages divins. En général, l'entrée des temples regardait l'occident, afin que ceux qui venaient faire des sacrifices fussent tournés vers l'orient, d'où la statue du dieu paraissait venir. La partie antérieure, en avant de l'entrée de la cella, s'appelait le *pronaos*, et la partie postérieure, s'il y en avait, le *posticum* ou *opisthodome*. Au-dessus de l'entablement des colonnes, s'élevait, aux deux façades, un *fronton* en triangle obtus, nommé *œtos* et *œtoma* par

les Grecs. La façade était toujours ornée d'un nombre pair de colonnes, c'est-à-dire de 4 (temple *tetrastyle*), de 6 (*hexastyle*), de 8 (*octastyle*), et de 10 (*décastyle*). Sur les côtés, ces colonnes étaient ordinairement en nombre impair, et comme la longueur du temple était communément le double de la largeur, il y avait 13 colonnes de côté pour la façade de 6; 17 pour celle de 8, en comptant deux fois les colonnes des angles. C'est ce que l'on remarque au petit temple de Pæstum, à celui de la Concorde à Agrigente, et au Parthénon d'Athènes; des escaliers intérieurs conduisaient aux parties supérieures de l'édifice. La statue du dieu auquel il était consacré, en était l'objet le plus sacré, et l'ouvrage des plus habiles artistes. Les particuliers pouvaient placer à leurs dépens, soit dans le *naos*, soit dans le *pronaos*, des statues d'autres dieux ou de héros. On leur faisait également des sacrifices, et les autels étaient dédiés, par la piété des Grecs, à la divinité principale, et aux autres dieux adorés dans le même temple, ΘΕΟΙΣ ΣΥΝΝΑΟΙ. L'autel des sacrifices était placé devant la statue de la divinité principale; quelquefois

plusieurs autels se voyaient dans la même *cella*. Les murs intérieurs étaient chargés de peintures représentant le mythe du dieu, ou les actions des héros et des anciens rois. Enfin, on déposait dans le trésor du temple, souvent placé dans l'*opisthodome*, les riches offrandes, les dépouilles enlevées sur l'ennemi, qui étaient consacrées aux dieux par les rois, les villes, les généraux et les particuliers. Quelquefois aussi le trésor public était déposé dans le temple. Ces monuments présentaient les plus beaux modèles de l'architecture antique : l'ordre toscan et l'ordre dorique caractérisent les plus anciens, et l'ordre corinthien les plus élégants.

42. *Étrusques* ou *Toscans*. D'après ce que dit Vitruve du temple de Cérès, construit à Rome, auprès du grand cirque, par le dictateur A. Posthumius, l'an 260 de Rome, (494° avant J.-C.), et qui fut démoli sous Auguste, les temples toscans ou étrusques avaient une figure oblongue; la surface était divisée en deux parties dans le sens de la longueur; celle de devant était pour le portique, et l'autre pour le temple proprement dit, partagé en trois *cellæ*, celle du milieu

pour Jupiter, ayant à droite celle de Mercure, et celle de Junon à gauche.

43. *Gaulois*. Malgré l'opinion de quelques archéologues, qui ont cru reconnaître dans des constructions antiques des restes de temples gaulois, il ne paraît pas que ces peuples en aient construit primitivement; il est vrai que des champs, entourés de grosses pierres brutes, fichées en terre, ont été considérés comme des temples de ce peuple; tel est l'ensemble circulaire de Carnac en Basse-Bretagne. Les pierres qui le décrivent sont remarquables par leur volume, et l'ensemble de l'ouvrage annonce une intention manifeste et le travail de l'homme; mais l'on est encore fort divisé sur la nature et la destination de ce monument, et de quelques autres de formes analogues qui subsistent en divers lieux de la France.

44. *Romains*. Rome, disciple de la Grèce, l'imita, en général, dans la construction de ses temples, et ce qui vient d'être dit des temples des Grecs s'applique presque entièrement à ceux des Romains. Il ne faut pas oublier d'ailleurs l'enseignement qui nous est donné par Horace, qui rappelle que la Grèce

soumise, après avoir subi son farouche vainqueur, introduisit les arts dans le Latium encore barbare. Les principaux monuments de Rome furent en effet l'ouvrage des Grecs, et les dépouilles opimes de la Grèce, transportées à Rome, y introduisirent les premiers germes du goût pour la culture des beaux-arts. Toutefois les temples romains différaient essentiellement de ceux des Grecs dans la disposition des colonnes placées sur les côtés; les Romains, en effet, comptaient, non les colonnes, mais les entre-colonnements, et Vitruve assure qu'on en donnait à chaque côté deux fois autant qu'en avait la façade, de de sorte qu'un temple romain qui avait 6 ou 8 colonnes sur le devant, en avait 11 ou 15 sur chaque côté. Le temple de la Fortune virile à Rome avait 4 colonnes de front et 7 sur les côtés; ainsi le nombre des entre-colonnements des côtés était double de celui de la façade. Mais on trouve des exceptions à toutes ces règles. La statue du dieu était aussi l'objet principal du temple; un autel s'élevait devant elle; on voyait aussi dans quelques temples plusieurs statues et plusieurs autels; les temples des Romains étaient

aussi ornés de peintures; l'an 450 de Rome (304 avant J. C.), Fabius en décora le temple de la déesse *Salus*, ce qui lui fit donner le surnom de *Pictor*, conservé par ses descendants. Des peintures enlevées aux temples de la Grèce furent placées quelquefois dans ceux de Rome.

45. *Les Grecs et les Romains* bâtirent aussi des temples de *forme circulaire*, si du moins on considère comme des temples certains édifices de cette forme qui sont dans la baie de Pouzzoles; cette invention ne remonte pas très-haut dans l'histoire de l'art : ces monuments étaient couverts d'une coupole dont la hauteur égalait à peu près le demi-diamètre de l'édifice entier. Les temples étaient ou *monoptères* ou *périptères*, c'est-à-dire formés d'un rang circulaire de colonnes sans murs, ou bien d'un mur entouré de colonnes qui étaient distantes de ce mur de la largeur d'une ntre-colonnement. Le *Philippeion*, ou rotonde de Philippe à Olympie, était périptère; tels étaient aussi le temple de Vesta à Rome et celui de la Sibylle à Tivoli. Le Panthéon, à Rome, est monoptère, mais il offre cette singularité, que son entrée est pré-

cédée d'un portique à huit colonnes; on y arrive par deux marches, et on doit remarquer qu'en général les temples des anciens étaient entourés de *gradins* qui leur servaient de base.

46. Les *temples étaient éclairés* de diverses manières : les circulaires *monoptères*, formés de colonnes sans murs, l'étaient naturellement; les *périptères*, par des fenêtres prises dans le mur ou dans la voûte, quelquefois par un percé ménagé dans la coupole; on a aussi l'indication antique du mur d'un de ces temples, élevé seulement à la moitié de sa hauteur, qui est terminé par un treillis à compartiments et à jour. Les temples *quadrangulaires* étaient éclairés selon leurs dimensions : les petits et les moyens, assez ordinairement par la porte seulement; mais cependant, on apercevait de dehors même la statue du dieu qui était en face; la maison carrée de Nîmes, temple de moyenne proportion, puisqu'il a 80 pieds de longueur, n'était pas éclairé autrement. Les grands temples avaient des *jours de combles* par des fenêtres garnies de carreaux de pierre spéculaire, d'étoffes diaphanes, de peaux, de

corne, etc. Quant aux temples à *cella* toute découverte, ou *hypœtôn*, selon l'acception ordinaire de ce mot, il n'en reste aucun exemple, et les plus doctes ne croient pas qu'il y en ait jamais eu. Les édifices qui ont cette apparence n'ont jamais été achevés; tel est le temple de Jupiter Olympien à Agrigente, et Diodore de Sicile en fait connaître les motifs.

SECTION IV.

Des autels.

47. Leur forme est fort variée et dépend de leur destination, soit pour faire les libations, soit pour les sacrifices d'animaux vivants, soit enfin pour disposer les vases et les offrandes. Les autels votifs étaient souvent remarquables par leur simplicité, n'étant que d'une seule pierre taillée, plus ou moins ornée, et portant une inscription qui indiquait les motifs et l'époque de leur consécration, avec le nom de la divinité, et celui du dévot qui l'avait élevé. On en trouve beaucoup laissés par les Grecs et les Romains, et il ne faut pas les confondre avec les piédestaux de statues

également consacrées par le zèle ou l'intérêt des particuliers; les inscriptions votives se ressemblent beaucoup sur ces deux espèces de monuments; mais on remarque assez ordinairement sur des piédestaux, des restes de soudure de la statue qu'ils portaient, ou les trous qui avaient servi à l'y fixer.

48. *Les autels égyptiens* sont des monolithes de forme conique tronquée, de 4 pieds de hauteur, mais fort évasés ensuite à la partie supérieure, qui est ordinairement creusée en entonnoir terminé par une ouverture qui traverse la pierre dans toute sa longueur : la partie supérieure du contour pose sur une pointe de quelques pouces. On connaît des autels égyptiens en basalte vert et en granit; le cabinet du Roi en possède un de la première matière; son poli est parfait, et des inscriptions hiéroglyphiques le décorent. Caylus, pl. 19 du tome Ier de son Recueil, donne la figure d'un autre dont les inscriptions hiéroglyphiques portent le nom du roi Psammétique. Il est rare, en effet, de trouver un monument égyptien d'un certain volume, dénué d'inscriptions ou de sculptures symboliques; ce peuple était essentielle-

ment écrivain; il voyait toujours devant lui les temps futurs, et semblait s'attacher à leur arriver tout entier. L'indifférence des Grecs et des Romains pour les productions des arts de l'Égypte l'a en quelque sorte conservée dans son intégrité à nos études et à notre admiration.

49. Les *autels grecs*, d'abord de bois, bientôt après de pierre, et quelquefois de métal, sont en général remarquables par le goût qui a présidé à leur exécution. Les autels placés dans les temples étaient de diverses formes, carrés, ronds ou triangulaires, de brique ou de pierre; ils ne devaient pas être trop élevés, afin de ne pas cacher la statue du Dieu. Les autels destinés aux libations étaient creux, les autres massifs; on les ornait de feuilles et de fleurs d'olivier pour Minerve, de myrte pour Vénus, de pins pour Pan, etc.; les sculpteurs imitèrent ensuite ces ornements, et la différence des feuilles, des fleurs ou des fruits qui les composent, indiquait exactement le dieu auquel ils furent consacrés. On y voit aussi figurer des têtes de victimes, des patères, des vases, et autres ornements religieux, et sur les plus élégants, des bas-reliefs

dont le sujet est relatif aux sacrifices; des inscriptions s'y lisent aussi fort souvent, et la langue dans laquelle elles sont écrites indique l'origine du monument.

50. Ce que nous venons de dire des autels grecs s'applique en général aux autels *romains*; les inscriptions latines caractérisent ces derniers; il ne faut d'ailleurs pas oublier que les Romains n'employèrent que des artistes grecs, et le goût de ceux-ci préside à tous leurs ouvrages.

51. *Autels et temples gaulois.* On a voulu considérer comme des *autels* les monuments gaulois connus sous le nom de *pierres levées*; mais, en ayant moi-même fait fouiller plusieurs, et ayant toujours reconnu dans ces fouilles tout ce qui constitue une sépulture, je ne puis les considérer que comme des tombeaux, et j'en parlerai en leur lieu. Quant aux *temples* gaulois, on a pris pour tels d'antiques constructions quelquefois souterraines, mais on est généralement d'accord qu'une pareille attribution ne mérite aucune confiance. (*Voyez* n° 43.)

SECTION V.

Des colonnes et obélisques.

52. *Colonnes*. C'est un pilier cylindrique, quelquefois renflé à une certaine hauteur, et composé du *fût* ou corps de la colonne, d'une tête ou *chapiteau*, et d'un pied ou *base*. D'abord faites de bois, on les remplaça très-anciennement par toutes sortes de pierres dures. Les colonnes ne furent d'abord que des soutiens, mais le goût et le progrès des arts les ornèrent ensuite, et les différences de ces ornements et des proportions qu'on donna aux diverses parties de la colonne, constituèrent les divers ordres classiques qu'on a réduits à cinq; ordres grecs : *dorique, ionique, corinthien*; ordres romains : *toscan, romain* ou *composite*. Il reste des exemples de presque tous ces ordres; les livres d'architecture apprennent à les distinguer. (*Voyez* Pl. I, fig. 2, 3, 4, 5, 6.) [1]

53. *Égyptiens*. La forme des colonnes véritablement égyptiennes (Pl. II, fig. 1), antérieure à l'influence des Grecs, est très-variée; elles sont cylindriques en général, et quelque-

[1] Voyez le *Traité d'architecture*.

fois à plusieurs côtés, plus ou moins déprimées à une certaine hauteur, et toujours chargées de sculptures et d'inscriptions hiéroglyphiques ; leurs proportions varient beaucoup ; elles n'avaient pas de base, ou du moins elle était peu sensible, et leurs chapiteaux sont variés à l'infini. Destinées à supporter de grandes masses, elles sont d'un très-grand diamètre par rapport à leur élévation ; cependant certains chapiteaux en bouquet de lotus ou en campane, sont d'une élégance et d'une richesse extraordinaires.

54. *Grecs*. Le plus ancien ordre chez les Grecs fut le *dorique* (fig. 2), et c'est lui qui démontre pleinement l'origine égyptienne de l'architecture grecque. Il était court et massif comme les constructions les plus anciennes sur les bords du Nil, et réunit néanmoins une noble simplicité à beaucoup de grandeur. La colonne dorique avait d'abord beaucoup d'épaiseur et peu d'élévation ; elle approchait quelquefois de la forme d'un cône tronqué ; elle n'avait pas 4 diamètres inférieurs de hauteur ; on lui en donna ensuite un peu plus ; telles sont les colonnes des deux temples de Pæstum. On arriva à

leur donner 5 diamètres 1/2, et cette réforme remonte au temps de Périclès; celles des propylées d'Athènes en ont près de 6, et on les porta enfin à 6 diamètres 1/2 inférieurs, comme au temple de Jupiter Néméen entre Argos et Corinthe. Les Romains portèrent ces proportions jusqu'à 16 modules.

C'est ici le lieu de rappeler un fait considérable dans l'histoire de l'architecture. On voit à Beni-Hassan, dans l'Égypte moyenne, de nombreux hypogées, ou tombeaux creusés dans la montagne : l'entrée de quelques-uns est précédée d'un portique taillé à jour dans le roc et formé de colonnes absolument semblables aux colonnes doriques grecques de Sicile et d'Italie. Elles sont cannelées, à base arrondie, et d'une belle proportion. Des colonnes semblables se voient aussi dans l'intérieur des deux derniers hypogées : c'est le véritable type du vieux dorique grec, et on peut l'affirmer, car ces deux hypogées datent au moins du dix-neuvième siècle avant l'ère chrétienne, et dans le dernier, ces colonnes doriques sont sans base comme dans le temple grec de Pæstum et dans tous les beaux temples grecs d'ordre dorique. On ne peut

méconnaître dans ce fait l'origine de l'ordre dorique adopté par l'architecture grecque.

La colonne *ionique* (fig. 3) a le caractère d'une beauté mâle et sévère. Elle eut d'abord pour hauteur 8 diamètres, compris le chapiteau, et non la base. Celles de l'*Erechtheum*, à Athènes, en ont 9 environ, et on les porta quelquefois jusqu'à 10. La colonne *corinthienne* (fig. 4) surpasse toutes les autres en élégance et en magnificence; tous les charmes de l'art et du goût s'y montrent ordinairement. On lui donnait la même hauteur qu'à la colonne ionique; son chapiteau seul avait plus d'élévation. Il repose sur une astragale qui lui sert de base et qui termine le fût de la colonne.

55. *Etrusques*. L'ordre *toscan* (fig. 5) leur appartient en propre. La hauteur de la colonne toscane, le chapiteau et la base compris, était égale à un tiers de la longueur de l'édifice; le diamètre inférieur était égal au septième de la hauteur, et la diminution du fût allait jusqu'au quart de ce diamètre. Telles sont les proportions données par Vitruve, d'après le temple toscan de Cérès à Rome; il n'en reste aujourd'hui aucun mo-

dèle. On a cru le retrouver à Pæstum et dans l'amphithéâtre de Véronne, mais les proportions diffèrent sensiblement du toscan primitif dont il est ici question.

56. *Romains.* La colonne *composite* (fig. 6) appartient aux Romains; elle est absolument semblable à la colonne corinthienne, dont elle ne diffère que par l'addition des volutes ioniques au chapiteau. Le plus ancien exemple se trouve au temple de Mylasa, dans la Carie, consacré à Rome et à Auguste.

Nous devons indiquer ici un principe de l'architecture égyptienne qui ne fut pas connu des Grecs ni des Romains. Dans les monuments de ces deux peuples, l'architrave repose immédiatement sur le chapiteau de la colonne. L'aspect en général massif de cette partie de l'entablement s'harmonise difficilement avec l'élégance et la flexibilité des feuilles de l'ordre corinthien, la mollesse des coussins ioniques, et les autres ornements qui décorent et composent le chapiteau. Les Égyptiens posèrent donc un dé carré entre le centre, le massif de la colonne et l'architrave : l'œil et la raison sont également satisfaits, trouvant dans cet arrangement toute

l'apparence de la solidité sans nuire à l'élégance, ni au bon goût, ni aux principes essentiels de l'art.

57. *Colonnes monumentales.* Elles sont de grandes proportions, et ont été élevées en l'honneur d'un prince ou d'un chef militaire. On connaît en ce genre la *colonne* dite de *Pompée*, à Alexandrie d'Égypte, et qu'une inscription latine annonce avoir été érigée par un préfet romain en l'honneur de l'empereur Dioclétien. Elle a 88 pieds 6 pouces d'élévation, et son fût est d'une seule pièce; il se rapproche de l'ordre ionique, et il est parfaitement profilé. Le chapiteau annonce le Bas-Empire. La colonne *Trajane* et la colonne *Antonine*, à Rome, revêtues de bas-reliefs historiques, et ayant un escalier à l'intérieur, ont servi de modèle à la colonne française de la place Vendôme à Paris.

58. *Colonnes milliaires.* On les trouve en France sur les anciennes voies romaines, du moins on en a recueilli plusieurs sur leurs bords, et quelquefois encore en place; une base carrée, prise dans le bloc, servait à les fixer en terre de mille en mille pas; la co-

lonne s'élevait au-dessus du sol de plusieurs pieds, et une inscription latine indiquait le nom de l'empereur qui avait fait construire ou réparer la route sous son règne. Venait ensuite l'indication numérique de la colonne, qui donnait ainsi la distance en *milles* de la ville où la route commençait. Les chiffres sont précédés des lettres M ou M P, *milliarium*, ou *milliarium passuum*. Quelquefois on y lit même le nom de la ville d'où la distance était comptée. Une colonne trouvée à Saguenay en Bourgogne, sur la route de Langres à Lyon, porte : AND. M. P. XXII, *ab Andematuno milliarium passuum vigesimum secundum*, *Andematunum* étant l'ancien nom de Langres. Ces colonnes milliaires marquant les distances en *milles*, existaient dans toutes les possessions romaines; mais dans les parties de la Gaule conquise par César, les distances étaient marquées en *lieues*, *leugæ*, sur ces colonnes. Il y en a une à Vic-sur-Aisne, du temps de Caracalla, qui porte : AB. AVG. SVESS. LEVG. VII; *ab Augusto-Suessonum leugæ septem*; *Augusto-Suessonum* est l'ancien nom de Soissons, et Vic en est éloigné de

7 lieues gauloises, composées de 1500 pas romains chacune.

59. *Obélisques*. Ils sont faits d'une seule pierre à quatre faces, ordinairement d'une longueur remarquable, quelquefois extraordinaire, et dont l'épaisseur diminue de la base au sommet. Ils étaient placés sur un piédestal simple et carré, mais plus large que l'obélisque même. Cet ouvrage d'architecture est d'origine égyptienne; les Romains et les modernes l'ont imité, mais ils n'ont jamais égalé leurs modèles (pl. II, fig. 7).

Egyptiens. Les obélisques égyptiens sont ordinairement de granit rose; des deux qui ornaient l'entrée du temple de Louqsor, à Thèbes, l'un a 72 pieds de longueur, 6 pieds 2 pouces de côté à la base, et doit peser 352,760 livres; l'autre a 77 pieds d'élévation, 7 pieds 8 pouces de côté, et son poids est estimé à 525,236 livres. On en connaît qui ont plus de 120 pieds de longueur. Chaque face est ornée d'inscriptions hiéroglyphiques en creux, et le sommet se termine en pyramide dont les quatre côtés représentent des scènes religieuses, accompagnées aussi d'inscriptions. Les arêtes des obélisques sont fort

vives et bien dressées, mais leurs faces ne sont pas parfaitement planes; et leur légère convexité est une preuve de l'attention que les Égyptiens apportaient à la construction de ces monuments. Si les faces étaient planes, elles paraîtraient concaves à l'œil; la convexité compense cette illusion d'optique.

Les inscriptions hiéroglyphiques sont en ligne perpendiculaire; quelquefois il n'y en a qu'une au milieu de la largeur de la face, et souvent il y en a trois; la découverte de l'alphabet des hiéroglyphes par mon frère, a permis enfin de connaître la véritable nature et la destination des obélisques égyptiens sur lesquels on a tant écrit, et débité tant de fausses suppositions. L'inscription n'est qu'une commémoration du roi qui a fait construire le temple ou le palais duquel l'obélisque dépendait; on y indiquait encore si ce prince y avait ajouté des allées de sphinx ou de béliers, enfin l'érection des obélisques eux-mêmes. Tel est le sujet de l'inscription qui est au milieu de chaque face de l'obélisque, et quoique le nom du même roi et les mêmes circonstances soient répétés sur les quatre côtés, il existe dans les quatre textes

comparés quelques différences, ou dans l'invocation des divinités particulières, ou dans les titres du prince, ou dans l'indication des ouvrages qu'il a consacrés aux dieux. Tout obélisque n'avait, dans sa première forme, qu'une seule inscription sur chaque face, et de l'époque même du roi qui l'avait érigé; mais un prince qui venait après celui-ci ajoutait une cour, un portique, une colonnade au temple ou au palais, faisait graver sur l'obélisque primitif, avec son nom, une autre inscription relative à ces accroissements; ainsi, tout obélisque orné de plusieurs inscriptions est de plusieurs époques. Le pyramidion qui les termine représente ordinairement par ses sculptures le roi qui a érigé l'obélisque, faisant diverses offrandes au dieu principal du temple et à d'autres divinités, quelquefois aussi l'offrande même de l'obélisque. Les courtes inscriptions des pyramidions portent le nom du roi, celui du dieu, les paroles et la réponse des deux personnages. On sait donc par ces noms les noms des rois qui érigèrent les obélisques subsistants encore, soit en Égypte, soit ailleurs. Le plus ancien est celui de Saint-Jean-de-

Latran à Rome ; il porte le nom du roi Mœris, 5ᵉ roi de la 18ᵉ dynastie égyptienne, et qui régna vers l'an 1736 avant l'ère chrétienne. Les deux obélisques de Louqsor, dont il a été question plus haut, ont été élevés par le roi Ramsès III, 13ᵉ roi de la même dynastie (vers 1560) ; on en connaît de plusieurs autres Pharaons, et rien n'égale l'effet grandiose de ce genre de monument, qui témoigne si positivement de la puissance des arts en Égypte.

C'est un des deux obélisques du temple de Louqsor qui a été transporté à Paris et qui orne la plus grande place de la capitale. Mon frère les avait demandés tous deux au vice-roi d'Égypte dans une des audiences que Son Altesse lui accorda, durant les mois de septembre et octobre 1829. Dès le commencement de l'année suivante leur transport en France était décidé : diverses circonstances n'ont permis d'en transporter qu'un seul, celui qui était placé à droite en entrant dans le temple, et désigné par mon frère comme le mieux conservé des deux, quoique le moins long. Sa matière est le granit rose de Syène ; sa hauteur est de 22 mètres 83 cent.; sa lar-

geur, de 2 mètres 42 cent. à 2 mètres 44 cent.;
sa circonférence à la base, 9 mètres 70 cent.,
à la base du pyramidion, 6 mètres 16 cent.;
poids total 220,528 kil. (4,457 quintaux anciens). Ses faces ont à l'extérieur une convexité de 15 lignes, afin de compenser l'apparente concavité que produirait une lumière brillante sur les surfaces. Le sommet de l'obélisque est brut, et n'a jamais été taillé : tant que la matière l'a permis, on a prolongé les faces mêmes du monument; on se proposa vraisemblablement de couvrir ce défaut par un pyramidion de même matière : mais l'obélisque a toujours été vu à Louqsor dans l'état où il se trouve à Paris. Chaque face porte trois inscriptions perpendiculaires : celle du milieu, dans tous les obélisques, quand il y en a plusieurs, est la plus ancienne : on lit le nom d'un roi sur la face tournée vers le palais de la Chambre des députés, et sur les trois autres faces c'est un nom différent. Voici l'explication de cette singularité : le roi Ménephtha I eut deux fils; l'aîné, qui lui succéda sous le nom de Rhamsès II, vers l'an 1580 avant Jésus-Christ, fit la guerre en Asie et en Afrique, voulut en conserver le

souvenir, fit travailler à l'obélisque, et en avait fait graver les trois inscriptions qui portent son nom, lorsque la mort vint le frapper. Son frère lui succéda sous le nom de Rhamsès III, et après plusieurs guerres heureuses, continua l'ouvrage de son prédécesseur, fit mettre son propre nom sur la quatrième face de l'obélisque restée vide, sur le plan de la base, sur le piédestal, et le fit ériger vers l'an 1550 avant Jésus-Christ : il y aura bientôt 3400 ans. J'ai publié en 1833 la description de ce monument, et pour la première fois des copies exactes et complètes de ses inscriptions.

60. *Grecs.* Les Grecs ne firent point d'obélisques hors de l'Égypte ; les rois macédoniens ou Ptolémées, qui régnèrent dans cette contrée depuis Alexandre jusqu'à Auguste, y élevèrent, terminèrent ou agrandirent plusieurs monuments, mais toujours selon les préceptes des Égyptiens. Les artistes égyptiens exécutèrent donc des obélisques pour ces princes grecs, mais ils ne s'écartèrent point, pas plus que dans les autres monuments, des coutumes antiques. Le style et les proportions égyptiennes s'y reconnaissent toujours, et les

inscriptions sont également tracées en hiéroglyphes. L'obélisque trouvé à Philæ avait été érigé en l'honneur de Ptolémée-Évergète II et des deux Bérénices, ses femmes, et placé sur un socle portant des inscriptions grecques qui rappellent le motif et l'occasion de ce monument. Il est bien loin d'approcher des dimensions des obélisques pharaoniques; son exécution n'a donné lieu d'ailleurs à aucune observation relative aux principes suivis jusque-là par les artistes.

61. *Romains.* Après qu'ils eurent fait de l'Égypte une province romaine, ils la dépouillèrent de quelques-uns de ses obélisques. Il en reste encore 13 à Rome, dont quelques-uns sont de l'époque même de la domination romaine en Égypte. Ainsi les Romains firent exécuter des obélisques en l'honneur de leurs princes; mais la matière et le travail des inscriptions les font aisément distinguer des obélisques plus anciens. L'obélisque Barberini est de ce nombre : il porte les noms d'Hadrien, de Sabine sa femme, et d'Antinoüs son favori. Il en est de même de l'obélisque de Bénévent, où se lisent les noms de Vespasien et de Domitien; ce dernier porte de plus le

nom d'un Lucilius; on lit celui de Sextus Rufus sur l'obélisque *Albani*, et l'on connaît deux préfets romains de l'Égypte qui furent nommés ainsi : c'étaient donc ces magistrats qui faisaient exécuter dans ce pays ces monuments en l'honneur des empereurs régnants, et qui les envoyaient ensuite à Rome. On a aussi les fragments de deux obélisques de l'époque romaine, qui durent être semblables, et être élevés en pendants, à l'entrée de quelque grand édifice. Enfin les Romains essayèrent de faire des obélisques à Rome même, et tel est l'obélisque Sallustien, qui est une mauvaise copie de celui de la porte du Peuple, élevé jadis en Égypte en l'honneur du pharaon Ménephtha Ier, de la 18e dynastie, 1550 ans avant la réduction de l'Égypte en province romaine. Les empereurs romains en Orient firent transporter aussi des obélisques égyptiens à Constantinople; enfin, on a trouvé aussi les fragments de deux de ces monuments à Catane en Sicile; l'un des deux est à huit pans ou faces, mais on ignore l'époque à laquelle il peut remonter.

SECTION VI.

Des pyramides.

62. *Pyramides*. Plusieurs peuples anciens construisirent des pyramides. La forme en est généralement connue; elles ne diffèrent qu'en ce qu'elles s'élèvent en gradins ou en surfaces planes inclinées. Les plus célèbres sont celles d'Égypte; les Étrusques en élevèrent aussi, et les Romains les imitèrent.

Égyptiens. Toute l'antiquité a admiré les pyramides des environs de Memphis. La plus grande a 716 pieds de côté à la base, et 428 pieds de hauteur verticale. On a calculé, en la supposant solide, que les matériaux qu'elle contient suffiraient pour construire un mur de six pieds d'élévation et de quelques pieds d'épaisseur, qui ferait le tour de l'Espagne. Les pyramides de Memphis sont exactement orientées; on a beaucoup discuté sur leur destination, mais il ne reste plus de doutes aujourd'hui : les pyramides étaient des tombeaux. On a reconnu dans celles où l'on a pénétré, plusieurs chambres et des couloirs de directions diverses; elles sont construites

de pierres calcaires numismales, et la chambre principale de l'une d'elles est en granit. C'est là qu'on a trouvé le sarcophage où la momie était autrefois enfermée. L'entrée des pyramides était soigneusement cachée par le revêtement extérieur; à l'intérieur, les couloirs communiquaient quelquefois avec des puits et des souterrains très-profonds, creusés dans le roc même sur lequel la pyramide est élevée. Il paraît aussi que quelques-unes d'entre elles furent revêtues à l'extérieur de stuc ou de pierres dures, et qu'on y avait sculpté des sujets religieux ou historiques, et des inscriptions hiéroglyphiques; mais il en reste aujourd'hui peu de traces. Les environs de Memphis n'ayant point, comme ceux de Thèbes, de hautes montagnes où l'on pût creuser les hypogées et les tombeaux des rois, on édifia ces montagnes factices, et ceci explique leur véritable destination. D'après Manéthon, quelques-unes des pyramides de Memphis seraient les plus anciens monuments de l'Égypte, et remonteraient jusqu'à la sixième dynastie. La destruction des inscriptions qui les décoraient autrefois, selon Hérodote, est à jamais regrettable; mais on ne peut

les attribuer qu'à la plus haute antiquité. De récentes découvertes ont conduit des explorateurs jusque dans la chambre sépulcrale des pyramides de Memphis. Le sarcophage, le cercueil et la momie du pharaon y gisaient encore, mais conservant les preuves d'une ancienne violation de cette sépulture royale. Le sarcophage et le cercueil, couverts d'inscriptions, y ont conservé les noms des défunts, et l'application de l'alphabet de mon frère y fait reconnaître les rois mêmes dont Hérodote avait recueilli les noms de la bouche même des prêtres égyptiens : ces vieux débris ont été transportés en Angleterre, et les pyramides remontent par eux à la quatrième et à la cinquième dynastie égyptienne, qui, selon le calcul de Manéthon, dateraient de quatre à cinq mille ans avant l'ère chrétienne. M. Cailliaud a retrouvé aussi beaucoup de pyramides dans la Nubie, partout où il y a des monuments du style égyptien ; leur forme est en général plus élancée que celle des pyramides de Memphis ; quelquefois un cordon forme leurs arêtes, et une niche se trouve vers leur sommet. L'absence des inscriptions laisse encore beaucoup de doute sur leur époque.

A l'imitation des rois, les particuliers se firent aussi des *pyramides*, mais *portatives*, c'est-à-dire ayant de 15 à 30 pouces de hauteur, avec ou sans niche, mais ornées de sujets funéraires sculptés, et d'inscriptions contenant le nom et les qualités du défunt dont elles accompagnaient la momie. On en voit de semblables dans plusieurs cabinets, et elles sont presque toutes tirées des environs de Memphis, les particuliers ayant aussi leurs chambres sépulcrales dans les montagnes de Thèbes. L'état physique de la haute et de la basse Égypte exigeait ces différences dans une contrée où, d'ailleurs, tout portait un cachet si uniforme. (Voy. au n° 76, Tombeaux égyptiens.)

63. *Etrusques*. Ils construisirent aussi des pyramides. Selon Pline, le tombeau du roi Porsenna, auprès de *Clusium*, était formé de deux pyramides dont les sommets étaient réunis par une chaîne à laquelle pendaient des clochettes que le vent agitait, et dont le son était entendu au loin.

64. *Romains*. La pyramide de *Cestius* est un ouvrage romain; c'était le tombeau d'un septemvir épulon, qui portait ce nom. Elle

est en marbre de Paros; son intérieur est une chambre ornée de belles peintures; le pape Alexandre VII la fit restaurer.

SECTION VII.

Des théâtres, amphithéâtres, cirques, hippodromes, naumachies, bains ou thermes, arcs de triomphe.

65. *Théâtres*. Après les temples, les théâtres étaient, chez les Romains, les édifices publics les plus nécessaires. Mêlées au culte des dieux, les représentations scéniques n'avaient rien de profane; le peuple s'assemblait aussi au théâtre dans certaines occasions solennelles. On les consacrait ordinairement à Bacchus, parce qu'on le regardait comme l'inventeur de la comédie; du moins, c'est aux processions solennelles en l'honneur de ce dieu et de Cérès, qu'on honorait par des fêtes joyeuses mêlées de déguisements, qu'on rapporte son origine. Quelquefois le théâtre était bâti dans le temple même de Bacchus. Quant à l'Égypte, il ne reste aucune trace qui permette de lui attribuer l'usage du théâtre: la pompe des cérémonies religieuses suffisait à

ses habitudes méditatives et à son esprit éminemment religieux.

66. *Grecs.* Les Grecs, à qui l'on doit l'invention du drame, construisirent aussi les premiers théâtres; des cabanes de branches d'arbres destinées à mettre les acteurs à l'abri du soleil, furent bientôt remplacées par des échafaudages en bois, dans les villes surtout, et enfin par des édifices remarquables par leur grandeur et leur magnificence. Ils donnèrent ainsi les premières règles à suivre dans la construction des théâtres, et leurs artistes enseignèrent à peindre et à décorer la scène. Le premier grand théâtre d'Athènes, celui de Bacchus, situé près d'un temple de ce dieu, fut creusé, au temps de Thémistocle, dans le flanc de l'Acropole qui regarde le mont Hymète. Ceux d'Ægine, d'Épidaure et de Mégalopolis, l'emportaient sur tous les autres par leur étendue et leur magnificence. Les Grecs de l'Asie Mineure suivirent à cet égard les exemples des Grecs d'Europe et des Siciliens. La disposition générale des théâtres était d'être construits sur la pente d'une montagne, afin de pouvoir établir plus solidement les siéges des spectateurs; les siéges de

côté étaient appuyés sur une forte maçonnerie qui venait s'unir à la scène. La forme était celle d'un demi-cercle. A la base était un bâtiment transversal divisé en trois parties; là était la scène proprement dite; l'orchestre était placé entre elle et les gradins; ceux-ci s'élevaient l'un derrière l'autre en demi-cercles concentriques. Quelquefois ces gradins étaient divisés en deux et trois étages; c'est ce que Vitruve appelle *præcinctio*. On les distribuait en plusieurs sections séparées par des escaliers qui formaient comme des rayons aboutissant vers l'orchestre. Les siéges compris entre deux escaliers formaient ainsi une espèce de *coin*; aussi les spectateurs qui arrivaient trop tard étaient-ils *excuneati*, hors des *coins*, où ils se tenaient debout. Deux grandes entrées latérales conduisaient à l'orchestre, où aboutissaient les escaliers des gradins. Chaque étage de gradins avait aussi quelquefois des entrées particulières. Du reste, on se conformait aux localités pour rendre l'entrée et la sortie aussi commodes qu'il était possible. Les siéges étaient assignés selon des règles particulières et les classes diverses des citoyens. Les *agonothètes*

ou juges occupaient la première rangée avec les magistrats, les généraux et les prêtres. Derrière eux étaient les jeunes gens, et enfin les autres citoyens et le peuple. Les riches y faisaient apporter des coussins et des tapis. A Athènes, les femmes n'assistaient pas aux spectacles; elles y étaient admises à Lacédémone. Comme les théâtres des anciens n'étaient pas couverts, on étendait au-dessus une grande toile, teinte de couleur pourpre, et quelquefois très-ornée; d'un côté, elle était attachée à des mâts placés dans l'orchestre, et de l'autre aux murs. On rafraîchissait l'enceinte par de l'eau mêlée de parfums qu'une pompe foulante poussait dans des tuyaux d'où elle s'échappait en pluie très-fine. On sait jusqu'où les anciens ont porté le luxe et le goût du théâtre, et tout ce qu'ils imaginèrent pour le perfectionner. Il paraît qu'ils renforçaient la voix des acteurs au moyen de vases de bronze ou de terre en forme de cruche, appelés *echea*, et disposés entre les sièges dans des niches faites pour cet usage. Par leur conformation, ils rendaient toutes les consonnances depuis la quarte et la quinte jusqu'à la double octave. Vitruve assure que

Lucius Mummius enleva les vases de ce genre qui étaient au théâtre de Corinthe.

67. *Etrusques.* Ils aimaient beaucoup le spectacle; il se mêlait aussi aux pratiques de la religion, et ils y associaient la musique et la danse. Ils cultivèrent trois genres, le tragique, le comique et le satirique. Les pièces *atellanes*, qui appartiennent au dernier, ont été célèbres à Rome même. Elles prirent leur nom de celui de la ville d'*Atellæ*, capitale des Osques, où on les inventa. Les jeux scéniques étaient connus et pratiqués par les Étrusques avant de l'être par les Romains. On voit encore à Adria, à Volaterra et à Eugubium des restes de théâtre; celui d'Adria était bâti en briques.

68. *Romains.* Ce qui vient d'être dit des théâtres chez les Grecs s'applique en général aux théâtres des Romains. On peut ajouter seulement que les Romains ont surpassé les Grecs par la grandeur et la magnificence de ce genre d'édifices. Ils en bâtirent dans presque toutes leurs villes, même dans les provinces conquises; plusieurs villes de France en conservent encore des restes considérables; telles que Orange, Arles, Narbonne, etc.

Pompée fit bâtir à Rome le premier théâtre de pierre; depuis l'an de Rome 391 (363 avant J.-C.), ces édifices étaient en bois. Les sénateurs occupaient l'orchestre depuis Scipion l'Africain; le préteur avait un siége un peu plus élevé; les chevaliers obtinrent ensuite, sous Pompée, les quatorze premières rangées de siéges; dernière eux étaient les jeunes gens des familles éminentes, le reste pour le peuple, et derrière les derniers rangs, les femmes. Les soldats étaient séparés des citoyens.

69. *Amphithéâtres.* Les amphithéâtres furent particuliers aux Romains; ce fut Caius Scribonius Curio qui fit construire le premier édifice de ce genre; c'étaient deux théâtres réunis, en bois, qui tournaient horizontalement avec les spectateurs en place; on enlevait la scène, et les deux théâtres, rapprochés par la base des demi-cercles, formaient l'*amphithéâtre* ou théâtre double. Statilius Taurus, ami d'Auguste, en fit élever un en pierre dans le Champ de Mars, et depuis, ce genre d'édifices publics se multiplia. La forme elliptique fut généralement adoptée; le sol se nommait l'*arène*, parce qu'il était

couvert de sable : des gradins s'élevaient tout autour, et ils pouvaient contenir jusqu'à 80,000 spectateurs. C'était là que se donnaient les combats des gladiateurs et des bêtes féroces : elles étaient enfermées dans des loges, *carceres*, qui étaient au niveau de l'arène; au-dessus était une galerie où se plaçaient les spectateurs les plus distingués: les siéges ou gradins s'élevaient de là jusqu'au sommet du mur, et dans une disposition semblable à celle des théâtres. Les portes des avenues voûtées se nommaient *vomitoria*; à l'extérieur, les amphithéâtres étaient divisés en plusieurs étages, ornés d'arcades, de colonnes et de pilastres. Le *Colysée* de Rome est un amphithéâtre bâti par Titus. On en voit dans plusieurs villes de France, à Arles, Fréjus, Saintes, Autun et Nîmes; c'est ce qu'on appelle *les Arènes* dans cette dernière ville.

70. *Cirques.* Autre genre d'édifice particulier aux Romains, et qui ressemblait au *stade* ou *stadion* des Grecs, également destiné aux jeux des athlètes. Le milieu du *stadion* était libre, celui du *cirque* était occupé par une *spina* qui se prolongeait dans le sens

de sa longueur. Les Romains y donnaient d'abord les courses à cheval ou de chars, et ensuite les combats des gladiateurs, des bêtes féroces, les combats simulés, etc. Le *Circus maximus* de Rome fut élevé sous le règne de Tarquin l'Ancien ; des siéges en gradins étaient placés dans le pourtour, et chaque *curie* avait sa place marquée, ainsi que les sénateurs et les chevaliers. Le sol enfermé dans l'enceinte se nommait *area* ; César la sépara des gradins par un *euripus* ou fossé, afin que les spectateurs ne fussent pas exposés aux atteintes des animaux qui brisaient quelquefois la grille en bois placée en avant du fossé. Trois portiques formaient sur trois côtés l'enceinte générale ; le premier soutenait les siéges en pierre ; le second, les siéges en bois placés derrière les autres, et le troisième, le plus élevé, ornait l'extérieur, et contenait les passages nécessaires et les entrées pour parvenir aux siéges. Les *carceres* ou *cellæ*, logeaient les chars, les chevaux et les bêtes féroces destinés au cirque ; elles étaient sur un côté du cirque, numérotées et disposées en diagonales, de sorte qu'elles étaient toutes à une égale distance de l'*area* ; un mur

long, mais peu élevé, orné d'autels et de statues, partageait celle-ci en deux portions; c'était la *spina*. A une certaine distance des *carceres* et à l'opposite, était une *meta* ou borne, autour de laquelle les concurrents devaient passer sept fois. Un obélisque ornait quelquefois le milieu de la *spina*, et deux petits édifices de 4 colonnes décoraient ses deux extrémités ; enfin les bornes ou *metæ* se composaient de trois cônes placés sur le même piédestal, et terminés en forme d'œuf. La porte triomphale était du côté opposé aux *carceres*. On trouvera dans la description de la mosaïque de Lyon représentant les jeux du cirque, et publiée par mon savant ami feu Artaud, les autres détails relatifs à ce genre d'édifices: Rome en avait plusieurs de cette espèce.

71. *Naumachies*. Combats simulés de vaisseaux. Ce genre de spectacle plaisait beaucoup aux Romains ; les naumachies avaient lieu le plus souvent dans les cirques ou les amphithéâtres. Des canaux souterrains y conduisaient l'eau nécessaire; d'autres servaient à la faire écouler. Ces deux opérations se faisaient sous les yeux des spectateurs, et dans quelques minutes. Quelquefois on creusait le

terrain pour une naumachie; on le remblayait après. L'empereur Claude transforma le lac Fucin en naumachie, en faisant placer tout autour des siéges pour les spectateurs. Les provinces imitèrent en ceci la capitale de l'empire; on a reconnu des restes de naumachie à Metz et à Saintes : l'*arca* était pavée, afin de mieux retenir l'eau.

72. *Hippodromes;* étaient destinés, chez les Grecs et les Romains, aux courses à cheval et des chars, pour disputer des prix. Le terrain de l'hippodrome était précédé d'une enceinte où les combattants se rassemblaient; elle perdait peu à peu de sa largeur en se rapprochant du terrain où elle finissait en éperon de navire; des remises étaient pratiquées sur les deux côtés, et quand on baissait les cordes, tous les concurrents allaient se placer sur la même ligne. L'hippodrome proprement dit avait la forme d'un carré long; à l'extrémité était la borne qu'il fallait atteindre, et elle était posée de telle sorte, qu'il ne pouvait passer près d'elle qu'un char à la fois; une tranchée d'une pente douce régnait auprès du terre-plein qui la portait, afin que celui qui suivait un char, s'il venait à se bri-

ser, pût y descendre, remonter et se rapprocher de la borne. La musique accompagnait ces exercices; les juges étaient assis là où la course se terminait, et les spectateurs se plaçaient le long d'un mur à hauteur d'appui, qui formait l'enceinte. L'hippodrome d'Olympie avait 4 stades de longueur et un de largeur; il y en avait deux à Constantinople, et il paraît, d'après la dissertation de feu M. Heyne, qu'ils renfermaient beaucoup de monuments : les quatre chevaux de Venise en ont été tirés. On voit aussi à Thèbes d'Égypte, dans les ruines de Médinet-Abou, les restes d'une construction qui a la forme d'un hippodrome, mais on ne connaît pas l'époque de sa construction. Son étendue est sept fois celle du Champ de Mars à Paris; mais cette enceinte avait vraisemblablement une tout autre destination, celle d'un camp retranché.

73. *Bains* ou *Thermes*. Édifices publics ou particuliers, d'un usage général dans toute l'antiquité. Les plus complets étaient composés de six pièces : 1º l'*apodyterium* des Grecs, *spoliatorium* des Romains, où l'on se déshabillait : les gardes, nommés *capsarii*, avaient soin des habits; 2º le *loutron* des

Grecs, *frigidarium* des Romains, où l'on prenait les bains froids ; 3° le *tepidarium*, lieu tempéré, qui prévenait le danger du passage trop subit d'un endroit très-chaud dans un autre qui était très-froid ; 4° la *sudatio* ou *laconicum*, cellule ronde, surmontée d'une coupole, qui tirait son second nom de celui du poêle qui l'échauffait et qui venait de la Laconie : au haut de la coupole était une ouverture qu'un couvercle de bronze fermait à volonté ; des tuyaux conduisaient la chaleur au degré nécessaire ; 5° le *balneum* ou bain d'eau chaude ; une galerie, appelée *schola*, régnait tout autour ; la *piscina* ou bassin était au milieu, quelquefois aussi des baignoires, *labra, solea, alvei*, enchâssées dans le pavé ; 6° l'*eleothesium* ou *unctuarium* : on y conservait les huiles et parfums dont on se servait au sortir des bains, comme avant d'y entrer ; 7° l'*hypocaustum* ou fourneau souterrain distribuait la chaleur partout où elle était nécessaire, et à divers degrés. Des statues, des bas-reliefs et des peintures ornaient les bains des Grecs et des Romains : le Laocoon a été trouvé dans les bains de Titus ; et l'on comprend que toutes ces dispositions étaient soumises,

soit aux localités, soit à la dépense que pouvaient faire ceux qui faisaient construire les bains. On y employait des briques et des pierres ; de petits piliers et de petites colonnes faisaient partie des constructions souterraines. On a trouvé, dans beaucoup de villes de France, des ruines de bains romains, notamment dans les lieux où sont les eaux thermales.

74. *Arcs de triomphe.* Ce genre de monument fut particulier aux Romains ; il consiste en de grands portiques élevés à l'entrée des villes, sur des rues, des ponts ou des chemins publics, à la gloire d'un vainqueur, ou en mémoire d'un événement mémorable. Les plus simples n'eurent qu'une seule arcade, ornée de colonnes toscanes ou doriques : tel est l'arc de Titus à Rome ; celui de Vérone est à deux arcades, et paraît avoir servi de portes à la ville. Dans ceux à trois arcades, les deux arcades latérales sont plus petites que celle du milieu ; tel est l'arc d'Orange. Les arcs de triomphe de ce genre sont couronnés par un attique très-élevé, qui portait des inscriptions, quelquefois des bas-reliefs, et supportait aussi des chars de triomphe, des statues équestres, etc. Ses archivoltes

étaient ornées de victoires portant des palmes; des bas-reliefs représentaient les armes des ennemis vaincus, des trophées de tout genre, et même les monuments des arts qui avaient orné la marche du triomphateur. Quand celui-ci passait sous le portique du milieu, une figure de la victoire, attachée par des cordes, déposait une couronne sur sa tête. Lorsqu'un arc de triomphe n'est qu'un monument de reconnaissance, et n'a pas été élevé à la gloire d'un vainqueur, on n'y remarque aucun vestige de trophées ni de symboles militaires. On connaît un assez grand nombre d'arcs de ces deux genres, et ce qu'on vient d'en dire suffira pour ne pas confondre deux espèces de monuments analogues, qui avaient une destination différente. L'architecture et la sculpture y déployaient toutes leurs richesses; les figures de ces portiques, gravées au revers des médailles romaines, nous en donnent une haute idée. La France conserve les restes de plusieurs arcs de triomphe romains; on les voit à Saint-Remi, Cavaillon, Carpentras, Orange, Reims, Saint-Chamans, Saintes; ces deux derniers étaient construits sur le pont de chacune de ces villes.

SECTION VIII.

Des tombeaux, momies, cercueils, figurines, papyrus, tumuli, pierres gauloises, etc.

75. *Tombeaux.* Les honneurs rendus aux morts étaient plus profondément associés aux idées religieuses des anciens qu'à celles des modernes; aussi nous est-il parvenu un grand nombre de monuments funéraires des premiers, de formes très-diverses. Quelques-uns sont d'une simplicité extrême, tels sont ceux des Gaulois; d'autres sont le produit de tous les arts qui les ont embellis de toutes leurs magnificences, tels sont les tombeaux des Égyptiens; d'autres enfin, ceux des Grecs et des Romains, sont des chefs-d'œuvre de sculpture et d'architecture, et les inscriptions qui les accompagnent, très-souvent des modèles de précision, et l'expression des plus beaux sentiments.

76. *Égyptiens.* Les *pyramides* étaient des tombeaux (V. ce mot, n° 62). Ces monuments étaient la dernière demeure des rois et des grands personnages de leur famille ou de l'État, et particuliers à la basse Égypte. Dans

la haute, d'immenses excavations dans les montagnes de la Thébaïde reçurent leurs restes mortels, et l'on sait avec quelle magnificence ces tombeaux des rois étaient travaillés et ornés. Leur entrée, soigneusement fermée, était souvent indiquée par un simulacre de portique taillé sur le flanc de la montagne. Un grand nombre de couloirs, quelquefois coupés par des puits profonds et des salles, quelques-unes très-spacieuses, conduisaient enfin, et par des issues souvent déguisées, à la grande chambre où était le cercueil ordinairement de granit, de basalte, ou d'albâtre. Les parois de l'excavation entière, ainsi que le plafond, étaient couverts de sculptures coloriées et d'inscriptions hiéroglyphiques où le nom du roi défunt était souvent répété. On y figurait ordinairement toutes les cérémonies funéraires, la pompe même de l'inhumation, la visite de l'âme du mort aux divinités principales, ses offrandes à chacune d'elles, enfin sa présentation par le dieu qui le protégeait au dieu suprême de l'*Amenthi* ou enfer égyptien, et son apothéose. Rien n'égale la grandeur de ces ouvrages, la richesse et la variété de leurs ornements; les

figures, quoiqu'en très-grand nombre, sont quelquefois de grandeur colossale; souvent aussi les scènes de la vie civile se mêlent aux représentations funéraires; on y voit les travaux de l'agriculture, les occupations domestiques, la chasse, la pêche, des recueils d'oiseaux, de quadrupèdes, etc., des musiciens, des danseurs et des meubles d'une richesse, d'une élégance admirables; aux plafonds sont ordinairement des sujets astronomiques ou astrologiques. On trouvera dans la relation du voyage de l'infortuné Belzoni en Egypte la description du tombeau qu'il a ouvert dans les environs de Thèbes; c'est celui du roi Ménephtha Ier, onzième roi de la 18me dynastie, et qui régna vers 1610 avant l'ère chrétienne. Belzoni, qui avait reconnu une entrée encore intacte à la suite de la troisième salle, pénétra ainsi jusqu'à la sixième, bien convaincu que le tombeau n'avait pas été violé; mais le cercueil, en albâtre, était ouvert, son couvercle brisé; on y avait pénétré par un couloir souterrain qui aboutissait à cette salle, et qui paraissait avoir son issue sur le flanc de la montagne opposé à celui où était l'entrée. Le nombre des tombeaux de

ce genre était de 47 selon les anciens; il n'en existait plus que 17 sous les Ptolémées, et quelques-uns de ceux-ci avaient déjà été violés du temps de Diodore de Sicile. Il paraît que les Arabes les ont cherchés avec beaucoup de soin, et qu'ils ont pénétré dans la plupart, ainsi que dans les pyramides, où l'on voit des inscriptions coufiques qui ne permettent pas d'en douter. Il est certain que le premier soin d'un roi montant sur le trône était de faire travailler à creuser son tombeau dans le flanc des montagnes de Biban-el-Molouk, ou Biban-Ouróou, les hypogées des rois. Il est certain aussi que les tombeaux des rois qui ont régné longtemps sont les plus vastes et les plus décorés. Ornés de peintures religieuses, on y retraçait la vie future du roi : comparé, durant sa vie, au soleil accomplissant sa course d'orient en occident, après sa mort, il parcourait comme cet astre l'hémisphère opposé d'occident en orient, jusqu'à ce qu'il revînt à une nouvelle vie pour continuer sa transmigration, habiter le monde céleste, ou être absorbé dans le sein d'Ammon, le père universel, selon ses mérites. C'est à ce sens général qu'on peut

rapporter les innombrables scènes religieuses où le roi défunt figure en compagnie des divinités qui le protégent.

77. Les simples particuliers étaient inhumés selon leur rang et leur fortune. Leur tombeau, également creusé dans la montagne, se composait d'une ou de plusieurs salles : la dernière contenait le cercueil et la momie. Voici la description d'un tombeau de ce genre, nouvellement découvert. On parvenait à la première salle par un puits de plusieurs pieds de profondeur; l'entrée était sur un côté de ce puits; on n'a rien trouvé dans cette première chambre, que des débris qui prouvent qu'elle avait été autrefois visitée; mais une seconde porte, dont l'ouverture, très-peu élevée au-dessus du sol, était cachée par ces débris amoncelés, donna entrée dans une seconde salle absolument intacte; elle avait 8 pieds dans un sens et 10 dans l'autre; au milieu était un triple sarcophage en bois, entièrement peint en dedans et en dehors, et portant de nombreuses inscriptions hiéroglyphiques; dans le cercueil intérieur, le plus petit des trois, était la momie du mort. Vers la tête, on a trouvé les offrandes qui lui

avaient été faites; la tête et l'épaule d'un bœuf, deux plats combles de légumes cuits ou de pâtes, plusieurs amphores de vin qui s'est évaporé, et quelques pièces d'étoffes de coton ou de laine. A droite et à gauche du cercueil étaient des figures en bois d'environ 2 pieds de hauteur, figures de la femme et de la fille du mort, lui apportant ces offrandes dans un coffret chargé sur leurs têtes, et une amphore à la main; à côté de chacune d'elles était une barque de deux pieds de longueur : au milieu de la première barque, est un baldaquin destiné à recevoir la momie; en attendant, des femmes lavent la tunique du mort : l'une fait la lessive dans une grande jarre, l'autre lave la tunique sur une planche inclinée; d'autres figures, toujours en bois, se livrent à des occupations analogues. Sur l'autre barque, la momie est déjà transportée sous le baldaquin; la femme et la fille du mort, éplorées, et les cheveux couvrant leur visage, sont inclinées sur la momie, avec l'expression de la plus vive douleur, et seize matelots, la rame à la main, sont prêts à commencer le voyage de la momie à travers le lac qui va la transporter dans l'Amenthi.

On sent que ces scènes pouvaient être variées à l'infini ; mais ce qui vient d'être dit donne une idée complète de certaines sépultures particulières. D'ailleurs, la distribution des Égyptiens en castes subordonnées devait avoir réglé les droits des morts comme ceux des vivants, et la fortune de chacun ou l'attachement de ses héritiers, déterminait encore la richesse de ces maisons funéraires, les seules de l'antiquité, et que les Égyptiens considéraient comme si importantes, leurs croyances religieuses fixant toute leur attention vers ces demeures éternelles, d'où la curiosité des modernes les arrache avec tant de zèle et d'empressement.

78. *Momies humaines.* L'usage, ou bien le défaut de terrain pour les cimetières, aussi les excavations faites dans les montagnes pour l'extraction des matériaux employés dans les immenses monuments de l'Égypte, et des motifs d'hygiène publique firent que tous les morts y étaient *momifiés*. M. le docteur Pariset a donné de la momification en Égypte, pratiquée d'ailleurs sur tous les animaux de quelque volume, une raison généralement adoptée. Les prêtres égyp-

tiens connurent la peste dès la plus haute antiquité. Ils s'aperçurent qu'elle provenait des émanations putrides produites par la corruption des chairs après les inondations du Nil. En momifiant les hommes et les animaux déposés, ainsi préparés, dans des catacombes hors des atteintes de l'inondation, ils détruisirent la cause réelle de la peste pendant une longue suite de siècles. La peste, qui est originaire d'Égypte, n'y a reparu, au cinquième siècle, que lorsque l'usage des momies fut abandonné par les chrétiens. On enterra les hommes et les animaux ; l'inondation les atteignant les putréfia, et il est constant que l'intensité et les ravages de la peste sont proportionnés à la hauteur de l'inondation qui couvre une plus grande surface de pays et met ainsi plus de matières animales en putréfaction. Les anciens avaient connu et fait cesser ce cruel fléau : avec une bonne police, le même remède aurait de nos jours la même efficacité.

Quant aux différentes classes de préparations des momies, l'état du défunt et la dépense qu'il pouvait faire décidaient encore de son sort. Les pauvres étaient seulement des-

séchés par le sel ordinaire ou par le natron, enveloppés dans des toiles grossières, et placés ainsi dans les catacombes. Le corps des grands personnages était au contraire l'objet de soins minutieux et entouré de riches ornements. Des embaumeurs de diverses classes, et dont chacun avait des attributions spéciales, étaient chargés d'extraire le cerveau par le nez, au moyen de petites pinces appropriées à cet usage, les entrailles et les viscères principaux au moyen d'une incision faite sur le côté; le corps était ensuite épilé, lavé et livré à l'action des sels qui desséchaient les muscles et toutes les parties charnues. Les cheveux étaient frisés ou tressés, et après l'expiration des délais déterminés par des règlements sévères, surtout à légard des corps de femmes, l'embaumement commençait, et voici ce que l'examen d'un grand nombre de momies m'a appris. La tête était remplie jusqu'à moitié du baume le plus parfait; quelquefois on remplaçait les yeux naturels par des yeux d'émail, et on dorait la figure entièrement. Le ventre reprenait sa proéminence en le bourrant d'herbes sèches ou de coton, et en y mêlant du baume. On y mettait aussi quel-

quefois des figurines en terre émaillée; un scarabée a été trouvé sous l'oreille droite d'une momie ouverte chez feu M. Durand, à Paris. Le corps entier était plongé dans le baume. On enveloppait ensuite avec des bandelettes d'étoffes plus ou moins fines chaque doigt des pieds et des mains, quelquefois après en avoir doré les ongles; on a vu aussi que chaque doigt était enfermé dans un étui en or. On laissait encore de riches colliers et des bagues à certaines momies. Les bandelettes couvraient ensuite chaque membre séparément, et enfin le corps tout entier; et, au moyen de serviettes, d'écharpes, de tuniques quelquefois hors de service, on tâchait de rendre à la momie ses formes naturelles et proportionnées. La tête était l'objet de soins particuliers : j'ai trouvé sur le visage d'une momie plusieurs doubles de mousseline très-fine; le premier était d'abord collé sur la chair, les autres sur celui-là, et au-dessus de tous une couche de plâtre qui conservait les traits de la figure et était couverte d'une feuille d'or; les yeux y étaient peints; du plâtre très-fin, coulé à l'intérieur de ce masque, a donné le portrait du mort et jusqu'au relief

des sourcils. On connaît aussi des masques en or pur trouvés sur de riches momies. Les masques en carton sont quelquefois seuls au-dessus des bandelettes, et embrassent toute la tête jusqu'à la poitrine. Un collier s'y rattache ensuite, formé de grains et de cylindres de verroterie, différents de couleurs et entremêlés de figures de divinités en terre émaillée et plates, attachées aussi au collier. Au-dessous est le devant d'une tunique de même matière, où les couleurs sont également très-variées, mais de manière à former des dessins réguliers de scarabée, de globe ailé, etc., et une inscription hiéroglyphique perpendiculaire. Les singularités et la variété qu'on remarque dans l'arrangement des momies sont infinies. Au lieu de collier et de tunique d'émail, on trouve plus ordinairement un cartonnage qui enveloppe toute la momie en forme de gaîne; ce cartonnage, de papier ou de toile, est très-solide et recouvert par une couche de plâtre sur laquelle on a appliqué des peintures et même des dorures. Ces peintures sont relatives aux obligations de l'âme, à ses visites à diverses divinités, et l'inscription hiéroglyphique

perpendiculaire qui est sur le milieu contient le nom du mort, quelquefois celui de ses père et mère, et ses titres et qualités. Le cartonnage enveloppe souvent la momie tout entière, et il est rapproché par derrière au moyen d'un lacet. Ainsi arrangée, la momie était déposée dans le cercueil.

79. Le *cercueil d'une momie* est ordinairement de bois de sycomore ou de cèdre, et même de cartonnage. Il est d'une seule pièce; des peintures le couvrent en dedans et en dehors; elles représentent des scènes funéraires, et le nom du mort y est souvent répété. L'âme fait ses offrandes à chaque divinité, et il y a à cet égard une variété de sujets qu'on ne peut indiquer ici en détail. Le couvercle, également d'une seule pièce, est aussi orné de peintures analogues, quelquefois en dedans et en dehors, et sur sa partie supérieure le visage est en relief, peint, quelquefois doré; une barbe tressée est attachée au menton quand la momie est celle d'un homme; l'absence de cet appendice indique les momies de femmes. Un grand collier et des symboles couvrent la poitrine; une inscription perpendiculaire est

au milieu, et des scènes funéraires sur les côtés. Ce cercueil est quelquefois enfermé dans un second, et celui-ci dans un troisième d'assez grande dimension; ils sont également couverts de peintures et d'inscriptions. Ces cercueils, ainsi terminés, étaient déposés dans les chambres sépulcrales, où on les trouve encore. Diverses offrandes étaient placées tout auprès, et quelquefois des simulacres d'instruments de la profession du défunt, des coudées s'il était architecte, des palettes s'il était scribe, etc., enfin des figurines et des vases.

80. Les *vases* nommés *Canopes* par les amateurs étaient au nombre de quatre, de matières plus ou moins précieuses, selon la qualité du défunt, et placés auprès de son cercueil. Il y en a en simple argile, et en albâtre oriental zoné de la plus grande beauté. Ce quatre vases forment une série complète; les viscères principaux de la momie y étaient déposés, pliés d'abord dans un linge et noyés ensuite dans le baume. Les canopes ont une forme de cône renversé; les quatre de la même série ou du même mort sont égaux en hauteur et en grosseur, mais les quatre

couvercles diffèrent tous entre eux ; ils figurent une tête de femme, une tête d'épervier, une tête de chacal et une tête de cynocéphale. Un cartouche carré tracé sur leur panse contient plusieurs colonnes perpendiculaires d'hiéroglyphes qui expriment l'adoration du mort à chacune des quatre divinités dont les symboles ornent les couvercles, et le nom du mort qui la leur adresse. Une inscription au pinceau remplace quelquefois l'inscription gravée en creux. Il est rare de trouver réunis les quatre vases de la même série bien complets.

81. Les *figurines* offertes en hommage aux morts sont de celles qu'on rencontre en si grand nombre dans les tombeaux ; elles sont en bois et peintes, en pierre ou en terre émaillée, avec des inscriptions en creux. On retrouve le même nom du défunt sur toutes celles qui sont dans la même sépulture, et jetées sur le sol autour du cercueil. On en a remarqué où le nom du défunt est encore en blanc, ce qui autorise à croire que ses parents et ses amis se procuraient de ces figurines chez les fabricants ; la prière funéraire pour le repos de l'âme y était déjà tracée ; il n'y

manquait que le nom du mort; on l'ajoutait, et on déposait ce témoignage de regret auprès de lui. Ici le luxe trouvait encore moyen de se montrer; quelquefois aussi ces figurines étaient déposées dans des caisses divisées en cases, où elles étaient amassées. Ces caisses, qui sont peintes, ont deux pieds environ de longueur et autant de hauteur; un couvercle à coulisse ferme l'ouverture de chaque case.

82. *Papyrus.* On a trouvé dans quelques momies des manuscrits sur papyrus, de longueurs et de hauteurs très-variables. La dévotion des morts ou des vivants nous a transmis ces restes précieux de la littérature égyptienne, et les manuscrits de ce genre ont été les premiers connus des modernes, parce qu'ils devaient être les plus nombreux, les seuls d'ailleurs dont la conservation fût assurée par l'usage même qu'on en fit. Ces rouleaux de papyrus se trouvent dans le cercueil ou sous les bandelettes mêmes des momies, entre leurs cuisses, sur la poitrine ou sous leurs bras. Il y en a qui sont mêlés à l'embaumement, et d'autres qui ont été d'abord embaumés, c'est-à-dire fermés dans un étui cylindrique en baume durci, qu'il faut d'abord ouvrir

pour en tirer le papyrus. On en connaît un qui a jusqu'à 66 pieds de longueur; il est au musée de Turin. Celui de la Bibliothèque du Roi, à Paris, n'a que 22 pieds; la longueur des autres varie jusqu'à deux ou trois pieds. Celui de Turin peut être considéré comme complet. Dans tous, le haut de la page est occupé par une ligne de figures des divinités que l'âme visite successivement. Le reste est rempli par des colonnes perpendiculaires d'hiéroglyphes, qui sont les prières que l'âme adresse à chaque Dieu; vers la fin du manuscrit est peinte la scène du jugement. Le grand dieu est sur son trône; à ses pieds est un énorme crocodile femelle, la gueule ouverte; derrière, la balance divine, surmontée d'un cynocéphale emblème de la justice universelle; les bonnes et les mauvaises actions de l'âme sont pesées en sa présence; Thôth écrit le résultat. C'est dans ces mêmes scènes que le système de la métempsycose égyptienne se montre au grand jour. Un homme condamné pour le péché de gourmandise est renvoyé sur la terre sous la figure d'une truie.

Depuis la création du musée égyptien du Louvre, de beaux monuments de ce genre,

rehaussés de peintures et de dorures, y ont été réunis, et la collection est riche tant en papyrus hiéroglyphiques qu'en textes hiératiques. D'autres scènes, notamment d'agriculture, ornent d'autres pages de ce manuscrit : c'est l'âme du défunt qui cultive les champs de la vérité avant de paraître devant ses juges. Les papyrus de ce genre appartiennent tous à un même ouvrage, qui est le *Rituel funéraire* égyptien, et qui porte pour titre : *Livre de la manifestation* (de l'âme) *à la lumière*, divisé en trois parties, en chapitres et en sections. Il en existe un certain nombre de copies dans les deux écritures, mais bien peu de complètes. Même les personnes d'une position médiocre en faisaient mettre dans leurs cercueils une portion plus ou moins étendue, selon qu'elles pouvaient faire plus ou moins de dépense; peut-être même selon que, par leur rang, elles avaient plus ou moins d'obligations à remplir envers Dieu; car, dans l'opinion des Égyptiens, les rois avaient à les remplir toutes, et les grands plus que les simples particuliers : l'extrait du rituel général pouvait donc être déterminé selon le rang et l'étendue des

devoirs. On trouve un plus grand nombre de ces rituels écrits en caractères *hiératiques*, ou tachygraphie des signes hiéroglyphiques. Ceux-ci représentent toujours des objets pris dans la nature ou dans les arts humains, et les autres signes ressemblent à des caractères alphabétiques, et ne conservent que rarement des formes analogues aux hiéroglyphes : la ligne de figures qui occupe le haut de la page fait toujours distinguer ces extraits du rituel de tous les autres genres de manuscrits. Ils donnent un grand intérêt aux momies, mais il n'y a aucun moyen de reconnaître si une momie en renferme ou non; le plus sûr, c'est de l'ouvrir, toutes les fois que la beauté des peintures dont elle est ornée, et qu'il faudrait sacrifier, ne le défend pas. Toutefois on peut attaquer par derrière les cartonnages peints, en retirer la momie, la fouiller et la remettre en place; il n'y a là aucun dommage pour l'art, et l'amateur peut souvent recueillir des objets d'un grand intérêt. La plupart des corps ainsi dépouillés se conservent longtemps; mais cette espèce de squelette couvert de sa peau est d'un aspect hideux qui satisfait la curio-

sité, mais qui ne peut être publiquement exposé dans un cabinet. C'est aussi dans les tombeaux égyptiens qu'on retrouve d'autres manuscrits qui ne sont point funéraires, tels que des contrats pour affaires domestiques, des pièces sur procès, des manuscrits grecs, enfin tous les objets de toilette ou d'habillement, des instruments des arts, des objets de fantaisie qu'il était d'usage d'y déposer. Ces manuscrits sont placés dans des jarres d'argile, quelquefois scellées : la Bible parle d'un semblable moyen de conservation des manuscrits, employé du temps même des patriarches. Du reste, les tombeaux égyptiens creusés dans le roc et toujours maintenus par l'effet du climat à la même température, étaient très-favorables à la conservation des objets qu'on y déposait. C'est de ces hypogées plutôt que des fouilles que proviennent les plus jolis et les plus remarquables morceaux antiques qui font l'ornement de nos cabinets, tels que bijoux de toute espèce, peignes, pantoufles, perruques, etc.

83. *Tombeaux grecs*. Les Grecs honorèrent aussi la mémoire des morts par des monu-

ments publics. Ceux des fondateurs des villes et ceux des héros étaient dans l'intérieur des murailles, et les autres en dehors. A Sparte, une loi de Lycurgue permettait néanmoins d'enterrer les morts autour des temples et dans la ville. Les plus anciens tombeaux des Grecs étaient des *tumuli* ou monticules factices; on en voit encore dans la plaine de Troie, qui ont été décrits par Homère. Plus tard, un simple cippe, ou colonne tronquée, entouré d'arbres verts, s'élevait au-dessus de la sépulture, et une inscription rappelait le nom et les titres du défunt. Le luxe se mêla aussi à ces commémoraisons, et il reste encore des monuments funéraires où l'architecture et la sculpture ont déployé de grandes perfections. Les tombeaux élevés aux frais du trésor public, à des citoyens illustres, étaient les plus remarquables. Ceux des simples particuliers ne sont ordinairement que d'une seule pierre, dont la forme approche de celle des autels isolés; mais le contenu de l'inscription et l'emblème ne permettent pas de les confondre. On distingue par ces mêmes moyens les tombeaux des chrétiens; ceux-ci portant une ou plusieurs croix dans leurs or-

nements, accompagnées quelquefois du monogramme du Christ (le X surmonté d'une croix), avec ou sans les lettres A et Ω, allusion aux paroles du Christ lui-même. Comme l'usage de brûler les morts était très-ancien dans la Grèce, leurs cendres étaient déposées dans une urne qui était placée dans le tombeau : ces urnes, de matières, de formes et dimensions diverses, portent aussi quelquefois des inscriptions qui expliquent leur usage.

84. *Dans la grande Grèce*, les tombeaux étaient construits dans la terre, en pierres de taille, et cette enceinte était couverte en dalles formant un toit. Le mort y était déposé à terre, ses pieds tournés vers l'entrée; on plaçait à côté de lui, ou on suspendait aux murs par des clous de bronze, des vases peints, de diverses grandeurs, et c'est dans ces tombeaux qu'on a recueilli les beaux vases grecs peints qui font l'ornement de nos cabinets.

85. *Les Étrusques* creusaient dans le roc vif des grottes peu profondes, composées quelquefois de plusieurs pièces, mais ayant en général la forme d'une croix. Les murs de ces grottes étaient souvent couverts de pein-

tures relatives aux funérailles et à l'état de l'âme après la mort; le corps du défunt était déposé sur le sol; une porte fermée en défendait l'entrée, et une ouverture à la voûte, remarquée dans quelques-uns de ces tombeaux, y laissait introduire un peu de lumière. On connaît aussi des vases d'argile ronds, terminés en pyramide, qui étaient de véritables urnes cinéraires; on les découvre dans la Campanie au-dessous de plusieurs couches de laves. D'autres, en forme de buste humain, sont étrusques.

86. *Les Gaulois* rendirent aussi de grands honneurs aux morts. Imbus par leurs druides du dogme de l'immortalité de l'âme, ils espéraient aussi son retour dans le corps qu'elle avait d'abord animé, et, malgré l'intervalle qui nous sépare de ce peuple, ses monuments funéraires existent encore en grand nombre dans les provinces du centre de la France. Ils sont de deux espèces.

87. Les *tumuli*, ou monticules factices. J'en ai fouillé plusieurs, et j'ai reconnu que le sol était nivelé d'abord; on le couvrait de dalles brutes, rapprochées le mieux qu'il était possible; le corps était placé dessus, et sou-

vent il conservait quelques-uns des ornements qui lui avaient servi durant la vie, tels que colliers en matières communes auxquelles on avait donné la forme d'œufs striés, de disques, etc., bracelets, poignards et autres armes; des ossements d'animaux se trouvent aussi mêlés à ces débris, enfin des vases de terre noire grossièrement travaillés. Tout cela était recouvert de pierres plates s'élevant en forme de toit circulaire et pyramidal, et enfin enveloppé de pierres et de terre où se formait un gazon épais. L'élévation de ces monticules est très-variable; le temps les a abaissés, mais il en existe encore de 3, 5 et 10 pieds de hauteur depuis la base. On en connaît même de dimensions dix fois plus considérables, et qui annoncent un personnage éminent. Le meilleur moyen de les fouiller est de faire une tranchée de 2 pieds sur leur plus grand diamètre, et avec plus de précautions à mesure qu'on s'approche du centre. Ces tombeaux sont souvent très-voisins l'un de l'autre, et il paraît aussi que les *pierres fichées* étaient une dépendance des plus considérables.

88. On appelle *pierres fichées*, des pierres

plates de moins de 1 pied d'épaisseur, larges de 1 à 4, et longues de 10 à 20 et au delà, qui sont plantées en terre par leur extrémité la plus large; ordinairement, et dans les pays où l'inclinaison des couches des rochers est verticale, on enfonçait ces pierres entre deux de ces couches, et, engagées par leur propre poids, elles y sont encore debout. Elles sont brutes et sans aucun travail ni ornement; j'en ai vu une semblable près d'un grand tumulus, auquel elle servait comme de signal. Lorsqu'on les trouve absolument isolées, il est possible que le tumulus ait disparu. Il n'y a pas encore longtemps que les paysans allaient, pendant la nuit, oindre ces pierres avec de l'huile et les entourer de fleurs.

89. *Pierres levées.* Cette autre espèce de monuments gaulois est très-commune en France; d'énormes pierres plates et longues sont placées de champ et parallèlement dans la terre à 3 ou 4 pieds de distance; à l'une des deux extrémités, une autre pierre ferme cette sorte de chambre, et une autre les couvre toutes trois. On a voulu y reconnaître des autels gaulois; mais celles que j'ai fouillées ne permettent pas de douter qu'elles ne fus-

sent des tombeaux. A peu de profondeur, on trouvait bientôt des ossements humains, des débris d'ornements, des armes de silex, de serpentine ou de bronze, et des ossements de petits animaux qui pouvaient y avoir été enterrés avec le mort. On y a vu aussi quelquefois, à côté des pierres du tombeau, des os de cheval et d'autres grands quadrupèdes. Le plus remarquable des monuments de ce genre est celui qu'on appelle *pierre martine*, dans la commune de Livernon, près Figeac, département du Lot. La pierre supérieure a 22 pieds et demi de long, 9 pieds 2 pouces de large, et près de 2 pieds d'épaisseur. Cette masse énorme repose sur les deux autres pierres parallèles; elle est en équilibre sur leur renflure, et il suffit de la moindre pression avec un doigt pour lui donner un mouvement d'oscillation qui se prolonge assez longtemps. (*Statistique du département du Lot*, par feu Delpon; ouvrage manuscrit, couronné par l'Académie des sciences en 1821.)

90. *Momies gauloises*. On appelle ainsi des corps desséchés, trouvés en Auvergne dans le siècle dernier. Ils ne portent cepen-

dant les traces d'aucune préparation balsamique; ils sont entourés de linges, et paraissent avoir été ensevelis avec quelques soins. Peut-être leur conservation est-elle due à la nature du sol, plutôt qu'à un embaumement dont on ne connaît que ces deux exemples. Ces momies gauloises sont déposées au cabinet d'anatomie comparée du Jardin du Roi.

91. Les *Romains* appelaient *sepulcrum* les tombeaux ordinaires, et *monumentum* l'édifice consacré à la mémoire d'une personne sans aucune cérémonie funèbre; de sorte que le même mort pouvait avoir plusieurs *monuments*, et dans des lieux divers : mais ne pouvait avoir qu'un seul *tombeau*. Les tombeaux romains sont très-divers, quelques-uns étaient des tours à plusieurs étages; tel est celui de Saint-Remi en Provence; et deux tours également funéraires ont été récemment démolies à Aix, dans la même province. Les tombeaux les plus communs sont un *cippe* en pierre, plus ou moins considérable, plus ou moins orné, ordinairement de forme quadrangulaire, et portant sur sa face principale l'inscription latine qui rappelle les noms, les titres et la filiation du défunt. Les

inscriptions funéraires commencent ordinairement par les lettres D. M. *Diis manibus*, suivies des prénoms, nom et surnoms du mort, au génitif et au datif; assez souvent ces signes D. M. manquent, et alors les noms et titres du mort sont au datif. On y lit aussi quelquefois son âge, en années, mois et jours, et le nom du parent, de l'affranchi ou de l'ami qui a posé le monument sur la tombe du défunt. Lorsqu'il était enfermé dans un *sarcophage*, l'inscription était gravée sur la partie antérieure de la cuve. On trouve dans les inscriptions de ce genre beaucoup de données précieuses sur la propriété des tombeaux; on y voit tantôt qu'il ne doit point servir à l'usage des héritiers, H. M. H. N. S.: *Hoc monumentum hæredes non sequitur*; ou bien encore, H. M. AD. H. N. TRANS., *Hoc monumentum ad hæredes non transit*; et tantôt jusqu'où l'on portait les précautions pour que le tombeau subsistât toujours malgré le changement de propriétaire du sol. Ceci s'appliquait surtout aux tombeaux *particuliers*, car chacun pouvait avoir le sien; les tombeaux de *famille* étaient ceux que le chef faisait construire pour lui, ses enfants,

ses proches et ses affranchis; enfin un espace, dont l'inscription indiquait l'étendue, était sacré comme le tombeau, et suivait sa destination. Après que le corps était brûlé, les cendres étaient enfermées dans une *urne cinéraire*, vase de toute matière et de formes variées, avec ou sans inscription; on en voit dans toutes les collections, et quelquefois aussi, au lieu de l'urne, on employait au même usage des coffrets de marbre ou d'argile, ornés de symboles ou de bas-reliefs analogues : une inscription funéraire indique assez clairement leur véritable objet. Les urnes de la même famille étaient quelquefois déposées dans un local préparé à cet effet, occupant un assez petit espace, et contenant néanmoins les cendres d'un grand nombre de corps. Ses murs intérieurs étaient percés de plusieurs étages de petites niches cintrées, et dans chacune on plaçait et on scellait une ou plusieurs urnes, jusqu'à quatre au plus; des inscriptions gravées ou attachées dans l'intérieur des niches indiquaient le nom et les qualités du défunt : c'est ce que les Romains appelaient un *columbarium*, nom tiré de l'aspect intérieur de l'édifice et de la similitude des

niches avec les trous où les *pigeons* font leurs nids. Gori et Bandini ont donné de savantes descriptions du columbarium des affranchis de Livie. Quand le défunt, mort à la guerre ou sur la mer, n'avait pas reçu les honneurs de la sépulture, on lui élevait un *cénotaphe, tombeau vide*, avec des honneurs et des cérémonies réglés par les lois; ces cénotaphes portaient les mêmes ornements que les sarcophages et les tombeaux. Quant aux inscriptions funéraires, partie essentielle de ce genre de monuments, nous en traiterons plus au long dans la section relative aux inscriptions romaines.

SECTION IX.

Voies publiques, camps et aqueducs romains.

92. *Voies publiques ou militaires.* Des relations suivies entre les hommes et les peuples de divers pays firent bientôt sentir la nécessité des *voies publiques*, chemins ou routes. Tous les peuples en construisirent, mais avec plus ou moins de solidité et de perfection. On a trouvé en Égypte des rou-

tes et des chaussées construites avec beaucoup de soins; mais il ne paraît pas que les Grecs se soient occupés à donner aux voies publiques les dispositions qui en rendirent ailleurs l'usage utile et commode. Hérodote dit qu'à Lacédémone ce soin était dévolu aux rois, et les grands chemins sont au nombre des objets que Strabon dit avoir été négligés par les Grecs; aucun peuple n'égala donc les Romains dans ce genre d'établissements publics.

93. *Voies romaines.* Leurs restes, et ils sont assez nombreux en France, excitent encore, par leur solidité, l'admiration des voyageurs. *Appius Claudius*, l'an 442 de Rome (311 ans avant J.-C.), fit construire la première voie pavée, depuis la porte Capène jusqu'à Capoue; elle porte encore le nom de *Via Appia* ou *Voie appienne*. Les routes principales qui traversaient les Gaules sont : 1° la *Via Aurelia*, de Civita-Vecchia (*Forum Aurelii*) à Arles; 2° celle d'*Emporium*, près des Pyrénées jusqu'au passage du Rhône; 3° la *Via Domitia*, de Domitius Ahenobarbus, qui traversait la Savoie et la Provence; 4° celle qui fut construite par Pompée,

et qui se prolongeait de l'Italie dans les Gaules à travers les Alpes; 5° la voie militaire par le val d'Aoste, aboutissant à Lyon; 6° sa prolongation par Agrippa, conduisant dans l'Aquitaine par l'Auvergne, au Rhin près de l'embouchure de la Meuse, à l'Océan par la Bourgogne et la Picardie, et la quatrième à Marseille. Rome était le point central auquel toutes les routes aboutissaient par de nombreux embranchements qui réunissaient ainsi les provinces les plus éloignées. On peut consulter à ce sujet, et pour les directions et pour les distances, l'Itinéraire d'Antonin, la carte romaine publiée par Peutinger, et surtout l'ouvrage de Bergier sur les grands chemins de l'empire romain. Auguste donna un soin particulier à l'établissement des grandes routes (V. Colonnes milliaires, au n° 58); il y plaça des messagers, et ensuite des courriers. Les Romains affectaient de donner à leurs routes une direction droite, et d'éviter les sinuosités, en comblant les endroits trop bas, abaissant les élévations, perçant les rochers et les montagnes, et édifiant des ponts. Deux sillons indiquaient d'abord la largeur de la route; on enlevait tout le terrain meu-

ble sur cette surface, et cette excavation jusqu'au terrain solide était comblée par des matériaux de choix jusqu'à la hauteur déterminée pour la route, selon qu'elle était dans la plaine, la montagne, ou des terrains marécageux. Bergier cite des voies romaines en France qui s'élèvent jusqu'à 20 pieds au-dessus du sol. La plus basse couche, le *statumen*, se composait de moellons plats noyés dans le mortier ; la seconde, appelée *radus*, était un blocage de petites pierres mêlées de mortier ; la troisième, le *nucleus* ou noyau, se composait d'un mélange de chaux, de craie et de terre franche battues et corroyées ensemble, quelquefois aussi de gravier et de chaux, et c'était dans cette troisième couche qu'était placée la quatrième, le *summum dorsum* ou *summa crusta*, composée de cailloux ou de pierres plates taillées en polygones irréguliers ou équarries à angles droits. Quand on ne plaçait pas la quatrième couche ou le pavé, la surface était un mélange de gravier broyé et de chaux ; quelquefois les Romains substituaient la terre franche à ce mortier, mais ils donnaient le même nombre de couches fortement massivées avec des pi-

lons ferrés. Les bords des chemins élevés étaient soutenus par des murs de revêtement. La largeur ordinaire des grandes voies romaines était de 60 pieds, et divisée en trois parties : celle du milieu, un peu plus large, était bombée et pavée, les deux parties latérales étaient couvertes de gravier ; on en connaît cependant qui n'avaient en tout que 14 pieds de largeur. On voyait sur les grandes routes des temples, des arcs de triomphe, des *villæ*, et surtout des monuments funéraires, qui rappelaient aux voyageurs le souvenir des hommes illustres ou des événements mémorables. On sent aisément que l'importance des communications réglait principalement la direction et la construction plus ou moins parfaite des routes romaines. Ce qui vient d'être dit suffira pour en faire reconnaître les vestiges, et une tranchée qui mettra à jour les différentes couches, sera encore la plus sûre indication pour les archéologues.

94. *Camps romains, camps de César.* On donne cette dernière dénomination à des camps retranchés qui remontent à une assez grande antiquité. Ces camps sont assis sur des

points élevés ou appuyés d'un côté sur une rivière, ou bien entourés de vallées profondes qui leur servaient de défense. Si quelque côté était inaccessible par sa pente, on n'y faisait aucun travail; sur les autres on élevait des retranchements de plusieurs pieds, défendus par un fossé, et aussi des terrassements en dos d'âne. On y ménageait les issues nécessaires aux communications extérieures. L'état des murs et des travaux servent, en général, à caractériser ces camps et à reconnaître leur époque. A en croire certains écrivains, il en existe un assez grand nombre en France, mais on ne doit pas donner à tous le nom de camp de César; ce chef militaire ne les a pas fait construire tous, et les généraux qui lui succédèrent dans la Gaule se trouvèrent souvent dans la même nécessité. Il faut aussi distinguer les camps romains de ceux que d'autres peuples construisirent aussi dans les Gaules à des époques postérieures. On trouve dans ceux qui sont réellement d'origine romaine, des débris d'armes et des médailles; c'est le signe le plus certain de leur véritable temps, et l'on ne doit pas oublier que la nature du lieu où ils étaient assis, ses pentes

et ses directions, eurent une influence inévitable sur la forme et les dimensions des camps des Romains. On ne saurait donc en assigner de générales.

95. *Aqueducs.* Ils furent inconnus aux Grecs, et les Romains multiplièrent ce genre de construction, à Rome et dans toutes les provinces. Les aqueducs étaient *apparents* ou *souterrains*. Ceux-ci, qui traversent quelquefois des espaces considérables et des rochers, contenaient des tuyaux en argile ou en plomb, marqués très-souvent ou du nom du potier, ou des noms des consuls, et ces tuyaux sont ronds ou semisphériques. Les tuyaux antiques sont très-communs en France, et prouvent, par les soins apportés à leur fabrication, ceux que les Romains donnaient aux aqueducs même particuliers, les tuyaux s'emboîtant très-exactement l'un dans l'autre par des feuillures très-régulières. Les *aqueducs apparents* étaient construits à travers les plaines et les vallons, et composés de trumeaux ou pieds-droits et d'arcades. Au-dessus était le canal également construit en maçonnerie, et enduit sur ses trois faces d'un ciment très-dur; ces aqueducs étaient simples, doubles

ou triples, selon qu'ils étaient composés d'un seul, de deux ou trois étages d'arcades; ce qu'on appelle le *pont du Gard*, près de Nîmes, est un aqueduc de cette troisième espèce. Il est sur une seule ligne; mais le plus ordinairement, ceux surtout qui s'étendaient à plusieurs milles, forment de fréquentes sinuosités, rendues nécessaires soit par la surface du sol qui les porte, soit par la nécessité de ralentir l'impétuosité de l'eau sur la même pente. On voit les ruines d'aqueducs romains sur plusieurs points de la France, à Arcueil, à Metz, à Lyon, etc.: un aqueduc antique près de Vienne (Isère), vient d'être restauré et rendu à sa destination primitive.

DEUXIÈME DIVISION.

MONUMENTS DE SCULPTURE.

SECTION I.

Style particulier à chaque peuple.

96. Les monuments antiques, produits de la sculpture, sont tellement nombreux et variés, ils se trouvent si fréquemment à la portée de ceux qui les recueillent, ils abondent tant dans les cabinets publics et particuliers, qu'ils sont l'objet le plus ordinaire de l'attention et des recherches de l'archéologue. Les *statues* de grandeur naturelle ou colossale, les *figures* de proportions moindres, et les *figurines* quelquefois très-petites, enfin les *bustes* et les *bas-reliefs* qui nous sont venus de l'antiquité classique, se retrouvent partout, et leur multiplicité même rend leur étude plus compliquée et plus difficile. Le premier pas à faire dans cette étude, la plus

importante des notions qui s'y rapportent, et la plus nécessaire, c'est de distinguer d'abord avec certitude si la figure qu'on examine est un ouvrage égyptien, étrusque, grec, gaulois ou romain, et cette distinction repose entièrement sur la connaissance approfondie du *style* particulier et spécial à chacun de ces peuples. Nous devons donc en exposer ici les traits principaux.

97. *Style égyptien.* Dans le nu (*Pl. I*, fig. 8), les lignes droites ou peu courbées dominent dans le contour général de la figure; la tête, ronde par derrière, a les traits de la figure très-saillants; les oreilles s'élèvent au-dessus des yeux, ceux-ci sont très-fendus, et les lèvres saillantes; l'attitude est roide et gênée; le visage a une expression naturelle, celle d'un portrait; les bras sont pendants et d'une longueur souvent disproportionnée; la poitrine et les épaules sont sensiblement larges; le buste est quelquefois un peu long, et la taille étroite au-dessus des hanches; les cuisses et les jambes sont très-allongées, les genoux, les chevilles du pied et les coudes très-sensibles; les extrémités des mains et des pieds mal terminées, les doigts d'une lon-

gueur outrée; les os et les muscles sont faiblement exprimés, les nerfs et les veines ne le sont pas du tout. Voilà les caractères principaux pour les figures nues; le nombre de celles qui sont en *gaîne* (fig. 9), comme une momie, est bien plus considérable que celui des figures nues ou vêtues. Dans celles qui sont en gaîne, les caractères de la tête, les yeux bien fendus et la hauteur des oreilles, servent à indiquer leur véritable origine. Ces caractères sont les plus ordinaires et ceux de tous les ouvrages qui ne sont pas dus aux meilleurs artistes de la belle époque; et dans ceux-ci encore, ces caractères, quoique corrigés en ce qu'ils ont de trop exagéré, se font aussi remarquer. Le siècle de Sésostris (1550 avant l'ère chrétienne) est cette belle époque, et l'on connaît une statue de ce roi, en granit noir, de 6 à 7 pieds de hauteur, dont le travail et l'exécution ne laissent rien à désirer sur la beauté et la pureté des formes: elle contredit ouvertement ceux qui n'accordent aux Égyptiens qu'un art sans imitation. Ils en connurent donc toutes les ressources: ils ne l'élevèrent pas jusqu'à l'*idéal*, le but même de l'art s'y opposait; car il ne faut pas

oublier que l'Égypte ne le cultiva pas pour lui-même et comme un moyen par lequel le génie de l'homme peut manifester sa puissance, mais seulement comme capable de reproduire par l'imitation et le grandiose les objets qui concouraient au culte des dieux et à l'illustration nationale. On sait aussi que l'art égyptien a produit les plus grands monuments connus, des colosses de plus de 60 pieds de hauteur, et dont l'aspect offre dans leur ensemble une harmonie qui ravit et charme l'imagination. Les Égyptiens ont travaillé les matières les plus dures comme les plus molles, le granit brèche et la cire; les principaux métaux, l'or, l'argent, le bronze, le plomb, etc.; les pierres fines de toute espèce, la cornaline et le lapis. Enfin, ils ne firent pas de statues comme monument de l'art destiné à ses progrès : une statue, un obélisque avait une destination toute religieuse, et dépendait d'un temple, d'une catacombe ou d'un tombeau; et rien n'égale l'esprit et le vrai avec lesquels les Égyptiens ont figuré les animaux de tous les règnes de la nature. Il y avait donc là un art savant, réfléchi, se proposant un but déterminé, et non

pas une grossière main d'œuvre dépourvue de goût et de règles. Nous insistons sur ce point, parce qu'il n'est pas rare d'entendre professer le contraire; et nous ajoutons que l'artiste qui a si habilement terminé le portrait d'un bélier, d'un lion, leur tête, leur corps et leurs griffes, aurait également bien terminé une main ou un pied humain, s'il l'avait voulu. Mais la statue d'un dieu, d'un roi, n'était que comme un membre de la phrase générale qu'exprimait le temple dont elle dépendait; et quand le caractère principal de cette expression particulière avait reçu le type essentiel, le dieu, sa forme et ses attributs, le roi, la ressemblance et ses insignes, le corps, les pieds et les mains importaient peu à l'intelligence de l'idée qu'ils concouraient à manifester; l'artiste pouvait donc les négliger un peu sans manquer le but que l'art lui-même s'était proposé. L'étude approfondie des monuments égyptiens confirmera de plus en plus ces nouveaux aperçus; les caractères principaux de leur sculpture, exposés au commencement de cet article, suffiront pour faire reconnaître leurs ouvrages qui sont infiniment variés, et qui ont reproduit

une quantité infinie d'objets naturels. Ces caractères se retrouvent dans tous les ouvrages de l'art égyptien, à toutes ses époques, depuis la plus haute antiquité jusqu'au Bas-Empire; seulement ils se dégradent peu à peu depuis la domination des Grecs et des Romains en Égypte; mais on les reconnaît encore, quoique affaiblis, dans les derniers ouvrages; des sectes religieuses s'appliquèrent même à les conserver dans leurs talismans, dès les premiers siècles du christianisme.

98. *Style étrusque.* Ses caractères principaux sont aussi, d'après les plus anciens monuments de ce peuple, les lignes droites, l'attitude roide, l'ébauche imparfaite des traits de la figure, le défaut de proportions dans les membres, qui sont ordinairement si minces, qu'ils ne donnent aucune idée de chair ni de muscles, de sorte que leur contour n'a aucune ondulation; la forme des têtes est un ovale rétréci vers le menton qui se termine en pointe; les yeux sont ou droits, ou relevés et toujours parallèles à l'os supérieur. Il ne reste aucun ouvrage égyptien aussi informe. Il est vrai que nous parlons ici des ouvrages

des Étrusques, et que nous ne savons pas comment l'Egypte commença. Les bras des figurines étrusques sont pendants et serrés le long du corps; leurs pieds sont parallèles; les plis des draperies sont marqués avec un simple trait, et quand la figurine est nue, les parties sexuelles sont enfermées dans une bourse attachée sur les hanches : c'est ce qu'on appelle le *premier style* (fig. 10). Le *second* se reconnaît à quelques perfectionnements essentiels, à une expression forte des traits du visage et des membres, sans que la roideur et la gêne de la pose aient disparu; les muscles et les os sont indiqués durement, au gras de la jambe surtout, et en général toute l'expression est outrée; c'est tout l'opposé de l'aisé, du gracieux et du moelleux. Ces caractères sont communs à toutes les figures du second style, et pour reconnaître les personnages mythologiques qu'elles représentent, il faut avoir recours à leurs attributs; car Apollon est fait comme Hercule. Presque toutes les figures mâles portent la barbe; les mains sont contraintes, les doigts roides, les yeux monstrueux, les physionomies d'une nature commune, et les diverses parties du corps

mal assemblées. Les cheveux tombent par tresses, et les draperies sont indiquées par des plis parallèles, droits ou en travers; quelquefois, sur les figures de femmes, les manches des tuniques sont plissées très-finement. Quant au *troisième style*, il est dû à l'influence des Grecs, et il se rapproche beaucoup de leurs pratiques, sans en égaler les perfections. Ils se confondent dès lors en une seule école, et l'on a souvent besoin des inscriptions en caractères étrusques gravées sur les monuments, pour les rapporter avec certitude à leurs véritables auteurs; l'air et la forme des têtes, plus grosses, plus rondes, plus caractérisées que celles des Grecs, servent encore à les distinguer. Ce que nous venons de dire du style étrusque peut s'appliquer en général aux ouvrages des Volsques, des Samnites et des Campaniens; les monuments de ces peuples, peu nombreux, sont surtout rares en France. On connaît aussi des figures trouvées dans l'île de Sardaigne; c'est ce que l'art ancien a produit de plus mauvais; les têtes très-longues, les yeux d'une grandeur sans mesure, le cou très-allongé, toutes les autres parties du corps également difformes,

un manteau court et étroit, quelquefois un haut-de-chausses et une épée à la main, voilà leurs principaux caractères.

99. *Style grec.* Il eut aussi plusieurs époques; le *premier* (fig. 11), roide et dur comme celui des Étrusques, comme celui de tous les peuples qui débutent dans l'imitation de la nature, se perfectionna bientôt par les beaux modèles que l'espèce humaine offrait aux artistes de la Grèce, avantage étranger à beaucoup d'autres climats. Les têtes de ce premier style sont remarquables par la ligne inclinée, sans bosse ni enfoncement, qui forme à la fois le front et le nez; les yeux presque de face sur les figures de profil, grands et enfoncés; la bouche formée par des lèvres saillantes et relevées; le menton droit et pointu, les cheveux volumineux et tressés, mais sans que rien fasse discerner une tête d'homme de celle d'une femme. On y trouve, du reste, cette roideur, ces lignes droites, et la maigreur des premiers ouvrages étrusques. Il reste fort peu de monuments de ce premier style ou essai de l'art de la Grèce, et il se distingue moins par la grâce et la justesse de ses proportions, que par l'exagéra-

tion de toutes les expressions, et une énergie sans grâce ni beauté. Mais cette sorte de véhémence prépara aussi les progrès de l'art vers le sublime : il n'y manquait qu'une plus parfaite correction dans le dessin, et de plus justes proportions dans ses parties ; c'est ce qui constitue le *second style*. On y remarque en effet plus de modération dans l'expression, des contours à la place des lignes droites, et une tendance constante vers le beau, le grand et le sublime. Phidias, Myron et Polyclète opérèrent cette mémorable réforme, sans proscrire toutefois entièrement toute roideur, tout angle saillant dans les contours ; le sublime se montrait sur ces figures, mais avec une certaine rudesse, dénuée de ces contours moelleux et coulants, de cette grâce qui caractérisent les ouvrages du *troisième style*, nommé *beau style* (fig. 12), dont Lysippe et Praxitèle furent les créateurs, et qui se distingue par l'abandon de tous les traits anguleux. Enfin l'esprit d'imitation marqua la décadence de l'art, et à force de rondeur et de mollesse, on détruisit la noblesse et la dignité de l'expression ; on fit alors des bustes et des portraits, les artistes

ne pouvant pas lutter contre la perfection des statues qui étaient l'ouvrage de leurs prédécesseurs.

100. *Style romain.* Les Romains, qui n'étaient rien encore qu'une petite bourgade, quand les Étrusques cultivaient tous les arts, les imitèrent comme les Grecs l'avaient fait d'abord, et pour parler plus clairement, tous les ouvrages des premiers temps de Rome furent exécutés par des artistes étrusques. Les plus anciens monuments de cette ville furent donc conformes au style contemporain de l'art étrusque; il y a donc parité dans les figures; les attributs seuls peuvent les faire distinguer, et ces attributs avertissent si la figure se rapporte à la croyance, à l'histoire ou des Étrusques, ou des Romains. Il n'y eut donc pas de style romain proprement dit; on remarque seulement que les figures des premiers temps, exécutées par les Romains, portent, comme eux dans ce temps-là, la barbe et les cheveux longs. Dès la seconde guerre punique, les artistes grecs remplacèrent les artistes étrusques à Rome; la prise de Syracuse fit connaître aux Romains les beaux ouvrages de la Grèce, et ils tournè-

rent bientôt en ridicule leurs anciennes statues en argile; les artistes grecs abondèrent à Rome : l'histoire de l'art romain se confond dès lors avec celle des vicissitudes de l'art grec. On peut remarquer seulement, comme une généralité, que les figures romaines sont plus ramassées, moins sveltes, plus graves, et d'une expression moins idéale que les figures grecques, quoique faites également par les artistes grecs (fig. 13).

101. Comme remarque générale, nous ajouterons ici que le plus sûr moyen de reconnaître l'origine d'un monument, est dans la nature même des inscriptions, quand il en porte; chaque peuple les ayant tracées dans sa propre langue et avec son propre alphabet. Il faut aussi s'assurer que l'inscription n'est point d'un temps postérieur au moment même, ni l'ouvrage d'un faussaire. Il y a des exemples de cette supercherie.

102. Nous ne dirons rien du *style des Gaulois :* les ouvrages qu'on leur attribue sont trop suspects, et, dans tous les cas, d'une difformité qui suppose l'enfance de l'art et tout au plus une certaine capacité d'imitation grossière. Telles sont leurs médailles antérieures

à la conquête des Gaules par les Romains; postérieurement, l'art, chez les Gaulois, n'a rien de spécial ni de caractéristique, parce qu'il est entre les mains des artistes étrangers à la Gaule.

103. Dès que le style, l'inscription ou les accessoires d'une figure, quelles que soient d'ailleurs ses proportions; en ont fait reconnaître l'origine, il ne s'agit plus que de discerner quels objets on s'est proposé de reproduire. La proportion ne fait rien, en effet, au but de la représentation; les mêmes attributs accompagnent le colosse et la figurine qui sont l'image convenue d'une divinité quelconque, et les mêmes préceptes les expliqueront complétement l'un et l'autre. Cette explication est du domaine de l'archéologie, quoiqu'elle doive résulter de la connaissance approfondie des systèmes religieux, et de l'histoire héroïque ou politique des peuples anciens. C'est là même un des charmes de cette science, de pouvoir rapprocher les monuments figurés de l'antiquité, des récits de ses écrivains, sur la forme et les attributs qu'elle donna aux dieux, aux héros, aux rois et aux hommes de diverses classes:

l'exemple se trouve ainsi à côté du précepte.

104. Il ne peut convenir au plan de ce résumé d'entrer ici dans tous les détails qui peuvent servir à discerner ces représentations diverses; il faudrait substituer un cours complet de mythologie aux éléments de la science archéologique; et il n'est pas permis de supposer que l'amateur qui s'adonne à l'étude de cette science soit dépourvu des notions principales sur les religions et les cultes professés par les peuples anciens. Les dieux des Grecs et des Romains, leur rang, leur hiérarchie et leurs attributs principaux, sont des connaissances primaires aujourd'hui fort répandues. Celles qui regardent l'Égypte, les vieux peuples de l'Italie et de la Gaule, le sont beaucoup moins, et la première surtout: l'esprit de système ne l'a pas épargnée, et l'on a tout expliqué, quoiqu'un voile impénétrable couvrît encore ses mystérieuses écritures. La main qui l'a si heureusement déchiré a porté la lumière sur les diverses parties des institutions de ce grand peuple, et l'archéologie égyptienne a aujourd'hui enfin ses époques bien constatées, des préceptes certains qui mettent chaque chose à sa vérita-

ble place, et qui nous permettent de présenter ici, pour la première fois, quelques règles éprouvées, bien propres à guider l'amateur dans la dénomination et la classification des objets nombreux qui nous restent de l'antique Égypte.

SECTION II.

Monuments égyptiens.

105. *Diversités*. L'archéologie égyptienne, quant aux monuments qui sont le produit de la sculpture, embrasse plusieurs divisions qui sont également applicables à tous les ouvrages de cet art, puisqu'il s'agit toujours, dans ces divers ouvrages, de représenter des *dieux*, des *hommes*, des *animaux*, ou des *objets d'invention humaine* (les ustensiles sacrés et autres). Ces divisions sont donc au nombre de quatre; la dernière forme une classe à part, sur laquelle nous reviendrons; nous n'avons à nous occuper ici que des trois premières, et les monuments de ce genre sont les plus nombreux et les plus intéressants pour l'histoire.

§ Ier. *Divinités égyptiennes.*

106. La même divinité chez les Égyptiens était représentée sous *trois formes* différentes : 1° *forme humaine pure, avec les attributs spéciaux au dieu* ; 2° *corps humain portant la tête d'un animal qui était spécialement consacré à cette divinité* ; 3° *cet animal même avec les attributs du dieu.* Ces trois classes de monuments du même ordre comprennent la plus grande partie des figures de toutes dimensions qui se trouvent dans les cabinets et les musées, et c'est leur tête qui porte le caractère principal de chacune, qu'elle soit debout ou bien assise, avec les formes naturelles ou bien en gaîne.

107. Les *dieux égyptiens* sont figurés en toute matière, baume, cire, bois, argile, terre cuite et vernissée, porcelaines, pierres tendres ou dures, pierres fines, bronze, argent et or. Souvent les figures en bois, en pierre ou en bronze sont dorées, et plus souvent encore elles sont peintes de *couleurs variées et consacrées*, pour le visage surtout et pour le nu, rien à cet égard n'étant laissé à

l'arbitraire de l'artiste. Ces représentations étant ainsi réglées par la loi ou par l'usage dans tous leurs détails, cette uniformité constante est d'un très-grand secours pour l'étude de l'antiquité égyptienne figurée, puisqu'elle explique à la fois les scènes où ces dieux reparaissent, qu'elles soient figurées de ronde bosse, en relief, en creux, peintes sur toile, sur papyrus, sur bois, ou sur pierre. Les *mêmes attributs* indiquent toujours *la même divinité*, et l'alliance des attributs, celle des personnages divins, selon les idées et les croyances égyptiennes.

108. Le nombre considérable des personnages du panthéon égyptien, classés toutefois dans une hiérarchie méthodique qui était la conséquence de leur généalogie même, et émanant tous d'un premier être, multiplie beaucoup le nombre et la variété des attributs, et complique ainsi l'étude des monuments; mais comme les divinités principales, celles du premier ordre, étaient aussi les plus honorées, et devaient être plus ordinairement figurées, il en résulte que leurs représentations furent aussi les plus nombreuses, et ce sont celles qu'on découvre le plus communé-

ment en Égypte, celles encore qui parviennent en plus grand nombre dans les collections d'Europe. Il suffira donc d'indiquer ici les *caractères* et les *attributs* de la plupart de ces divinités principales, pour satisfaire à ce qu'exigeront de nous les lecteurs de ce résumé. Afin d'être clair et précis, il est nécessaire de suivre les trois divisions principales déjà énoncées (n° 105).

109. Comme *caractères généraux communs à toutes les divinités*, nous indiquons 1° *la croix ansée* (ou T surmonté d'un anneau), symbole de la vie divine, que chaque dieu tient d'une main; 2° *le sceptre*, de l'autre, et ce sceptre, ou bâton long, est terminé en haut par une tête de *coucoupha* pour les divinités mâles (symbole de la *Bienfaisance*), et par un *pommeau évasé* pour les divinités femelles, que ces personnages soient debout ou assis. De plus, la figure humaine d'un *dieu* a un *appendice* au menton, en forme de *barbe tressée*, et les *déesses* n'en ont jamais. Enfin, dans certaines actions les divinités occupées à une fonction particulière ont quitté ces deux premiers attributs, la croix ansée et le sceptre; mais on les recon-

naît à leur *coiffure spéciale*; voici donc l'énumération des principales coiffures.

I. 110. Divinités égyptiennes, caractérisées par leurs coiffures.

1° *Dieux* de forme humaine pure, portant sur leur tête :

Deux longues plumes droites, le nu peint en bleu; c'est *Ammon*, le créateur du monde;

Idem, et de plus le membre viril tressaillant; *Ammon générateur* (Mendès, Pan, Priape);

Un bonnet serrant fortement la tête; visage vert; le corps en gaîne et appuyé contre une colonne à plusieurs chapiteaux; dans ses mains le *nilomètre*: *Phtha* (Hephaïstos, Vulcain);

Tête nue, ou avec le même bonnet; corps d'enfant trapu et difforme, marchant, ou debout sur un crocodile; colorié en vert ou en jaune, avec ou sans membre viril : *Phtha-Sokari* enfant (le même Hephaïstos, Vulcain enfant);

Deux plumes recourbées sur la tête avec deux longues cornes; le fléau avec ou sans le crochet ou *pedum* dans les mains : le même *Phtha-Sokari* (Hephaïstos, Vulcain);

Deux cornes de bouc, coiffure blanche, visage vert; deux serpents *uræus* dressés sur les cornes, un disque rouge au milieu et deux plumes droites surmontant le tout : *Souk*, (Succhus, Cronos, Saturne);

Une seule plume recourbée par le haut; coiffure rayée, visage vert, *Djom* ou *Gom* (Hercule);

Deux plumes séparées et droites, coiffure noire, visage vert, le corps couvert d'une longue robe rayée; *Djom* ou *Gom* (Hercule);

Bonnet serré noir ou bleu, le croissant de la lune avec un disque au milieu, une mèche de cheveux tressés pendant sur l'oreille, visage vert, le corps en gaîne; *Pooh* (le dieu Lunus);

Idem, avec le sceptre, le nilomètre et la croix ansée dans ses mains jointes; *Pooh* (le même dieu Lunus);

Idem, assis dans une barque et adoré par des cynocéphales; le même dieu *Pooh* (Lunus);

Idem, retenant de ses deux mains un disque rouge sur sa tête, et ayant près de lui des *oiseaux à tête humaine*; le même *Pooh* (Lu-

nus), *directeur des âmes*, qui sont représentées par ces oiseaux;

La mitre flanquée de deux appendices recourbés par le haut, le fléau et le crochet dans les mains, corps en gaîne, *Osiris* (roi de l'*Amenthi*, ou enfer égyptien);

Le pschent entier, avec le lituus et le sceptre à la main; le *Mars* égyptien;

Corps humain monstrueux par l'exagération des traits de sa figure, le volume du ventre, etc.; *Typhon*, le mauvais génie.

2° *Déesses* de forme humaine pure, portant sur leur tête :

La dépouille d'une pintade et le *pschent* complet (*voy.* au Vocabulaire des mots techniques la description de cette coiffure royale); la partie inférieure du pschent peinte en rouge, et la partie supérieure, ou la mitre, en jaune; le nu de la même couleur; *Néith* (l'Athénée ou Minerve égyptienne);

Le même pschent sans la dépouille de la pintade; à gauche une tête de *vautour*, symbole de la *maternité*, et couverte de la partie inférieure du *pschent*; à droite une tête de *lion* (la Force), portant les deux plumes droites, des ailes étendues et les signes des

deux sexes; *Néith génératrice* (Physis, la Nature, Minerve);

Une plume seule recourbée par le haut, coiffure bleue, le nu jaune, avec ou sans ailes; Thméï, déesse Justice et Vérité;

Une espèce d'autel évasé vers le haut; *Nephtis*;

La mitre du pschent en jaune, flanquée de deux cornes, le nu peint en rouge; *Anouké* (Anucis, Estia, Vesta);

Deux grandes cornes, un disque au milieu, avec ou sans l'Uræus sur le front; *Isis*, sœur et femme d'Osiris;

Un diadème surmonté de feuilles de couleurs variées, le nu peint en jaune; *Tpé* (Uranie, la déesse du ciel);

Diverses coiffures, le corps démesurément allongé horizontalement, orné de cinq disques ou d'étoiles, les bras et les jambes pendant perpendiculairement; la même *Tpé* (Uranie ou le Ciel);

Épervier avec une coiffure symbolique, la déesse ayant dans ses mains des bandelettes ou lacs; *Athôr* (Aphrodite, Vénus);

La dépouille de la pintade surmontée de la figure d'une porte de temple avec des fleurs

bleues qui rayonnent autour; la même *Athôr*;

Deux cornes, un disque rouge au milieu, et montrant d'une main un bourrelet pendu à son cou; la même *Athôr*;

La partie inférieure du *pschent* ornée d'un *lituus*; carnation verte; *Bouto* (Létô, Latone, les ténèbres primordiales);

Idem, avec deux crocodiles qui vont prendre son sein; *Bouto, nourrice des dieux*;

Un trône; *Isis*.

II. 111. Divinités de forme humaine à tête d'animal :

1° *Dieux*. Tête de bélier, bleue, surmontée du disque et de deux plumes; *Ammon*, *Amon-ra (Jupiter Ammon)*;

De bélier, verte, deux longues cornes, le disque et le serpent Uræus; *Chnoubis* (Ammon-Chnoubis);

De bélier avec deux longues cornes, et dans ses mains un vase penché d'où l'eau s'échappe; *Chnouphis-Nilus* (Jupiter-Nilus, le dieu Nil);

De chacal; *Anubis*, ministre de *l'Amenthi* ou enfer égyptien;

D'hippopotame, ventre volumineux; *Typhon*, génie du mal;

De crocodile, avec ou sans deux cornes de bouc surmontées de deux Uræus et de deux plumes, avec ou sans disque; *Souk* (Succhus, Cronos, Saturne);

D'épervier, avec la mitre du pschent ornée de deux appendices rayés; *Phtha-Sokari.* (Soccharis);

Idem, avec la partie inférieure du pschent sur la main; le même *Phtha-Sokari.*

Idem, sans ornement; *Hôrus*, fils d'Isis et d'Osiris;

Idem, coiffée du pschent orné du lituus; *Hôrus, Arsiési;*

Idem, ornée du croissant lunaire, un disque au milieu, avec ou sans le serpent Uræus, le tout peint en jaune; *Pooh hiéracocéphale* (le dieu Lunus); quelquefois la tête d'épervier est double, et le corps porté sur deux crocodiles;

Idem, surmontée d'un grand disque rouge avec ou sans l'Uræus; *Phré* (Hélios, le soleil);

Idem, avec le disque d'où sort l'Uræus et deux plumes droites; *Mandou-ré* (Mandoulis);

Idem, et de ses mains répandant l'eau contenue dans un vase; *Thôth trois fois grand* (Hermès trismégiste, le premier Hermès);

D'ibis, deux longues cornes, deux Uræus, la mitre du pschent très-ornée; *Thôth deux fois grand* (le deuxième Hermès);

Idem, avec le croissant lunaire et le disque au milieu; le même *Thôth deux fois grand* en rapport avec *Pooh* ou Lunus.

Idem, sans ornement, et dans les mains du dieu un sceptre terminé par une plume panachée; *Thôth deux fois grand, seigneur de la région inférieure;*

Idem, sans ornement, d'une main une tablette, et de l'autre un style ou roseau, *Thôth Psychopompe* (le deuxième Hermès écrivant le résultat de la *pesée des âmes* dans l'*Amenthi* ou enfer égyptien);

De vanneau; le dieu *Bennô;*

De scarabée ailé, dressé sur ses pattes de derrière; *Tôré*, une des femmes de Phtha;

De nilomètre, surmontée de deux longues cornes, du disque et de deux plumes, dans ses mains le fouet et le crochet; *Phtha stabiliteur*.

2° *Déesses* de forme humaine à tête d'animal:

De lionne; *Tafné* ou *Tafnet;*

De vache; le disque rouge et deux plumes recourbées entre les cornes; *Athôr* (Aphrodite, Vénus);

De vautour, avec un diadème ou longues bandelettes, un arc et une flèche dans les mains; l'*Ilythia* égyptienne, accélératrice des accouchements.

III. 112. *animaux symboliques* représentant les dieux mêmes qui portent quelquefois leur tête :

Serpent barbu avec deux jambes humaines; *Chnouphis*; c'est ce qu'on nomme l'Agathodémon (ou bon génie);

Uræus, la tête ornée de la partie inférieure du pschent et du lituus;

Taureau avec un disque sur la tête; *Apis*;

Chacal sur un autel, avec ou sans fouet; *Anubis*;

Bélier richement caparaçonné, la tête ornée du disque et des deux plumes droites d'Ammon; *Ammon-Ra*;

Idem, avec le disque seul; *Chnouphis*;

Cynocéphale, une tablette de scribe à la main; *Thôth deux fois grand* (le deuxième Hermès);

Cynocéphale avec le croissant de la lune et un

disque peint en jaune; *Pooh* (le dieu Lunus);

Scarabée à tête de bélier ornée du disque et de deux Agathodémons sur ses cornes, auxquelles deux croix ansées sont appendues; *Chnouphis-Nilus;*

Vautour coiffé de la mitre du pschent ornée, et portant une palme dans chacune de ses serres; *Neith;*

Ibis blanc sur une enseigne; *Thôth deux fois grand* (le second Hermès);

Épervier sans ornements; *Horus;*

Épervier, le disque et un Uræus sur sa tête; *Phré* (le Soleil);

Épervier, le disque rouge sur sa tête, avec deux Uræus, une palme et une croix ansée; *Thôth trismégiste* (le premier Hermès);

Épervier, sa tête ornée du pschent avec beaucoup d'accessoires; *Phtha-Sokari;*

Vanneau avec des aigrettes; *Bennô;*

Épervier dans un carré; *Athôr* (Vénus Égyptienne);

Vache avec un disque sur la tête; *Athôr;*

Sphinx mâle (barbu), le disque rouge et l'Uræus sur la tête; *Phré* (le Soleil);

Disque rouge ailé, duquel sortent quelquefois des rayons de lumière, avec ou sans les

deux croix ansées, deux palmes et deux Uréus; *Thôth trismégiste* (le premier Hermès);

Disque jaune dans une barque, avec ou sans cynocéphales; *Pooh* (le dieu Lunus).

113. Les exemples qui viennent d'être cités suffiront pour donner une idée générale de la représentation des divinités égyptiennes sous les trois formes ci-dessus indiquées, et pour diriger l'archéologue dans l'étude du grand nombre de figures que le hasard lui procurera. On ne doit jamais oublier cette *triple manière* de représenter les divinités; mais on retrouvera toujours l'unité et la conformité des ornements de la tête pour le même personnage figuré soit de forme humaine pure, soit de forme humaine à tête d'animal, ou enfin par l'animal même qui lui était consacré et en était l'emblème vivant. Ainsi cette multiplicité apparente de représentations se réduit déjà de beaucoup par cette *synonymie* fondée sur la constitution des emblèmes. Nous ajouterons seulement, quant au *sphinx*, qu'il paraît avoir été celui de toutes les divinités, et même des rois et des reines de l'Égypte. Mais il n'y a néanmoins aucune confusion à

redouter : pour les dieux symbolisés sous la forme du sphinx, la coiffure et les emblèmes caractérisent spécialement chacun d'eux, et se rapportent invariablement aux personnages qu'ils représentent ; et pour les rois et reines, un *cartouche* ou encadrement elliptique est toujours à côté du sphinx mâle ou femelle, et ce cartouche renferme le nom même du roi ou celui de la reine qui sont ainsi figurés. On reconnaît à tous ces détails un peuple essentiellement réfléchi et méthodique ; il ne s'agissait pour nous que de pénétrer cette méthode et d'en saisir toutes les divisions : le premier pas est fait, et les préceptes qu'on vient d'exposer en sont les résultats. On peut consulter, pour de plus amples détails sur la religion égyptienne et les figures de ses divinités, le *Panthéon égyptien*, composé par mon frère, et son *Dictionnaire égyptien*, chapitre II, que je publie d'après ses manuscrits. La liste abrégée qui précède ce paragraphe en a été extraite, et suffira aux recherches sommaires des archéologues. Les principes généraux qui la suivent sont aussi un guide auquel ils peuvent se confier, quoique publiés ici pour la première fois.

§ II. *Prêtres figurés.*

On les reconnaît, comme caractère général, à la tête rasée; leur costume est ensuite réglé par la nature de la cérémonie à laquelle ils assistaient, ou des fonctions de leur grade. Pour les prêtres d'un certain ordre, une peau de panthère était jetée sur leur tunique; celui qui répand l'eau d'un vase était chargé des libations, etc.

Ajoutons, avant d'aller plus loin, que les images des dieux et des rois ont été le sujet des plus colossales productions de la sculpture égyptienne. Les statues de 60 pieds de hauteur, quoique assises, ne sont pas rares, quelquefois de ronde bosse ou taillées à même dans la montagne, en matière dure, brèche ou granit, ou bien en grès. Le poids et le volume de ces ouvrages sont encore inférieurs à ceux des obélisques de granit rose tirés des carrières de Syène. Taillé sur toutes ses parties antérieures et externes, pendant que la partie postérieure adhérait encore à la masse du rocher, le colosse en était ensuite détaché au moyen de rainures successivement poussées sur toute

la largeur du bloc et qui en usaient successivement la hauteur. Pour le transporter à l'extrémité de l'Égypte, à plusieurs centaines de lieues, le Nil offrait de grandes facilités : mais pour le transport sur terre, une peinture antique nous montre le colosse sur un traîneau en bois; un système de cordages passés autour du colosse, à diverses hauteurs, et des moufles placées entre les cordes et le granit préservant la statue de tout dommage, se résumaient en un cabestan que tiraient plusieurs centaines d'hommes. Le chef, placé sur le devant du traîneau, versait de l'eau sur le sable à mesure que le traîneau s'avançait; l'eau, qui durcissait immédiatement le sable, facilitait en effet singulièrement cette simple manœuvre, et le colosse était, avec du temps et des hommes, emmené à sa place monumentale.

D'autres peintures nous montrent une série d'échafaudages dressés à des hauteurs diverses contre le colosse, et les sculpteurs qui le formaient dans ses divers parties. Les mêmes procédés étaient employés pour les sphinx, les béliers de proportions colossales, en granit ou en grès, dont l'antique Égypte se montre réellement prodigue.

§ III. *Rois et reines sur les monuments égyptiens.*

114. Les figures des rois et des reines qu'on rencontre sur les monuments égyptiens de tout genre, sont de forme humaine pure, toujours vêtues, ou bien en gaîne. Pour les rois comme pour les dieux, un appendice au menton, ou barbe tressée, les distingue des reines comme des déesses. Cette *barbe tressée* est la marque générale *masculine* pour tous les êtres figurés par les Égyptiens. On reconnaît un roi à deux signes particuliers : 1° le *serpent Uræus*, mêlé à leur diadème, avance et élève sa tête et son cou renflé au-dessus de leur front; 2° leur *nom* est toujours écrit, ou sur leur statue, ou à côté d'eux dans les bas-reliefs et les peintures, et ce nom est une petite série d'hiéroglyphes enfermés dans un *cartouche* ou encadrement elliptique. Les honneurs du cartouche étaient réservés aux rois et aux reines seuls, et à ceux des dieux considérés comme *dynastes* ou ayant régné sur l'Égypte : mais, dans ce dernier cas, on reconnaît les dieux à leurs attributs et surtout à leur coiffure, les rois se

faisant remarquer d'ailleurs par leurs formes purement humaines, par le diadème, le casque ou la coiffure divine qui ornent leur tête, et par la richesse de leur costume, lorsqu'ils ne sont pas figurés en gaîne.

115. On distingue encore les rois *morts* des rois *vivants*, en ce que les rois morts, passant au rang des dieux après leur apothéose, portent, comme les dieux, la *croix ansée* d'une main, quelque attribut divin dans l'autre, l'*Uræus* sur le front, et une *coiffure* qui est celle même du *dieu* sous la protection duquel ils s'étaient placés de leur vivant; il en est de même des *reines*.

§ IV. *Simples particuliers.*

116. Quant aux *simples particuliers, et personnages tirés de divers ordres*, ils ne portent aucun signe très-distinctif; les *hommes* ont la tête rasée, ou bien couverte de cheveux artistement tressés et bouclés, souvent de perruques volumineuses très-soignées; une étoffe rayée, pliée autour des reins, les enveloppe depuis les hanches jusqu'aux genoux, et un collier à plusieurs rangs orne leur cou et leur poitrine; les jambes parais-

sent nues, et leurs pieds le sont le plus souvent. Les *femmes* sont coiffées avec leurs cheveux ou une perruque, et leur tête est couverte d'une étoffe rayée, échancrée pour laisser les oreilles libres; une longue tunique les couvre toujours depuis le dessous du sein, et elle est retenue sur les deux épaules par deux bretelles; un large collier orne aussi leur poitrine. Il n'y a point d'exemple de figure de femme absolument nue dans les peintures et les bas-reliefs. Un *chef de famille* se reconnaît à sa longue canne qui égale presque la hauteur de sa taille. S'il est *assis*, ayant devant lui une table chargée d'offrandes, et parfois une flamme sur la tête, c'est qu'il est mort, et que ces offrandes lui sont faites par les personnes de sa famille quelquefois très-nombreuse; et si une femme est assise à côté de lui, ayant dans ses mains une tige de lotus avec sa fleur dont elle respire l'odeur, avec ou sans la même flamme sur la tête, c'est que cette femme a aussi cessé de vivre. Dans ces représentations funéraires, comme dans toutes celles de la vie domestique, le *nom de ces simples particuliers* est toujours écrit à côté de leur tête;

c'est ordinairement une courte série de signes hiéroglyphiques, précédée, pour les morts, des signes caractéristiques du nom d'*Osiris*, tous les hommes entrant dans la dépendance de ce dieu en quittant la vie.

Les *figurines* humaines, en momie ou gaîne, et dont la tête ne porte aucun ornement, sont des offrandes faites à un mort par ses parents et ses amis, qui y faisaient mettre son nom. Il y en a en toute matière et de dimensions diverses. Ces figurines sont très-communes dans nos cabinets; on les trouve quelquefois par centaines dans le même tombeau.

§ V. *Animaux*.

117. Les figures d'*animaux* travaillées par les Égyptiens sont très-remarquables par la perfection de la ressemblance, le fini des détails, et l'imitation minutieuse des couleurs. Si ces animaux sont *symboliques*, leur coiffure est celle même du dieu dont ils ont été l'emblème vivant. S'ils n'ont que leurs formes naturelles sans aucun accessoire, ils représentent l'être même dont ils ont la forme, un *lion*, un *rat*, un *ichneumon*, un *croco-*

dile, etc. Mais il est à remarquer que presque tous ces animaux avaient un rôle mythique ; c'est ce qui a fait multiplier leurs figures. Un *oiseau à tête humaine* était la figure convenue de l'*âme humaine*, mâle ou femelle, selon qu'il a ou qu'il n'a pas la barbe tressée. Le *scarabée* était le symbole du monde ; le vrai scarabée sacré des Égyptiens vient d'être retrouvé vivant en Éthiopie ; il en est de même de l'*ibis* blanc, fort rare dans l'Égypte, et cependant très-souvent figuré par les anciens artistes. On retrouve aussi plusieurs espèces de *serpents*, notamment l'*Uræus* au cou enflé, etc. Du reste, la parfaite ressemblance des animaux figurés par l'art égyptien permet de les reconnaître et de les dénommer sans équivoque.

On a découvert des tombeaux de la plus haute antiquité, dont les chambres sont ornées, sur toutes leurs parois, de figures peintes d'animaux de classes diverses, d'oiseaux surtout et de quadrupèdes. Les portraits sont parfaitement ressemblants, et l'illustre Cuvier avait mis le nom de l'individu peint à côté de chacune des copies que mon frère avait rapportées de ces peintures; on y remar-

quait des animaux étrangers à l'Égypte : des Occidentaux y étaient représentés conduisant et montrant des ours, comme il se pratique encore de notre temps.

118. Ces notions générales sur l'archéologie égyptienne s'appliquent également à tous les produits de la sculpture, soit de ronde-bosse, soit en bas-relief; nous n'aurons pas à y revenir, l'interprétation de ces ouvrages reposant spécialement sur le caractère et les attributs de chaque personnage, et ce qui vient d'être exposé sommairement pouvant suffire aux premières recherches. Nous ferons remarquer seulement encore, que les Égyptiens travaillèrent le *bas-relief* d'après des procédés particuliers : les figures étaient taillées dans le creux, de sorte qu'elles n'avaient aucune saillie hors du plan; c'est vraisemblablement à ce procédé, qui mettait les figures à l'abri de tout frottement, qu'on doit la conservation d'une si prodigieuse quantité de bas-reliefs égyptiens.

§ VI. *Stèles.*

119. On appelle *stèles* des bas-reliefs exécutés sur des pierres isolées, arrondies par le

haut, brutes par derrière, et qui représentent des offrandes faites par une ou plusieurs personnes, soit à des *dieux*, soit à des *hommes*; les offrandes aux *dieux* sont celles des *défunts* qui, à leur tour, reçoivent celles de leur *famille*. Ces stèles, qui sont toutes *funéraires*, ont plusieurs rangs de figures; les inscriptions hiéroglyphiques qui les accompagnent en expliquent le sujet et donnent aussi le nom des personnages, soit morts, soit vivants. Ces stèles funéraires sont presque toutes de pierre calcaire; il y en a en bois; elles ont depuis quelques pouces jusqu'à 3, 4 et 6 pieds. Elles étaient placées dans les catacombes, les chambres sépulcrales et les tombeaux de famille.

Du temps de la domination des Grecs en Égypte, le mot *stèle* fut donné par eux à des obélisques de petites proportions, qui étaient dressés sur un piédestal, comme l'est celui de Paris, contre l'usage universel des Égyptiens, qui plaçaient ces colossales aiguilles sur un socle carré très-peu élevé au-dessus du sol. Sans cette règle, à quoi bon écrire au sommet de l'obélisque des textes que les meilleurs yeux ne sauraient atteindre?

§ VII. *Pyramides portatives*.

120. Au lieu de stèles, on consacra aussi aux morts des *pyramides*. Elles sont d'un seul bloc, et n'ont que 1 pied ou 2 de hauteur; elles portent sur leurs quatre faces des inscriptions et des figures, ou des scènes analogues à celles des stèles, ayant les unes et les autres la même destination. Ces petites pyramides sont aussi *funéraires*. On les trouve plus fréquemment dans les environs de Memphis et dans la basse Égypte, que dans la haute.

SECTION III.

Monuments étrusques.

121. Aux caractères généraux du style étrusque, on ne confondra pas les monuments de leur sculpture avec ceux des Égyptiens, quoique l'exécution générale ait quelque chose d'analogue. Mais les Étrusques n'ont pas fait de figures en gaîne, ni à tête d'animal sur un corps humain. Il faut donc avoir égard, pour les dénommer, aux attributs

qu'elles portent. Quant aux *dieux*, ces attributs sont en général ceux des Romains, qui leur en empruntèrent la plupart. Hercule porte aussi une *massue*, Vulcain un *marteau* et des *tenailles*; Mercure, conducteur des âmes, une *bipenne* ou hache à deux tranchants; Mars un *casque* et une *épée*, etc. Les Étrusques ont souvent donné des *ailes* à leurs divinités. En général, les idées mythologiques des Étrusques, des Grecs et des Romains sont si analogues et si mêlées les unes aux autres, que les premières s'expliquent par les deux autres. Ces peuples se sont fait des emprunts mutuels, et le peu de monuments qui nous reste des Étrusques libres, avant que la puissance de Rome eût grandi, ne permet pas de se faire une idée complète de leurs opinions, et de caractériser avec une pleine certitude les divers produits de leur sculpture. Leurs bas-reliefs les plus anciens, dont l'exécution fut semblable à celle des bas-reliefs grecs, et n'imita rien des procédés égyptiens que la roideur des formes, offrent souvent aussi des sujets tout grecs, et dévoilent déjà l'influence de ces derniers sur les arts de la vieille Italie. On connaît cepen-

dant des ouvrages entièrement étrusques, osques ou volsques; ce sont des bas-reliefs en terre cuite et peints; leur style est celui que les Romains mêmes nommaient *tuscanien*, sec, roide et maigre : c'est là le style des Étrusques, et quand leurs artistes ne travaillaient que pour leur pays, on y remarque toutes les imperfections de l'ignorance, de l'art et des proportions. Mais le temps améliora ses procédés et ses moyens : on indique les monuments qui portent des traces de ce perfectionnement, comme étant de la *seconde époque;* il y a toujours quelque chose de roide et de sec qui les fait reconnaître pour étrusques, ou plus généralement toscans, mais les formes se rapprochent davantage de celles de la belle nature. C'est à ce *second style* qu'appartiennent les figures de guerrier, casquées, qu'on voit souvent dans les cabinets. En général, les attributs manquant aux figures, par l'effet du temps, il est difficile de les classer; mais le plus important est de ne pas les attribuer à d'autres peuples, et les indications qui précèdent suffisent pour prévenir toute confusion.

Les *Étrusques* figurèrent aussi les *ani-*

maux; on a des images de *chiens*, de *porcs*, etc., en terre ou en métal; mais le style de ces figures, qui a tous les défauts que les premiers artistes ne purent éviter, les caractérise encore suffisamment : il en est de même des *monstres* et *chimères* de leur invention, des *quadrupèdes ailés* et autres bizarreries de l'imagination, fondées sans doute sur des croyances populaires ou religieuses; la même ignorance des règles du bel art que donnent l'expérience et le goût, les fait, sans hésiter, attribuer aux Étrusques et autres peuples contemporains de la vieille Italie. Quand ils portent une inscription, la forme des signes alphabétiques, et leur marche de droite à gauche, ne laissent plus aucun doute sur leur origine toscane.

SECTION IV.
Monuments grecs.

122. Les Grecs nous ont laissé des monuments très-variés de leur sculpture; ce qui a été dit plus haut (n° 98) sur les trois époques de leur style, ne doit pas être perdu de vue

lorsqu'il s'agit de reconnaître si une figurine, une statue, un buste ou un bas-relief peut être classé parmi les antiquités grecques. On en trouve peu du premier style, et nous citerons comme un exemple le bas-relief du musée du Louvre qui représente Agamemnon assis, suivi de Talthybius et d'Epéus; leur nom, tracé près des figures, ne laisse aucun doute à ce sujet, et celui du roi est écrit de droite à gauche. On retrouvera dans ces figures tous les caractères de ce premier style.

123. C'est par la connaissance de la mythologie et de l'histoire qu'on peut éviter toute méprise essentielle dans l'attribution d'un monument au peuple qui l'a réellement exécuté; les attributions caractéristiques de chaque figure se rapportant aux croyances ou aux traditions de ce peuple, il faut donc y avoir le plus grand égard; et quand un peuple, les Grecs et les Romains, par exemple, ont eu des divinités analogues, caractérisées par des attributs semblables, c'est par le style de la figure qu'on juge si elle appartient aux uns ou aux autres, et surtout par les inscriptions, quand les figures en sont ornées, ce

qui est très-rare pour celles de petites proportions.

124. Les études classiques ont rendu vulgaire la connaissance des attributs des dieux principaux de la Grèce et de ceux de ses héros, qui se mêlent intimement à ses premiers temps historiques. Dans le doute, on peut recourir à un dictionnaire mythologique, au nom même du signe caractéristique ou de l'attribut de la figure; et s'il fut commun à plusieurs personnages à la fois, le sexe, l'âge, et autres accessoires aident en général à se fixer sur l'objet réel qu'elle représente, et à prévenir toute équivoque.

125. Pour l'étude fructueuse de l'antiquité, l'histoire fabuleuse, ou le *mythe* des héros grecs, n'est pas moins importante à connaître que celle des dieux. Elle embrasse tous les temps primitifs de la Grèce jusqu'au siége de Troie, et les faits dont sa tradition avait composé ces *mythes* sont aussi souvent figurés sur les monuments, que les actions mêmes des divinités. Les héros reçurent aussi l'immortalité, et furent, comme les dieux, l'objet d'un culte particulier à chacun. Ce sont encore les attributs, le carac-

tère principal du visage, et les indications accessoires, relatives ordinairement aux actions les plus connues des héros, qui les font distinguer des dieux sur les monuments.

126. Le nombre de ces attributs est considérable et varié; l'antiquité choisit tel ou tel animal pour les personnages qu'elle adora, selon ses propres idées, et il n'y a qu'une remarque très-générale à faire à ce sujet; c'est que chaque peuple n'affecta à ses personnages divins que les objets ou les animaux propres au pays qu'il habitait. On pourrait objecter à ce sujet que Rome et la Grèce, par exemple, mirent des lions, des tigres, etc., dans leur mythologie, et cependant ni la Grèce ni l'Italie ne paraissent avoir été, dans les temps connus, l'habitation de ces féroces quadrupèdes. Mais on doit remarquer sur cela : 1° que le culte d'une divinité à laquelle ces animaux sont consacrés a pu venir originairement d'une contrée où ils habitaient autrefois; 2° que ces mêmes animaux ont pu n'être introduits dans les représentations monumentales ou dans les mythes, qu'à des époques postérieures à l'o-

rigine du mythe même. Le point important pour l'archéologue, est de connaître les usages des peuples anciens à cet égard ; l'institution de l'usage est du ressort de la MYTHOLOGIE. On donnera donc une attention particulière à ces attributs ou symboles pour la dénomination des figures ; mais ce sont les caractères principaux de leur style, qui en dévoilent l'origine et l'époque dans l'histoire des variations de l'art.

127. Outre les dieux et les héros, les Grecs figurèrent aussi des hommes. On connaît jusqu'à quel point ils portèrent, à cet égard, l'orgueil de leur patriotisme, et combien était grand chez eux le nombre des *statues* et des *bustes* représentant des princes ou des citoyens. Quelques accessoires, tel qu'un diadème, distinguent les premiers des seconds. Mais quand une inscription authentique n'accompagne pas la figure, presque toutes les dénominations sont plus ou moins arbitraires. Les médailles peuvent quelquefois servir de guide ; elles nous ont conservé un grand nombre de portraits de personnages historiques ; en les comparant avec les statues et les bustes, on peut, avec beaucoup de

vraisemblance, y reconnaître quelques portraits : il y en a d'ailleurs qui sont si généralement connus, et tellement caractérisés, qu'on ne saurait s'y méprendre : tel est celui de Socrate. On doit consulter à ce sujet la grande *Iconographie ancienne* de feu Visconti, continuée par feu Mongès; c'est un recueil considérable de portraits tirés des monuments de tout genre; les résultats obtenus par ces deux savants antiquaires peuvent être accueillis avec confiance par les archéologues qui seraient privés de tout autre renseignement fourni par le monument même qu'ils voudraient expliquer. Ici encore le sexe, l'âge, le costume, la physionomie et les attributs de la figure, statue ou buste, et son style lui donneront les premières et les plus sûres indications, et dans tous les cas, il est plus sûr et plus sage de renoncer à des explications, que d'en donner de hasardées.

128. Les figures de ronde bosse qui nous sont parvenues de l'antiquité portent quelquefois une inscription; elle explique souvent le monument tout entier, les motifs et l'époque de son exécution. Si c'est un nom

seul, il est celui de l'individu que la figure représente, et plus souvent encore le nom de l'artiste. Quel qu'il soit, il doit être recueilli très-exactement; mais on a assez fréquemment pris le nom de l'artiste pour celui du personnage: il est à remarquer que le second, sur les ouvrages grecs, est ordinairement écrit au génitif; on a sous-entendu les mots équivalant à *ouvrage de* ... (le nom de l'artiste). Sans cette distinction, on s'exposerait à des confusions également défavorables à l'étude de l'histoire et à la connaissance de l'antiquité. Ajoutons enfin que des ouvrages romains portent aussi des inscriptions grecques, les Romains n'ayant presque employé que des artistes grecs.

Il est aujourd'hui bien constaté, à l'égard des Grecs, 1º qu'ils ornèrent les frontons de quelques édifices de figures de ronde bosse, entièrement terminées de tous les côtés, et qui, quoique nombreuses, composaient par leur attitude et leurs attributs une seule scène; 2º qu'ils mêlèrent les matières diverses, ivoire et métaux, au marbre dans la composition d'une figure; par exemple, une statue de Minerve, en marbre blanc, avait son

casque, sa lance en bronze ou en or : c'est ce qu'on appela sculpture polychrôme ou de plusieurs couleurs, chez les Grecs.

Les Romains ne firent pas école, et ce que nous avons à en dire se borne à peu de chose.

SECTION V.

Monuments romains.

129. Les ouvrages de sculpture qui appartiennent aux Romains ne furent qu'une continuation de l'école grecque par les artistes grecs travaillant à Rome ou dans les autres grandes villes de l'empire. Ce que nous venons de dire des Grecs s'appliquera donc en général aux Romains, sauf les différences de style déjà mentionnées en leur lieu. On retrouve aussi dans les ouvrages exécutés sous les premiers empereurs toutes les pratiques de l'art grec, la quadrature des formes, une touche ferme et sans recherche; point de finesse dans les cheveux, mais beaucoup de fierté dans les masses. Sous Hadrien, le style

se montre plus fini, plus pur que sous ses prédécesseurs; les cheveux sont plus travaillés, plus unis, plus détachés; les cils sont relevés, les pupilles indiquées par un trou profond, caractère essentiel, rare avant cette époque et fréquent depuis; tel est l'Antinoüs du Musée. Mais on remarque en même temps que le style perd du grandiose de la belle école grecque : il déclina encore sous Septime Sévère, quoiqu'on trouve de beaux portraits de cette époque. Mais depuis Alexandre Sévère, le style tomba dans une imitation grossière; et on la reconnaît aux sillons profonds tracés sur le front, aux cheveux et aux barbes à longues lignes, aux pupilles plus profondément creusées, aux contours dessinés avec plus de force que de savoir, à l'incertitude des physionomies, à la sécheresse générale de la composition.

130. Après ces remarques générales sur le style d'une figure, il ne reste plus qu'à discerner attentivement ses attributs, ses symboles, son costume et ses autres insignes : on voit dès lors si elle représente un dieu, une déesse, un héros, un homme public ou un homme privé, et on la classe en conséquence

selon le rang que lui assigne la mythologie ou l'histoire.

Il ne serait pas possible de donner ici, comme nous l'avons fait pour les figures égyptiennes, une nomenclature des attributs et des symboles qu'on observe dans les monuments grecs et romains ; quelque étendue qu'elle fût, il suffirait d'une figure nouvelle, pour la rendre incomplète ; et si nous l'avons crue nécessaire pour les Égyptiens, c'est parce que les doctrines étaient encore à créer dans les rudiments de l'archéologie de ce peuple, et qu'elles sont au contraire vulgaires à l'égard des deux autres : nous répéterons seulement que les indications tirées du *style* et des *attributs* sont en général suffisantes pour reconnaître une figure mythologique ; et les traits du visage et le costume, pour celles qui appartiennent à l'histoire : ces notions s'appliquent également aux figures de ronde bosse, et aux bas-reliefs qui ne sont qu'un assemblage de figures également en bosse, mais non détachées du fond.

SECTION VI.

Des bas-reliefs en particulier.

131. Nous avons déjà dit quelque chose de l'usage général en Égypte du bas-relief pour l'ornement des édifices publics. On voit des ouvrages de cette espèce dans les plus anciens monuments connus, remontant aux plus anciennes époques historiques de ce pays. On a cru reconnaître en Asie-Mineure quelques-uns des bas-reliefs que Sésostris aurait fait tailler sur des rochers, lorsqu'il fit la conquête de ce pays. On voit aussi à Beyrouth, en Syrie, les restes d'un grand bas-relief égyptien, et tout auprès un autre ouvrage semblable, représentant un des rois de Perse, Cyrus ou Cambyse, qui prirent plus tard une si cruelle revanche contre l'Égypte. La figure, en costume persan, est environnée d'inscriptions en caractères cunéiformes, tels qu'on les retrouve à Persépolis, à Babylone et en Arménie, dans les ruines de la ville dont la fondation est attribuée à Sémiramis.

Les *bas-reliefs* furent exécutés par les Grecs dès les temps les plus reculés de l'art,

et par les Romains, surtout après les premiers empereurs. On y remarque les mêmes procédés dans le style selon l'époque ; les mêmes attributs pour les personnages, l'influence des mêmes idées, des mêmes traditions à l'égard des dieux et des hommes ; ce qui a été dit sur le caractère et la distinction des statues et des bustes, s'applique donc également aux bas-reliefs : nous n'ajouterons que quelques mots sur leur usage. Ils ornaient les autels, la base des statues, et surtout les tombeaux ; dans la décadence de la Grèce, on érigeait des bas-reliefs en mémoire des hommes illustres, au lieu de statues ; on y traçait quelquefois aussi l'histoire entière d'un dieu ou d'un héros, et il était alors exposé dans les lieux publics ou dans les écoles pour l'instruction des enfants ; dans ce dernier cas, des incriptions en expliquaient les sujets divers. A Rome, on employa particulièrement les bas-reliefs à l'ornement des arcs de triomphe, des colonnes triomphales, et surtout des sarcophages (n° 90). Les sujets des bas-reliefs qui décoraient la partie antérieure de ces monuments funéraires étaient très-variés, quoique parfois répétés lorsqu'un

sujet avait été composé par un maître habile. En général, les bas-reliefs des sarcophages sont d'un travail médiocre; on y voit souvent les adieux du défunt à sa famille; quelquefois ce sont deux figures seulement, et celle qui est l'objet des attentions ou des caresses de l'autre, est la figure du défunt. On remarque aussi sur certains sarcophages, que la tête d'une figure n'est pas terminée; on en a conclu que les sculpteurs préparant ces monuments d'avance pour le commerce, ne terminaient cette tête que lorsque le sarcophage était vendu, cherchant alors le plus possible à en faire le portrait du mort. Comme les carrières de marbre abondaient dans l'Attique, c'est de la Grèce que le commerce transportait un grand nombre de sarcophages à Rome et en Italie. On retrouve aussi sur leurs bas-reliefs des figures qui, exécutées ailleurs en ronde bosse, s'expliquent par le rôle qu'elles jouent dans ces bas-reliefs; c'est ainsi que le *rémouleur* a été reconnu pour le Scythe qui écorche Marsyas. Les sarcophages étaient garnis d'un couvercle plus ou moins orné; ils servaient quelquefois à plusieurs personnes; on le voit à leur intérieur, divisé

en deux parties par une cloison taillée à même dans la pierre, et qui formait deux cases pour deux urnes ; ou bien aux trous qui, à la moitié de la hauteur des parois, recevaient des barres de métal sur lesquelles le second corps reposait. L'inscription rappelle aussi les noms des deux personnes déposées dans le monument ; mais le bas-relief ne représente néanmoins qu'un seul sujet.

Les couvercles des sarcophages égyptiens sont ornés de figures humaines de grandeur naturelle, et d'un très-haut relief : c'est d'ordinaire une commémoration du mort, ou la représentation de la déesse qui le protégeait dans l'Amenthi. On sait combien le moyen âge fut prodigue d'ornements en bas-relief pour ses tombeaux, quelque variée que fût leur forme.

TROISIÈME DIVISION.

MONUMENTS DE PEINTURE.

132. On trouvera dans cette section, après quelques notions générales sur les monuments de la peinture des anciens, deux chapitres particuliers sur les *vases peints* et sur les *mosaïques*. Ces vases et ces mosaïques sont en effet un produit de la peinture; ils devaient donc trouver place dans cette troisième division.

SECTION I.

Égyptiens.

133. Les Égyptiens cultivèrent la peinture dès la plus haute antiquité; les plus anciens monuments de ce peuple célèbre en rendent témoignage, et tels sont les temples, les tombeaux, les momies, les manuscrits, etc.

Ils n'employèrent que six couleurs : le blanc, le noir, le bleu, le rouge, le jaune et le vert.

Ils les appliquèrent sur les pierres les plus dures et les plus tendres, sur le bois, la toile et le papyrus.

Les sculptures des plus anciens temples sont coloriées; les catacombes des vieux Pharaons le sont aussi, et les procédés varièrent selon la matière sur laquelle on appliquait ces couleurs.

Sur le granit, le grès et autres substances analogues, les couleurs étaient appliquées immédiatement; on a remarqué qu'elles les pénètrent assez profondément, ce qui prouve que les Égyptiens connaissaient un procédé chimique très-propre à les fixer, et l'analyse a appris que presque toutes leurs couleurs étaient à base métallique. Le bleu de cobalt, qui est une découverte du dernier siècle, abonde jusqu'à la profusion dans les peintures égyptiennes; aussi tous les voyageurs ont-ils remarqué, non sans étonnement, qu'elles conservent encore, après deux ou trois mille ans, leur éclat primitif.

Le bois est couvert d'une couche de blanc

de céruse; le contour des figures est tracé en noir, et leur intérieur est colorié par des teintes plates assez heureusement combinées. Sur le papyrus, tout est peint, même le blanc; la dorure est quelquefois associée aux couleurs, et la feuille d'or est fixée sur le blanc de céruse.

Un autre procédé de l'art égyptien doit être indiqué ici. En étudiant les détails du Rhamesséion ou palais de Rhamsès-Sésostris à Thèbes, (monument nommé mal à propos Memnonium par quelques voyageurs, mon frère remarqua (en 1829) que les bas-reliefs qui couvraient le bandeau et les jambages de la porte d'une des principales salles, étaient d'un relief tellement bas, qu'on semblait les avoir usés pour en diminuer la saillie. Mais en faisant déblayer le bas des montants de cette porte, une inscription dédicatoire, faite au nom du roi Rhamsès, lui apprit que cette porte avait été *recouverte d'or pur*. Et en effet, en étudiant la surface avec plus de soin et examinant de plus près le stuc blanc et fin qui recouvrait encore quelques parties de la sculpture, il s'aperçut que ce stuc avait été étendu sur une toile appliquée sur les

tableaux, qu'on avait rétabli sur le stuc les contours des figures, et qu'on les avait ensuite dorées.

134. La variété des peintures proprement dites, ou des représentations précises d'objets pris dans la nature ou dans les arts humains, est très-considérable, et c'est dans les tombeaux que cette variété se fait surtout remarquer. Outre les scènes religieuses ou funéraires, le séjour des âmes heureuses et celui des âmes coupables, on y voit une foule de traits tirés de la vie civile, militaire ou domestique, les travaux de l'agriculture, les échanges du commerce, la pêche, la chasse, des danses, des jeux gymniques, des instruments de musique, des meubles d'une grande élégance; enfin des vues de jardins très-étendus, ornés de jets d'eau et de bosquets, et peuplés d'habitants qui se livrent à des occupations ou à des divertissements singuliers. On a recueilli aussi un plan lavé, et des peintures sur papyrus, représentant des priapées et même des caricatures spirituelles et piquantes. C'est là de la peinture proprement dite, et non pas du coloriage. Toutes les figures sont de profil; la science de

la dégradation des couleurs, des lumières, des ombres et de la perspective, n'y est pas très-avancée : c'est du dessin rehaussé par les couleurs; mais on ne peut pas pour cela refuser aux Égyptiens la pratique de la peinture bien antérieurement aux Grecs, quoique l'honneur du perfectionnement de l'art appartienne incontestablement à ces derniers. La fidélité dans l'imitation des couleurs des êtres naturels, a été portée par les Égyptiens jusqu'au dernier point.

135. Les momies, les figurines d'hommes ou d'animaux sont les produits de la peinture égyptienne les plus communs. On y retrouvera cette fidélité scrupuleuse dont il vient d'être parlé, selon toutefois que le morceau est plus ou moins terminé. Les sculptures peintes nous donnent d'ailleurs une idée complète de la richesse et de l'élégance du costume des rois et des grands personnages, et quant aux dieux, on a déjà vu plus haut que certaines couleurs étaient consacrées par l'usage pour le nu de chacun d'eux, comme si l'Égypte n'avait rien voulu laisser à l'arbitraire des fantaisies humaines.

Un autre genre de monuments égyptiens

qui appartient aussi à la peinture, doit être mentionné ici, quoiqu'il fût vrai peut-être de les attribuer à une influence étrangère. Des momies d'une classe particulière, au lieu d'être enfermées dans un cercueil dont le devant, taillé en forme de figure en gaîne, offre un visage humain en relief dont les traits se rapprochent plus ou moins de ceux du défunt, sont seulement enveloppées de langes, et la face du mort est peinte sur une planchette de bois attachée au point correspondant à sa tête. On connaît des momies de cette espèce qui remontent au premier siècle de l'ère chrétienne; on attribue même un de ces portraits à un temps antérieur : mais toutes ces momies sont du temps de la domination successive des Grecs et des Romains en Égypte. Ces peintures, à l'encaustique, n'en sont pas moins très-remarquables par leur antiquité, et l'on ne connaît point de portraits antiques antérieurs à ces époques.

SECTION II.

Étrusques, Grecs et Romains.

136. Les Étrusques cultivèrent aussi la

peinture avant les Grecs, et Pline attribue aux premiers un certain degré de perfection, avant que les Grecs eussent échappé à l'enfance de l'art. De très-anciennes peintures, à Ardée en Étrurie, et à Lanuvium, avaient encore, du temps de Pline, toute leur fraîcheur primitive; on voyait aussi, selon Pline, des peintures plus anciennes à Céré, autre ville de l'Étrurie, et l'écrivain romain les loue encore très-particulièrement. On voit de nos jours, aux environs de Tarquinia, près de 2000 grottes ayant servi de tombeaux aux Étrusques; les pilastres sont chargés d'arabesques, et une frise qui règne autour des grottes est composée de figures peintes, de deux à trois palmes de hauteur, drapées, ailées, armées, combattant ou traînées dans des chars attelés de chevaux. Ces scènes peintes sont très-variées; on y retrouve les idées des Étrusques sur l'état de l'âme après la mort, des combats de guerrier à guerrier, des combats plus nombreux, un roi qui survient dans la mêlée, des danseuses, etc. Les Étrusques peignirent aussi les bas-reliefs, les statues, et employèrent l'application du blanc de céruse, sur lequel le contour des

figures est tracé en noir, et où les autres couleurs ont été disposées. Ce que nous avons dit des caractères du style étrusque se retrouve dans leurs peintures ; le style est-le premier guide dans les études archéologiques, et les peintures des grottes de Tarquinia, gravées dans l'ouvrage du savant Micali, sont des exemples du style étrusque, très-bons à étudier pour s'en faire une idée, et l'appliquer à d'autres monuments du même peuple.

137. Les *Grecs* portèrent la peinture au plus haut degré de perfection. Leurs premiers essais furent très-postérieurs à ceux des Égyptiens; ils ne datent pas même de l'époque du siége de Troie, et Pline a remarqué qu'Homère ne parle nulle part de la peinture. Les Grecs cultivèrent toujours la sculpture de préférence; Pausanias ne cite que 88 tableaux et 43 portraits; il décrit au contraire 2827 statues. Celles-ci étaient en effet un ornement plus convenable aux lieux publics, et les dieux étaient toujours représentés dans les temples par la sculpture. Les Grecs passèrent par tous les degrés d'épreuves qu'exigeait le perfectionnement successif de la pein-

ture; c'est du moins ce que dit l'histoire de cet art dans la Grèce, quoiqu'on puisse remarquer que, plusieurs siècles avant la guerre de Troie, les colonies égyptiennes ont pu leur faire connaître la peinture proprement dite, qui décorait des monuments bien antérieurs à l'époque de la migration de ces colonies. On indique toutefois de grands tableaux, tels que la bataille des Magnésiens en Lydie, par Bularchus, comme peints dès la 18e olympiade, au commencement du septième siècle avant l'ère chrétienne. La Grèce eut, depuis, un grand nombre de peintres célèbres, qui traitèrent tous les genres, l'architecture, le paysage, l'histoire, les fleurs, les fruits, le portrait, l'allégorie, le burlesque et la caricature. Ils avaient des tableaux de petites dimensions, et transportables d'un lieu dans un autre; il paraît aussi que Parrhasius peignit la miniature.

138. La peinture était communément employée chez les Grecs dans la décoration des temples et des habitations. Ils en peignaient les murs en *détrempe*, soit *à fresque*, quand ils étaient fraîchement recrépis, soit quand ils étaient secs. Tout ce qu'on a écrit sur

les peintures d'Herculanum et de Pompéï donne une idée générale de la variété des sujets que l'imagination des Grecs créa dans cet art.

139. Les auteurs anciens parlent aussi de la peinture à l'*encaustique*, ainsi nommée parce qu'on employait le feu pour étendre et fixer les couleurs au moyen de la cire. Ceux qui ont tenté de retrouver ce procédé ont obtenu des résultats divers, et l'on ignore encore si ces procédés ressemblent à ceux des Grecs. On croit qu'aucun de leurs ouvrages en ce genre ne nous est parvenu. On a cependant découvert, il y a quelques années, dans les environs de Rome, un portrait de la reine Cléopâtre, peinte en buste à l'encaustique, de grandeur naturelle, et sur une ardoise. Cet ouvrage a été apporté à Paris, et les opinions des savants ont été très-partagées sur son époque; les uns le considéraient comme un tableau réellement antique et un exemple précieux de la peinture à l'encaustique, ce que la fidélité du costume égypto-grec semblait confirmer; d'autres n'hésitaient pas à l'attribuer à un artiste du siècle de la renaissance des arts en Europe; enfin

un Allemand a prétendu tout récemment que ce portrait est l'ouvrage de Timomachus de Byzance, contemporain de la reine d'Égypte. De ces sentiments si opposés, la critique tirera peut-être un jour d'autres lumières et quelques certitudes.

140. Il n'est pas nécessaire de s'étendre ici sur les diverses *écoles* de peinture en Grèce; il y en eut plusieurs, parce qu'il y eut beaucoup de bons maîtres. Mais leurs ouvrages étant perdus, la connaissance des caractères particuliers à chaque école serait aujourd'hui très-oiseuse. Il suffit donc au but qu'on se propose ici, des notions générales qui se rapportent à la peinture. Les anciens artistes ajoutaient très-souvent le nom à la figure du personnage qu'ils représentaient; ils se distinguaient surtout par la correction du dessin, le sentiment, l'expression et la pose des figures, et l'idéal donts ils les animaient. Quant au coloris, la détrempe ne leur offrait pas les ressources des couleurs à l'huile, et peut-être aussi que l'inobservation du clair-obscur, le défaut de l'extrême harmonie qui naît de la dégradation des nuances, laissaient quelque chose à désirer à l'égard de cette

parfaite illusion qui fait le charme et le prix des ouvrages modernes. Les artistes anciens couvraient leurs tableaux d'un vernis appelé *atramentum;* on en reconnaît encore quelques traces sur les peintures d'Herculanum et de Pompéï. On remarque enfin que les Grecs mirent peu de figures dans leurs compositions, mais ils en soignèrent très-particulièrement l'expression. Ce qui nous en reste ne doit point servir à asseoir notre jugement sur le degré de perfection où l'art était parvenu; ce sont, en général, des travaux d'artistes médiocres, de décorateurs de bâtiments, et l'histoire nous donne une opinion plus avantageuse des travaux des Grecs en peinture; elle en raconte même des merveilles. Ce que nous dirons des vases peints, dans la section suivante, confirmera en quelque sorte ces récits.

141. Les *Romains* connurent la peinture par les Étrusques, leurs ancêtres et leurs voisins. La tradition leur attribue les premiers ouvrages qui servirent à l'ornement des temples de Rome, et selon Pline, on n'y accorda jamais beaucoup de considération ni à l'art ni aux artistes. Fabius, le premier des

Romains, peignit le temple de la déesse *Salus*, et il reçut le surnom de *Pictor*, qui passa à toute sa lignée, après lui avoir été donné comme un sobriquet peu honorable. Quelques Romains cultivèrent cependant la peinture après lui; sous Auguste, Marcus Ludius peignit des marines et des paysages, et le paysage historique comme décoration des maisons de campagne. L'exemple, ou plutôt les prétentions de Néron, durent aussi encourager la peinture à Rome; mais les artistes romains furent néanmoins en très-petit nombre; les victoires des consuls et les rapines des préteurs suffirent pour orner Rome de tous les chefs-d'œuvre de la Grèce et de l'Italie. Les artistes romains étaient les élèves des Grecs; ce que nous avons dit de la peinture de ceux-ci s'appliquera également à celle des Romains. Santo-Bartoli a publié des peintures découvertes dans les ruines de Rome, aux thermes de Titus, aux bains d'Auguste, et dans le tombeau des Nasons; mais les couleurs de quelques-unes ont singulièrement perdu de leur éclat; il est en partie presque effacé.

142. Pour l'étude de la peinture des an-

ciens, la galerie de Portici offre la collection la plus complète et la plus curieuse. On sait, en effet, qu'au moyen de procédés mécaniques très-ingénieux, et, par une grande singularité, qui sont indiqués par un ancien, Varron, on est parvenu à enlever toutes ces peintures exécutées à fresque ou à sec sur les murs intérieurs des édifices de Pompéï et d'Herculanum. On ouvre le mur avec précaution autour de la peinture; on renferme le carré qui la porte dans un cadre de bois retenu par des crochets en fer; on scie la partie postérieure du mur, on la remplace par un placage d'ardoises, solidement attachées par une forte gomme, et on enlève ainsi le morceau de mur tout entier. Il arrive aussi que lorsque la couche de l'enduit qui porte la peinture est très-épaisse, elle a assez de solidité pour qu'on puisse, sans risque, la détacher du mur; on l'encadre ensuite, et on la double d'ardoises comme à l'égard des tableaux qu'on a sciés.

Il est aussi, dans l'histoire de la peinture, une autre époque mémorable qui ne doit pas être oubliée ici, c'est celle qu'on nomme du Bas-Empire ou des premiers temps du christia-

nisme : les catacombes de Rome en renferment les monuments. Leur étude est très-utile, car le symbolisme et l'allégorie des païens y servent à l'expression des idées et des croyances chrétiennes : Orphée y représente le bon pasteur, un poisson le nom du Christ, et les plus anciens manuscrits peints ont conduit ces traditions artistiques jusqu'à nos jours. L'école byzantine transmit l'art au Perugino par l'intermédiaire des peintres grecs et slaves qui en conservèrent les principes et la pratique depuis le huitième siècle jusqu'au quatorzième ; alors l'art prit en Italie son droit de cité.

SECTION III.

Vases peints.

§ I^{er}. *Vases peints en général*.

143. Les *vases peints* sont au nombre des monuments les plus curieux, les plus élégants et les plus instructifs qui nous soient parvenus de l'antiquité. La beauté des formes, la finesse de la matière, la perfection des

vernis, la hardiesse des compositions, la variété des sujets et leur intérêt pour l'histoire, donnent aux vases peints une importance peu commune parmi les productions de l'art des anciens. Aussi les vases peints ont-ils été recueillis avec un empressement assidu dès qu'ils ont été connus, et les plus remarquables ont été reproduits par le burin d'habiles graveurs, et expliqués par des savants célèbres. Les arts modernes et l'archéologie y ont cherché en même temps de beaux modèles et une instruction solide.

144. On les a connus pour la première fois au dix-septième siècle; Lachausse en publia quelques-uns dans son *Museum romanum*, en 1690; Berger et Montfaucon imitèrent son exemple; Dempster en traita ensuite avec quelque étendue; Gori, Buonarotti et Caylus ajoutèrent quelques notions générales à celles de Dempter; Winckelmann ne pouvait les omettre dans son immortel ouvrage sur l'histoire de l'art des anciens, et il modifia, par la justesse de ses aperçus, les doctrines de ses prédécesseurs. Enfin la belle collection d'Hamilton, publiée par d'Hancarville en 1766, mit les pièces de ce procès littéraire sous les

yeux du public; Passeri soutint encore, après lui, l'opinion italienne relative à l'origine de ces vases; Tischbein, Boettiger et Millin se déclarèrent pour le sentiment de Vinckelmann, et l'étude de ces magnifiques monuments le confirme aujourd'hui dans presque tous ses points.

145. Les vases peints reçurent d'abord la dénomination de *vases étrusques*; Dempster, grand partisan de ce qu'on appelait l'étruscomanie, leur avait donné cette dénomination, et les antiquaires toscans la défendaient comme un titre d'illustration pour leur patrie. La comparaison impartiale des monuments n'avait pas encore établi de distinction fondamentale entre le style étrusque propre et l'ancien style grec. Toute composition caractérisée par la roideur des traits, par des plis droits dans les vêtements, les cheveux longs et tressés, était attribuée aux Étrusques. On leur attribuait donc les vases peints qui offraient ces caractères; et malgré l'évidence des sujets empruntés aux idées mythiques des Grecs, malgré même les inscriptions toutes grecques qu'on y lisait, une tradition trop facile y reconnaissait tout ce qui pouvait

expliquer les mœurs, les usages, les croyances et l'histoire même des Étrusques. On voulait enfin que ces vases fussent sortis des manufactures d'Arezzo, parce que Martial vante les poteries de cette ville, et l'on regardait comme y ayant été transportés par les Étrusques mêmes, ceux qu'on trouvait dans la Campanie, la Pouille, et même en Sicile.

146. Cette doctrine n'a pu tenir contre un examen tant soit peu réfléchi, surtout depuis qu'on a trouvé des vases peints à Athènes, Mégare, Milo, en Aulide, en Tauride, à Corfou, et dans les îles de la Grèce. Il est vrai qu'un très-grand nombre a été tiré de l'ancienne grande Grèce, de Nola, de Capoue, Naples, Pæstum, etc., et de la Sicile; mais on en trouve aussi ailleurs, même hors des pays de l'ancienne domination grecque.

147. On s'étonnerait de la parfaite conservation de monuments antiques si fragiles, si l'on ne savait qu'on les recueille dans des tombeaux, placés hors des villes, à une petite profondeur, excepté à Nola, où ils sont à plus de 20 pieds de la surface à cause des éruptions du Vésuve qui ont exhaussé le sol. Les tombeaux sont bâtis en briques cuites ou en

briques grossières, quelquefois aussi en grandes pierres, et ceux-ci sont plus spacieux. Ils forment une chambre sépulcrale dont les murs sont revêtus de stuc, et souvent ornés de peintures; le corps du mort est couché au milieu; un petit vase est près de sa tête; les autres, entre ses jambes, autour de lui, ou accrochés aux murs par des crochets en bronze; le nombre et la richesse des vases répondent au rang du personnage pour lequel le tombeau fut construit. Il y a ordinairement un vase en aiguière dans sa patère ou cuvette. On y retrouve d'autres meubles et ustensiles, des armes et des bipennes, déposés en même temps que les vases.

148. Quant aux usages qu'en firent les anciens, les opinions sont partagées aussi : mais l'examen d'un grand nombre de vases permet de croire que les uns servirent aux usages domestiques, les autres aux cérémonies religieuses, à rappeler les victoires remportées dans les jeux publics; quelques-uns enfin ne furent qu'un ornement pour l'intérieur des habitations, et tels sont les plus grands, destinés par leur volume, leur poids et leur forme, à rester à la même place, et ceux

même d'une moindre proportion, qui n'ont point de fond, et ne pouvaient rien contenir. On retrouve dans les uns toutes les formes des ustensiles nécessaires pour les repas, pour recevoir les mets, les vins et autres liquides, les onguents et les parfums; ceux-ci servirent donc aux usages domestiques. Les autres, par l'élégance de leurs formes et la recherche des ornements, eurent une destination plus solennelle : le goût des arts en embellit les demeures des dieux et des hommes. La piété des parents orna le tombeau des morts de ceux de ces vases qu'ils avaient préférés durant leur vie, qui étaient associés à leurs habitudes ou leur rappelaient des circonstances dont ils chérissaient le souvenir. Cet usage les a fait parvenir jusqu'à nous.

149. La diversité des sentiments sur l'origine des vases en a jeté beaucoup aussi dans leur dénomination. A celle de *vases étrusques* succéda celle de *vases grecs*, trop générale encore; Visconti voulut les nommer *græco-italiques*; Arditi, *italo-grecs*; Lanzi, *campaniens*, *siciliens*, *athéniens*, selon qu'on les trouvait dans la Campanie, la Sicile, à Athènes; M. Quatremère de Quincy, *vases céra-*

mographiques (d'argile peinte), et Millin, *vases peints*, en général, en ajoutant le lieu où ils ont été découverts. Il est possible de s'en tenir à une dénomination plus méthodique, en considérant, 1° que les vases peints forment une classe spéciale de monuments; 2° qu'il est reconnu aujourd'hui que les Étrusques en fabriquèrent ainsi que les Grecs; 3° que le sujet même de la peinture est le type le plus certain de leur origine, à l'égard des vases étrusques surtout, puisqu'on ne peut pas croire que les Grecs aient peint sur ces vases les mythes, les croyances ou l'histoire de l'Étrurie, quoique les Étrusques aient pu le faire pour les Grecs; 4° que les vases qui portent des sujets purement grecs se retrouvent dans beaucoup de contrées et de lieux différents, sans pour cela qu'ils portent aucun caractère local, appartenant tous également à l'art grec, et sans autre distinction que celle qui résulte du style même, selon la plus ou moins grande antiquité de l'exécution. On peut donc adopter la dénomination générale de *vases peints*, distingués en *étrusques*, pour ceux qui sont l'ouvrage de ce peuple, et en *grecs*, pour ceux, en bien plus

grand nombre, qui n'ont pas une autre origine; et ceux-ci se classeront encore selon leur ancienneté relative, prouvée par le style des figures, les caractères, la forme et l'orthographe des inscriptions quand elles accompagnent la peinture. Nous adoptons ici cette division, qui nous a paru la plus simple et la plus naturelle, pouvant également s'appliquer aux vases peints de tout autre peuple, si le hasard en faisait découvrir. Nous observerons, à ce sujet, qu'aucun passage d'ancien auteur ne peut servir à jeter quelque lumière sur les incertitudes que font naître les opinions diverses émises à l'égard des vases peints : l'érudition n'a trouvé jusqu'ici, dans les écrivains grecs ou latins, rien qui leur soit expressément relatif que leurs noms divers, et cette singularité, quand il s'agit de monuments si riches, si variés et si nombreux, a été très-justement remarquée.

§ II. *Vases peints étrusques.*

150. Les vases auxquels on ne peut contester cette origine ont été trouvés à Volterre, Tarquinia, Pérouze, Orviete, Viterbe, Aqua-

pendente, Corneto, et autres lieux de l'ancienne Étrurie. La terre dont ils sont composés est d'un jaune pâle ou rougeâtre; leur vernis est terne; le travail assez grossier; les ornements sont dépourvus de goût et d'agrément, et le style des figures a tous les caractères assignés déjà à celui des Étrusques (n° 98). Les figures sont dessinées en noir sur la couleur naturelle de l'argile; quelquefois un peu de rouge est jeté sur le fond noir des vêtements.

151. C'est par le sujet surtout que l'on distingue les vases étrusques des vases grecs. Sur les premiers, les figures ont le costume particulier à la vieille Italie; les hommes et les héros portent une barbe et une chevelure volumineuses; les dieux et les génies, de grandes ailes; on y reconnaît enfin des divinités, des pratiques religieuses, des usages, des attributs, des armes et des symboles différenciés de ceux des Grecs. Si une inscription en caractères étrusques, volsques, etc., tracée constamment de droite à gauche, accompagne la peinture, la certitude sur l'origine du vase est alors complète. Il est vrai que la plupart des caractères de l'ancien alphabet grec ont la

même forme que ceux de l'alphabet étrusque; mais il y a dans celui-ci quelques signes particuliers qui peuvent prévenir toute confusion. On a vu plus haut que les vases peints étrusques sont très-rares et en très-petit nombre, comparativement à ceux qui sont dus aux arts de la Grèce.

§ III. *Vases peints grecs.*

152. Ils sont faits d'une terre plus ou moins fine et très-légère. Leur couverte extérieure paraît être une espèce d'ocre jaune ou rouge, réduite en poussière très-fine, mêlée avec un corps gommeux ou huileux, et appliquée au pinceau. La couverte intérieure est noire, et a l'éclat de l'émail. On croit qu'elle est formée avec une matière charbonneuse, de la plombagine ou de l'anthracite, appliquée sur le vase encore humide, ou bien délayée dans un coulis d'argile appliqué sur le vase sec, et qui a cuit avec lui; car, soumise à l'action d'une chaleur blanche, cette couleur n'a éprouvé aucune altération. On croit aussi que ce vernis pouvait avoir une base ferrugineuse. Le traité de la *céramie* des anciens, que feu Artaud devait publier, au-

rait jeté de nouvelles lumières sur cette partie intéressante de l'histoire des arts des anciens.

153. Les formes des vases dérivent en général de la forme de l'œuf ou de celle d'une cloche renversée; une espèce particulière approche de la figure d'une corne : on nomme ceux-ci *rythons*, *diota* les vases qui ont deux anses, et *patères* ceux qui ont la forme d'un disque. Ils sont de grandeurs très-variées; on en connaît de plusieurs pieds de hauteur et d'un diamètre proportionné; il y en a qui n'ont pas un pouce de longueur. En général, les formes sont belles et gracieuses, le *galbe* très-élégant, et les anses ajoutées avec beaucoup de goût, quelquefois très-ornées, et les plus remarquables sont à cou de cygne. (Pl. I, fig. 14.)

Un savant connu par des succès réels dans l'interprétation des peintures de vases, M. Th. Panofka, s'est particulièrement occupé de reconnaître la dénomination donnée par les Grecs eux-mêmes à chaque espèce de vase selon sa forme. M. Panofka recueillit toutes ces dénominations dans le texte des auteurs, et s'efforça de les appliquer aux diverses sortes

de vases : il devait résulter de ce travail consciencieux une nomenclature scientifique très-utile à l'étude et à la description de ces productions si variées de l'art grec, et cette nomenclature s'introduisait déjà dans les catalogues et les explications des vases peints, lorsqu'un autre savant helléniste, M. Letronne, vint jeter quelques doutes sur la certitude d'une partie de cette nomenclature de M. Panofka. Il est vrai de dire cependant qu'il y a vérité démontrée dans la plupart de ces dénominations, et démontrée par des notes écrites sous le pied des vases mêmes, où, pendant que la matière était encore molle, on traçait avec une pointe le nom même du vase, ce qui en indiquait la forme exacte à l'ouvrier chargé d'en monter les diverses parties. C'est ainsi que les recherches de M. Panofka ont été réellement utiles à l'étude des vases peints.

154. Les couleurs sont appliquées de différentes manières, qui constituent deux genres particuliers de vases. Les uns sont couverts en dedans d'une couleur noire ; le dehors est un fond jaune ou rouge, et les figures y sont tracées aussi en noir comme une espèce de

silhouette. On les appelle *vases noirs*; ils sont en général du premier style, leurs sujets appartiennent aux plus anciennes traditions mythologiques, et leurs inscriptions aux plus anciennes formes de l'alphabet grec, écrites de droite à gauche ou en boustrophédon. Les vêtements, les accessoires, les harnais des chevaux et les roues des chars, sont retouchés de blanc.

155. On couvrit ensuite tout le vase de la même couleur noire, en épargnant seulement en dehors la place et la forme des figures, qui sont alors de la couleur de la pâte du vase; les contours, les cheveux, les vêtements, etc., sont dessinés avec cette couleur noire.

156. Il y a donc deux classes générales de vases grecs, déterminées par les figures qui sont *noires* ou *jaunes*. Mais il est à remarquer que les *vases de Nola*, ainsi appelés parce qu'on les trouve dans cette ville, quoiqu'à figures noires quelquefois, et même avec des figures noires et jaunes à la fois, ne remontent pas tous à la première époque de l'art grec. On trouve aussi sur les vases des figures du plus ancien style, mais dont les détails mieux terminés annoncent une époque moins

reculée, et vraisemblablement l'imitation d'un sujet ancien très-accrédité, perfectionné par de meilleurs artistes. En général, les vases de Nola sont d'une terre très-fine et légère, de petites dimensions, mais de formes très-élégantes, avec des dessins très-bien exécutés, des sujets curieux, des compositions très-agréables, et le vernis noir très-brillant.

157. On doit remarquer les divers membres du vase, le pied, la panse, le col et les anses, l'ouverture qui le termine. Le sujet est sur un côté de la panse; quelquefois aussi il en occupe toute la surface, mais plus ordinairement une partie seulement, et alors il y a un *revers*, assez ordinairement insignifiant, composé de deux ou trois figures de vieillards appuyés sur un bâton et qui instruisent un jeune homme, ou lui présentent quelque instrument ou ustensile; une bacchanale compose aussi parfois ce revers. Enfin on trouve encore deux sujets sur les deux faces du vase. Le pied, le col et les autres parties portent des ornements en labyrinthe formé par des carrés liés entre eux, en méandres, en vagues, en palmettes, etc. (Pl. I, fig. 15); une couronne orne le col, ou bien une tête de femme,

sortant d'une fleur, remplace la couronne; ces ornements sont en général d'un très-bon goût; les anses en sont ordinairement décorées. Un vase peint a quelquefois deux rangs de peintures sur la panse; il est alors à deux *registres*.

158. On remarque des différences sensibles, outre celles du style, dans l'exécution de ces peintures. Elles ne sont pas toutes d'un grand mérite; mais la hardiesse des contours s'y montre généralement. Elles ne pouvaient être exécutées qu'avec la plus grande célérité, la terre absorbant très-vite les couleurs, et si cette ligne avait été interrompue, la reprise devenait sensible. On a cru que les figures étaient exécutées au moyen de patrons découpés, qui, appliqués sur le vase, conservaient dans le fond noir leurs masses principales jaunes, qu'on terminait ensuite au pinceau. Mais cette opinion d'Hamilton a été abandonnée par lui-même, depuis surtout qu'on a reconnu les traits d'une pointe avec laquelle l'artiste avait d'abord esquissé sur la terre molle les contours essentiels, qu'il arrêtait définitivement et terminait ensuite au roseau ou au pinceau garni de couleur

noire, sans s'astreindre même à suivre le trait tracé par la pointe. Ces traits même ne s'observent que rarement : tout dépendait donc de la science et de la hardiesse des artistes. Ils devaient être nombreux, puisque les monuments de ce genre sont si communs, et la plupart sont d'excellentes études pour la correction du dessin et l'élégance de la composition. Très-peu des artistes dont ils sont l'ouvrage y ont apposé leur nom; on connaît ceux de Lasimon, Taléidès, Asteaï et Calliphon. Taléidès est le plus ancien; ses dessins annoncent l'enfance de l'art, et ceux des autres d'assez grands progrès; le nom se reconnaît au mot ΕΠΟΙΕΣΕΝ, ou bien ΕΓΡΑΦΕΝ ου ΕΓΡΑΨΕ, *faisait, peignait* ou *a peint*, qui le suit immédiatement. Parfois ces deux mots ΕΠΟΙΕΣΕΝ et ΕΓΡΑΦΕΝ ou leurs variantes se lisent sur le même vase; le premier se rapporte au potier, et le second au peintre.

159. D'autres inscriptions se lisent aussi sur des vases, et elles leur donnent beaucoup plus de prix. Ce sont ordinairement les noms des dieux, des héros et autres personnages mythologiques qui sont mis en action dans les sujets de la peinture. Ces inscrip-

tions ont un double intérêt : 1° par la forme des caractères et l'ordre suivant lequel ils sont tracés, on peut connaître la plus ou moins grande antiquité du vase, ces inscriptions ayant dû suivre toutes les variations de l'alphabet grec ; on examinera donc attentivement si l'inscription va de droite à gauche, si les voyelles longues η ω, les lettres doubles ψ ξ, sont remplacées par les voyelles brèves ou les lettres simples ; ce sont en général des signes d'antiquité relative qui prouvent celle du vase même ; 2° parce que ces noms expliquent invariablement le sujet de la peinture, et indiquent même par un nom inconnu jusque-là, soit un personnage qui en portait quelquefois un autre, soit un personnage dont le véritable nom était ignoré, enfin des êtres mythiques dont les écrits qui nous restent des anciens n'ont point parlé. Ces notions authentiques sont d'un très-haut intérêt pour l'étude de la mythologie grecque considérée à diverses époques, et pour l'interprétation et l'intelligence des anciens poëtes tragiques ou lyriques. On a trouvé aussi sur des vases des inscriptions morales ou historiques, en prose ou en vers : c'est comme un

fragment original d'un manuscrit des beaux temps de la Grèce. Les lettres de ces inscriptions sont majuscules ou cursives; elles sont tracées très-délicatement, et exigent souvent beaucoup d'attention pour être aperçues; elles sont en noir ou en blanc au pinceau, ou bien gravées en creux avec un poinçon très-fin. On doit les recueillir avec un grand soin; elles ajoutent d'ailleurs beaucoup à l'intérêt et au prix d'un vase.

160. Le mot ΚΑΛΟΣ se lit très-fréquemment, sur les vases qui portent des inscriptions, accompagné presque toujours d'un nom propre d'homme ou de femme, mais plus ordinairement d'homme. Il paraît que le peintre l'écrivait d'abord en exécutant le vase, et qu'on y ajoutait ensuite, quand il sortait de ses mains, le nom de la personne qui devait le garder; on trouve en effet des vases où aucun nom ne suit ce mot grec qui signifie, en général, *beau*. On y lit quelquefois ΚΑΛΟΣ ΚΑΛΗ, *beau, belle*, ce qui fait supposer que le vase a été un cadeau de noces, et si deux noms propres suivent, ce sont ceux des fiancés. Avec la formule ΧΑΙΡΕ, *salut*, le vase était offert à un jeune homme à l'occasion de quel-

que événement mémorable de sa vie, tel qu'une victoire aux jeux gymnastiques : du reste le mot ΚΑΛΟΣ était le compliment habituellement adressé aux individus distingués par leur beauté. Avec la forme καλοκαγαθος, c'était *beau et brave*, ce qui était le comble de l'éloge d'une personne. Il paraît que ΚΑΛΟΣ seul emporta ensuite les mêmes acceptions, et Mazzocchi l'a expliqué comme une acclamation d'amitié, d'attachement ou de reconnaissance en l'honneur de celui dont le nom le suit, et qui était écrit, soit par l'artiste qui lui faisait présent du vase, soit par l'ordre de celui qui l'offrait à la personne nommée sur le vase. C'était donc une sorte de *bravo*, de *vivat* pour cette personne. Guattani a pensé que le mot ΚΑΛΟΣ était écrit par l'artiste au-dessus de celle des figures de son vase qui obtenait le plus de suffrages quand il l'exposait en public; mais il faudrait pour cela que le nom propre écrit sur le vase fût aussi celui du personnage mythologique au-dessus duquel se trouve l'inscription, ce qui n'arrive pas. On s'en tient donc à l'explication plus simple et plus naturelle, qui fait du mot ΚΑΛΟΣ une véritable acclamation flatteuse.

161. Les sujets représentés sur les vases peints, quoique infiniment variés, peuvent se réduire à trois classes qui les renferment tous : 1° sujets mythologiques; 2° sujets héroïques; 3° sujets historiques; et leur étude offre le double avantage de l'instruction et de l'agrément.

162. Les sujets mythologiques se rapportent à l'histoire de tous les dieux, et leurs aventures très-humaines y sont reproduites sous mille formes. C'est encore la connaissance de la mythologie grecque qui peut seule en expliquer les personnages et les circonstances; mais elle ne suffit pas toujours, et ce n'est pas trop quelquefois de toutes les ressources d'une érudition profonde. Toutefois il est reconnu que la plus grande partie des peintures de vases sont relatives à Bacchus, à ses fêtes et à leurs mystères. On y voit sa naissance, son enfance, son éducation, tous ses exploits, ses débauches, ses banquets et ses jeux; ses compagnons habituels, ses pompes religieuses, les *lampadophores* agitant leurs longues torches, les *dendrophores* élevant des branches d'arbre, ornées de guirlandes et de tablettes; les initiés se prépa-

rant aux redoutables mystères, enfin les cérémonies particulières à ces grandes institutions, et les circonstances relatives à leurs dogmes et à leur but. On remarquera attentivement l'état des figures; la barbe aux divinités mâles, et les vêtements pour les déesses, caractérisent la première période de l'art grec. C'est dans les temps postérieurs qu'on voit Bacchus imberbe et Aphrodite nue. Les vases de la Pouille les représentent en cet état parce qu'ils sont d'une époque secondaire.

163. Les sujets héroïques représentent également les actions des héros de l'ancienne Grèce, Hercule, Bellérophon, Cadmus, Persée et Andromède, Actéon, Danaüs, Médée, les Centaures, les Amazones, etc.; et la Théséide ou mythe de Thésée ne fut pas moins fertile pour les artistes que l'Héracléide même ou mythe d'Hercule.

164. Les sujets historiques commencent avec la guerre de Troie, et les peintres comme les poëtes trouvèrent dans cet événement un vaste champ pour exercer leurs talents et leur imagination. Les principaux acteurs de ce drame mémorable reparaissent sur les va-

ses, ainsi que les circonstances qui furent pour les princes qui y prirent quelque part le résultat de leur présence devant Ilium; mais il est à remarquer que l'ensemble de ces sujets historiques ne s'étend pas en deçà des Héraclides. On peut considérer comme appartenant à la classe des vases historiques les peintures relatives à des usages publics ou domestiques, les travaux intérieurs, les jeux, les repas, les représentations scéniques, les combats d'animaux, la pêche, la chasse et les sujets funéraires; sous ce rapport, les vases peints sont d'un intérêt tout particulier pour l'étude des mœurs et des usages de l'ancienne Grèce, et de ceux que les Romains adoptèrent d'elle par imitation.

165. On doit placer ici une remarque importante, relative à la variété des sujets mythologiques, héroïques et même historiques. Ces sujets, les premiers et les seconds surtout, semblent former une mythologie et une histoire héroïque à part de celles des poëtes et des prosateurs grecs. On voit sur les vases des personnages inconnus aux écrivains, des scènes entières qui le sont aussi, et qui ne s'expliquent par aucune tradition écrite, ou

qui sont figurées avec des circonstances que l'histoire n'a pas connues ou ne nous a pas conservées. On juge par là combien l'étude approfondie des vases peints peut ajouter encore à ce que l'antiquité classique nous apprend des temps primitifs de la Grèce. On a, du reste, remarqué aussi que la mythologie des poëtes n'est pas toujours conforme à celle des prosateurs; et parmi les poëtes même, celle des lyriques diffère souvent de ce qu'ont écrit les poëtes tragiques. Le temps peut expliquer ces anomalies importantes; les traditions devaient s'altérer, et il put arriver une époque, celle des grands écrivains de la Grèce, par exemple, où, dans cette confusion, il s'établit une espèce d'*éclectisme* qui laissait au poëte, au mythographe, etc., la liberté de choisir, parmi ces traditions, soit celle qui convenait le plus au but et à la nature du poëme, soit celle qui paraissait la plus vraisemblable. Les vases peints, les plus anciens surtout, qui sont antérieurs à ces écrivains, nous en apprennent donc plus, ou nous apprennent autre chose que leurs ouvrages : c'est ce qui donne à l'étude de ces monuments un intérêt si grand et un charme

réel; ils représentent d'ailleurs authentiquement la véritable histoire de l'art chez les Grecs, depuis son origine jusqu'à sa perfection.

166. Il est très-singulier qu'aucun auteur ancien n'ait parlé des peintures de vases, quoique ces meubles élégants fussent d'un usage si général; on ne connaît aucun passage qui soit très-clairement relatif à ces vases. Pline, l'historien de l'art des anciens, n'en dit pas un seul mot, et il a évidemment ignoré l'existence des grandes fabriques de vases peints qui florissaient dans des villes peu éloignées de Rome; il ne parle pas davantage des riches manufactures de la Grèce, de la Sicile et des colonies grecques en Italie : il paraît que leurs ouvrages n'étaient point transportés à Rome. Sénèque raconte, il est vrai, que les colons établis à Capoue par Jules César détruisaient, pour bâtir des maisons de campagne, les plus anciens tombeaux, et même avec une espèce d'ardeur, parce qu'ils y trouvaient des vases antiques (*aliquantum vasculorum operis antiqui reperiebant*). Quelques critiques ont avancé que *vascula* pouvait s'entendre de vases de bronze, les *vascularii* étant bien distincts des *fictilarii*.

Cependant comme il s'agit ici de Capoue, et qu'on ne trouve dans ses tombeaux antiques que des vases de terre, il est très-vraisemblable que la phrase de Sénèque peut s'appliquer aux vases peints qu'on recueille encore si abondamment dans ces tombeaux. Les Romains purent donc les connaître; et cette opinion semble justifiée par l'observation suivante.

167. Les Grecs d'Italie inhumaient les corps sans les brûler; on ne trouve donc pas dans les tombeaux grecs de cendres humaines enfermées dans les vases; ceux-ci sont placés aux côtés du corps couché sur le sol. On a découvert cependant quelques vases remplis de cendres, et d'ossements à demi brûlés; et comme l'usage des Romains était de brûler les morts, on en a conclu que le vase d'abord, déposé vide dans une sépulture grecque, en avait été tiré, et qu'il avait ensuite servi d'urne cinéraire à un Romain. Ces substitutions n'étaient pas rares dans l'antiquité, et il y a au Musée du Louvre un vase en albâtre oriental, exécuté en Égypte, qui porte une inscription égyptienne, et qui a servi ensuite d'urne cinéraire à un membre de la

famille romaine Claudia, comme le montre l'inscription latine gravée sur la panse du vase, à l'opposite de l'inscription égyptienne.

Ce sont en effet les découvertes des vases grecs faites en Italie, qui ont jeté bien des doutes sur quelques points fondamentaux de la science des vases peints. Comment aurait-il pu en être autrement, lorsque trois à quatre mille vases peints sortent inopinément des antiques tombeaux que recèle le sol de l'antique Étrurie, et que la plupart de ces vases sont enrichis d'inscriptions, donnant un double prix aux sujets peints qui les décorent déjà! Une grande difficulté naissait de cette découverte; il s'agissait de concilier le caractère évidemment grec de ces vases avec leur origine étrusque; car ils étaient tirés des sépultures de la ville étrusque de Vulci, détruite par les Romains vers l'an 250 avant l'ère chrétienne, et d'un terrain qui fait suite des possessions de feu Lucien Bonaparte, prince de Canino.

Les savants de tous les pays s'intéressèrent à cette mémorable découverte, qui était la plus grande révélation qui nous fût venue de l'antiquité depuis la découverte d'Her-

culanum, et ils prirent part aux utiles discussions qui s'engagèrent publiquement sur ce grand sujet.

Un habile antiquaire allemand, M. Gerhard, se chargea d'en faire une étude approfondie, et il en rendit les résultats publics dans un *rapport* qui a mérité de nombreux suffrages. L'auteur s'efforce d'y démontrer la vérité de ses conclusions, que nous devons résumer ici en peu de mots.

Dans le travail des vases de Vulci on doit reconnaître l'art grec, qui s'y produit de trois manières différentes : l'une semblable aux ouvrages de Nola et d'Agrigente, l'autre qui doit être attribuée à des artistes grecs établis en Étrurie; la troisième enfin annonce des ouvriers étrusques imitant les ouvrages des Grecs; mais on pratiqua en même temps les trois manières déjà indiquées (n° 156), savoir: Figures brunes sur fond jaune, figures noires sur fond rougeâtre, et figures rougeâtres sur fond noir.

Il n'y a que des sujets grecs sur ces vases de Vulci, et notamment les sujets mythologiques plus propres à l'Attique dans toutes ses prospérités. Les dieux sont barbus, et les déesses vêtues. Parmi les sujets

civils, un grand nombre annoncent des prix aux jeux Panathénaïques, et autres usages de l'Attique.

Toutes les inscriptions qu'on a réussi à lire sont grecques et en dialecte attique. Il y a aussi quelques inscriptions étrusques; d'autres ne sont que la dénomination même des formes des vases qui les portent sous leurs pieds, et les noms des peintres et des potiers.

Le style de quelques vases est *archaïque*, c'est-à-dire imitatif de celui des ouvrages des temps antérieurs. Les vases à figures noires étaient des prix pour des vainqueurs, et ceux à figures rouges, des présents de noces ou d'une fête. Il n'y a point de sujets relatifs aux mystères et aux cérémonies funéraires, et l'époque de la destruction de Vulci porte à croire que les vases trouvés dans ses tombeaux, et appartenant à l'époque de la plus grande prospérité des colonies grecques en Italie, sont aussi antérieurs aux vases de la Pouille et de la Basilicate.

Tous ces vases à sujets et à noms grecs ont-ils été fabriqués en Grèce, et transportés par le commerce, accueillis par la curiosité en Étrurie? La réponse affirmative à cette ques-

tion ne manque pas de partisans; mais M. Gerhard pense que tous ces vases sont l'ouvrage d'artistes attiques ou athéniens établis à Vulci, où un mélange de population grecque avec la population indigène dans la même cité expliquait suffisamment la présence de ces artistes et le succès des produits de leur industrie.

168. En sortant des fouilles, le vase est couvert d'une couche de terre blanchâtre assez semblable à du tartre, et de nature calcaire; elle disparaît au moyen de l'eau-forte. Mais cette opération doit être faite avec beaucoup de précautions; l'acide ne mord pas sur le vernis noir du vase, mais il peut promptement altérer les autres couleurs. Quand les peintures ont souffert par les sels terreux, on les restaure en raccordant les couleurs affaiblies avec celles qui subsistent encore. Mais ce travail de restauration, surtout si l'artiste se permet d'y ajouter des détails qui ne sont pas évidents dans l'original, peuvent altérer ou métamorphoser un sujet, et l'archéologue doit tenir peu de compte de ces travaux modernes dans l'étude d'un vase peint. Quelquefois on a enlevé ces

repeints, et reconnu au-dessous le véritable sujet de la peinture.

169. Quant aux imitations faites soit pour l'amour de l'art, soit par des faussaires, les premières sont très-louables et ont concouru puissamment au perfectionnement de la céramie des modernes; les secondes sont très-blâmables, et des amateurs distingués y ont été trompés. *Pietro Fondi*, qui avait établi ses fabriques à Venise et à Corfou, a particulièrement réussi dans ce genre d'escroquerie; il y en a de plusieurs espèces; le vase est antique, mais les peintures sont modernes; on a ajouté des détails et des inscriptions aux peintures antiques; sur un vase noir, on a enlevé le vernis par places pour découvrir la couleur de la terre, et on y a peint des figures; mais les différences du style du dessin, la multiplicité des détails, les ongles indiqués aux doigts de la main et du pied, trahissent bientôt cette fraude, de même que la grossièreté de la terre qui rend les vases plus pesants, et l'éclat métallique du vernis. L'épreuve qu'on fait subir aux couleurs des vases faux est aussi très-concluante : si le faussaire a employé des couleurs détrempées

dans de l'eau ou de l'alcool, il suffit de passer dessus de l'eau ou de l'esprit-de-vin pour les faire disparaître; les couleurs antiques ayant été cuites avec le vase, résistent à cette épreuve.

170. Les gouvernements d'Europe ont reconnu toute l'utilité des collections de vases peints pour l'avancement des arts utiles et des beaux-arts. Les collections publiques se trouvent dans les villes principales, et à Paris, à la manufacture de porcelaine à Sèvres, et au cabinet des antiques de la Bibliothèque du roi. La collection du Musée du Louvre l'emporte sur toutes les autres de Paris, depuis qu'on y a réuni celle de feu Durand, si remarquable par le nombre et la variété des vases, par leur élégance, leur grandeur, et par la richesse des peintures de quelques-uns d'entre eux. Des amateurs éclairés s'empressent aussi d'orner leur cabinet de ces beaux et précieux monuments, de les livrer aux investigations des artistes et des archéologues, et l'on peut citer particulièrement les collections formées à Paris par feu le duc de Blacas, M. le comte Pourtalés, et le baron Roger. Les tempêtes politiques ont dispersé la première et forcé l'il-

lustre possesseur à chercher un tombeau dans une terre étrangère; celle de feu le baron Roger a été vendue après sa mort : M. de Pourtalès enrichit actuellement la sienne. Il en existe encore de publiques ou de particulières en Italie, en Angleterre et en Allemagne. Beaucoup d'amateurs ont aussi réuni un plus ou moins grand nombre de vases.

171. Quelques-unes de ces collections ont été publiées; d'habiles artistes ont reproduit les formes et les peintures des vases; des savants distingués en ont expliqué les sujets. Telles sont la première collection d'Hamilton expliquée par d'Hancarville; la seconde, par Tischben et Italinski; celle de Dresde, dont Boettiger a décrit les plus remarquables, etc. Il existe aussi des recueils gravés, dont les sujets sont tirés de divers cabinets; et tels sont, entre autres, celui de Passeri, *Picturæ Etruscorum in vasculis nunc primùm collectæ*, Romæ, 1767-1773; 3 vol. in-fol.; et celui de Millin, *Peintures de vases grecs*, 2 vol. in-fol. On trouve aussi dans les recueils académiques et les journaux littéraires de l'Europe, dans ceux de l'Italie surtout et dans les ouvrages d'archéologie, la description de

quelques vases peints isolés. Les études dont ils sont l'occasion paraissent inépuisables, et appellent le concours des savants de tous les pays. On peut dire que les sujets de recherches archéologiques et artistiques fournis par les vases grecs sont si multipliés, que les savants ont été contraints de s'adonner à de simples monographies. Ainsi Millin avait publié une *orestéide*; M. Raoul-Rochette s'est attaché à l'histoire d'Achille, ou plutôt à la légende mythique du héros, telle qu'elle nous est transmise par les monuments, et leur savante interprétation a fait de l'Achilléide un des plus beaux et des meilleurs ouvrages modernes sur l'antiquité figurée. Le progrès sensible fait depuis quelques années dans la science des vases grecs peints en promet de plus intéressants encore, et confirme l'espoir lentement conçu de voir se resserrer de plus en plus l'alliance de l'archéologie avec l'érudition, de la science des monuments avec la science des auteurs. Les vases peints se placent sans nul doute au premier rang parmi les productions de l'art des anciens. Leur étude est indispensable à l'érudit; c'est pourquoi nous avons tâché de réunir dans ce résumé, trop

sommaire sans doute, les principes généraux qui peuvent conduire à la connaissance de ces curieux et utiles monuments, si intéressants à la fois pour l'histoire et les beaux-arts.

172. Quant aux vases de tout autre genre que les vases peints, et dont les formes, la matière, la destination, intéressent également l'archéologue, nous en parlerons dans le chapitre général des meubles, armes et ustensiles des anciens, et nous les considérerons par rapport à leurs usages religieux, domestiques ou funéraires. Nous embrasserons ainsi l'ensemble de ce genre de monuments, le plus nombreux dans les collections d'antiquités, et pour lesquels les anciens employèrent les matières les plus précieuses comme les plus communes. Nous complétons ce que nous avions à dire des ouvrages de peinture, par quelques notions principales sur les *mosaïques*.

SECTION IV.

Mosaïques.

173. La *mosaïque* n'est en effet qu'une

sorte de peinture exécutée par l'assemblage de pierres ou de pâtes de couleurs diverses, appliquées sur un mastic, et qui forment ainsi des représentations de toute espèce, comme les couleurs mariées par le pinceau. Les anciens peuples connurent l'art de la mosaïque, et on le croit originaire de l'Asie, où l'on composa des tableaux de ce genre, à l'imitation des beaux tapis fabriqués de tout temps dans ces contrées.

174. Les *Égyptiens* l'employèrent, très-vraisemblablement, à plusieurs usages; on n'en a cependant trouvé aucune trace dans les temples ni dans les palais dont les ruines subsistent encore. Mais on voit dans la collection égyptienne de Turin un fragment de cercueil de momie, dont les peintures sont exécutées en mosaïque, et avec une précision et une fidélité surprenantes. La matière est un émail; les couleurs sont très-diverses, et leur variété rend avec une ressemblance parfaite le plumage des oiseaux. L'assemblage des morceaux innombrables qui composent chaque figure, ne laisse rien à désirer. C'est, je crois, le seul exemple connu jusqu'ici de la mosaïque égyptienne; mais la difficulté

de son exécution permet de supposer qu'ils l'employèrent à des usages qui n'exigeaient pas cette perfection.

175. Les *Grecs* portèrent l'art de la mosaïque au plus haut degré. Ménageant habilement les nuances, et donnant aux figures une grande harmonie dans ces compositions, elles ressemblaient, pour peu qu'on s'en éloignât, à de véritables peintures. Leur goût se montra encore dans les ouvrages de ce genre.

176. On donna à la mosaïque des noms différents, selon qu'elle était exécutée en morceaux de marbre d'une certaine grandeur, et c'était alors le *lithostroton, opus sectile*; ou bien en petits cubes, et dans ce cas c'était l'*opus tesselatum*; ou bien *vermiculatum*, les cubes de pierre qui suivaient des lignes courbes imitant ainsi la marche des vers. Enfin on nommait *asaroton*, la mosaïque destinée à orner le pavé d'une salle, et sur laquelle on représentait des restes de viande qui paraissaient être tombés de la table.

177. La mosaïque servit à la fois à orner les pavés, les murs et les plafonds des édifi-

ces publics et privés. Les Grecs préférèrent en général les marbres à toute autre matière; ils construisaient en pierres plates un fond solidement contenu, qu'on couvrait d'un mastic épais, et l'artiste, ayant sous les yeux le dessin colorié qu'il avait à exécuter, ou le tableau qu'il copiait, implantait les cubes colorés dans le mastic, et polissait toute la surface quand elle était consolidée, en ayant soin toutefois que la trop grande perfection du poli ne nuisît, par ses reflets, à l'effet général de son ouvrage.

178. Le plus grand avantage de la mosaïque était de résister à l'humidité et à tout ce qui altère les couleurs et la beauté de la peinture. Celle-ci ne pouvait pas d'ailleurs être employée dans les pavés des édifices, et les mosaïques leur donnaient une grande élégance. On peut se faire une idée de la perfection où les Grecs portèrent cet art, par la mosaïque du Capitole, trouvée dans la Villa Hadriani près de Tivoli, et qui représente un vase rempli d'eau; sur ses bords sont posées quatre colombes dont une est dans l'attitude de boire. On croit que c'est la mosaïque de Pergame dont Pline a parlé, et elle est re-

marquable comme étant entièrement composée de cubes de pierre, sans mélange de pâte ni de verres coloriés.

179. On peut considérer les mosaïques de cette espèce comme les plus antiques : ce ne fut que peu à peu que l'art de colorer le marbre, les pâtes et le verre, multiplia les matières propres aux mosaïques, et en rendit en quelque sorte l'exécution plus facile. Elle fut poussée, sous ce rapport, à un point qu'on n'a pas surpassé. La mosaïque trouvée en 1763 près de Pompeï, et qui représente trois femmes portant des masques comiques, jouant de différents instruments, et ayant un enfant auprès d'elles, est d'un travail si fin, que Vinckelmann assurait qu'on ne pouvait le reconnaître qu'à l'aide d'une loupe. On y lit le nom de l'auteur, Dioscorides, de Samos.

180. Les sujets représentés sur les mosaïques sont très-variés, et tirés ordinairement de la mythologie et de l'histoire héroïque. On y voit aussi des paysages, des animaux des divers règnes, des grotesques, et de simples ornements en zones, en méandres, en compartiments, entremêlés quelquefois de tritons, de néréides, de centaures, etc. Le

sujet principal est au milieu, le reste lui sert comme d'encadrement.

181. On enlève les mosaïques antiques, pour les placer dans les édifices modernes, au moyen de procédés fort ingénieux. On fixe soigneusement avec du mastic les cubes qui s'ébranlent; on coupe ensuite le tableau en quartiers d'un à deux pieds, selon sa grandeur et sa solidité; on les place sur des pierres plates d'une surface analogue, encadrées en fer, et qu'on numérote avec attention; on replace ensuite ces quartiers sur le parquet, où on les fixe dans leur ordre primitif, et la mosaïque ne paraît pas avoir été déplacée. On juge facilement que, pour découper les quartiers, il n'est pas indifférent d'avoir égard au dessin des figures, afin de tomber, s'il est possible, sur les intervalles qui les séparent, et de conserver intact le sujet principal tout entier.

182. *Les Romains* perfectionnèrent l'art de faire les mosaïques, non sous le rapport du goût et de la composition, mais en ajoutant des matières nouvelles à celles que les Grecs avaient employées. Ils connurent ce genre d'ouvrage par leurs conquêtes, et vers la fin

de la république ils transportèrent à Rome les beaux pavés de ce genre trouvés dans les villes grecques qu'ils avaient soumises. Sylla fit exécuter la première mosaïque d'origine romaine, dans le temple de la Fortune à Palestrine, où elle subsiste encore en grande partie. Les mosaïques devinrent ensuite d'un usage général, et l'on en fabriquait de portatives pour les tentes des princes et des généraux en campagne : César en faisait porter une dans ses expéditions militaires. Au temps d'Auguste, on employa surtout le verre colorié; et sous Claude, on réussit à teindre le marbre et même à le tacheter.

183. Pour reconnaître l'âge d'une mosaïque, on doit donc avoir égard à la nature des matières qui s'y trouvent employées; plus elles seront multipliées, plus on y aura employé de matériaux factices et produits par le travail des hommes, moins la mosaïque sera ancienne; et ici nous parlons de celles qui sont distinguées par la finesse de l'exécution et la variété des nuances. Les pavés romains les plus communs sont en cubes de pierres naturelles, et forment tout au plus des bandes plus ou moins larges de couleurs différentes,

et assez grossièrement assemblées. Dans le Bas-Empire, on vit à Constantinople des mosaïques en perles et en pierres précieuses, et la richesse de la matière était ainsi substituée aux beautés de l'art qui avait dégénéré.

184. Le nombre des mosaïques romaines qui nous sont parvenues, quelquefois dans un état parfait de conservation, est assez considérable. On en a découvert de fort belles à Lyon, Vienne, Nîmes, Aix, Riez, Orange, et dans tout le midi de la France. Feu Artaud les a publiées avec une fidélité qui doit servir d'exemple à ceux qui reproduisent les monuments de l'antiquité. Celles de Vienne, dont une représentait Achille au milieu des filles de Lycomède et reconnu par Ulysse qui lui montre des armes, ont péri presque toutes. La belle mosaïque de Lyon, où sont figurés les jeux du cirque, expliquée aussi par Artaud, orne le Musée de cette ville avec quelques autres également intéressantes, et les soins qu'on s'est donnés pour les conserver et les restaurer méritent d'être imités. Une autre mosaïque, trouvée dans les environs de Toulouse et représentant des divinités marines avec des noms grecs, a été

transportée à la Bibliothèque royale de Paris. On a aussi transporté à Paris des mosaïques romaines, représentant des poissons, qui ont été découvertes dans des fouilles entreprises récemment par des amateurs sur le sol de Carthage.

185. Ce qui a été dit plus haut sur les divers sujets des mosaïques grecques s'applique aussi aux mosaïques romaines. Les dieux et les héros, leurs mythes tels que l'antiquité les a faits, s'y retrouvent le plus souvent; les ornements sont les mêmes, et l'on ne découvre en France que des ouvrages romains.

Nous citerons, en finissant sur ce sujet, et comme un bel exemple de mosaïque historique, le beau pavé découvert à Palestrine, remarquable par son étendue et le nombre des scènes qui s'y trouvent figurées; l'abbé Barthélemy a reconnu qu'il représente le séjour de l'empereur Hadrien en Égypte. On y voit des courses sur le Nil, des sacrifices devant les temples, des jeux et des fêtes publiques, la chasse aux animaux féroces, et un grand nombre d'inscriptions grecques qui sont les noms de ces divers animaux, parmi lesquels il y en a d'inconnus. L'aspect général de cette

sorte de carte topographique, l'architecture des édifices et l'espèce de quelques-uns des animaux ne permettent pas de douter en effet que cette scène riche et variée ne se passe en Égypte. Vinckelmann a cru y reconnaître Ménélas et Hélène passant dans cette illustre contrée. Le travail en mosaïque n'est pas très-fin, et les cubes ont en général de trois à quatre lignes de côté.

186. Les nombreuses analogies qu'on remarque dans l'histoire des arts chez les Étrusques et chez les Grecs permettent de croire que les premiers composèrent aussi des mosaïques; mais il n'y en a point de connues ou de bien authentiques jusqu'à présent; et quant aux Gaulois, rien ne permet de leur en attribuer. On a trouvé à Nîmes, il est vrai, une figure en mosaïque, portant un flambeau et ayant un chien à ses pieds : telle était, dit-on, la déesse gauloise Néhalénia; mais cette figure peut être un ouvrage romain. On sait que, sous la domination romaine, les divinités locales des Gaulois ne cessèrent pas d'être l'objet de leur culte; leurs noms se retrouvent encore dans les inscriptions latines recueillies dans les Gau-

les; on ne peut donc pas, malgré les mosaïques de Nîmes, attribuer aux Gaulois, si éloignés du goût des constructions, la connaissance ni l'usage des mosaïques, avant l'époque de la domination romaine dans les Gaules.

187. Pour compléter ce traité sommaire d'archéologie, il nous reste à parler des productions de la gravure, qui comprennent les *pierres gravées*, les *inscriptions* et les *médailles*, et, comme appendice général de l'ouvrage, des *meubles, armes et ustensiles* en tout genre, objets les plus nombreux dans toutes les collections, et qui sont d'un si grand secours pour la connaissance des usages et des arts industriels de l'antiquité. Ces divers genres de monuments intéressent aussi plus particulièrement l'archéologue, qui a plus d'occasions de les étudier et de les recueillir. Nous réunirons, dans le second volume de cet ouvrage, les notions élémentaires les plus utiles pour leur étude. La science des inscriptions exige toutes les ressources d'une solide érudition, à l'égard des inscriptions grecques surtout; celle des médailles n'est pas moins vaste, et l'on reconnaît assez quel

est l'intérêt des unes et des autres pour l'histoire, à l'attention particulière que leur accordent les plus habiles critiques, à leurs efforts pour parvenir à l'entière intelligence de ces monuments contemporains des événements qu'ils rappellent et dont ils sont comme des témoins irrécusables. Les pierres gravées sont aussi, avec les vases peints, les plus élégantes, les plus riches, les plus intéressantes productions des arts des anciens. En nous occupant de ces divers sujets dans la suite de cet ouvrage, nous n'aurons garde d'oublier que nous n'écrivons qu'un traité sommaire, dont le vrai mérite consiste moins dans l'universalité des préceptes, que dans leur certitude même : s'il n'enseigne rien à l'érudit de profession, il doit du moins instruire l'amateur, auquel il est principalement destiné, et surtout ne pas l'égarer dans de fausses routes. Si l'on remarque des erreurs, nous prions de ne pas les attribuer au défaut de zèle de notre part, mais bien plutôt à la variété des sujets qui sont traités : nous avons tâché de rester fidèle aux leçons des doctes maîtres dont les travaux nous ont servi de guide.

VOCABULAIRE
DES MOTS TECHNIQUES
DE LA PREMIÈRE PARTIE
DE L'ARCHÉOLOGIE.

A

Aetos. *Aetoma, Fronton* des temples grecs. *Voyez* ce mot, 49.
Agathodémon. Le bon génie, 154.
Agonothètes. Juges du *théâtre*, 81.
Amenthi. L'enfer des Égyptiens, 94.
Amphithéatres. Lieu où se donnaient les combats d'animaux, des gladiateurs, etc. *Théâtre double*, 84.
Andronitis. Appartement des hommes dans les maisons grecques, 37.
Antiquum. *Voyez* Incertum.
Anti-thalamus. Salon de réception qui précédait la chambre à coucher des dames grecques, 38.
Apodyterium. La salle des *thermes* où l'on se déshabillait ; le *Spoliatorium* des Romains, 89.
Aqueducs. Constructions pour la conduite des eaux, 127.
Arc de triomphe. *Arcs et portiques* élevés en l'honneur d'un prince, etc., 91.
Area. Sol intérieur du *cirque*, 86.
Area. *Portique* des temples grecs, 48.
Arène. Sol intérieur de l'*amphithéâtre*, 84.
Asaroton. *Mosaïque* représentant des morceaux de viande tombés d'une table, 234.
Atellanes. Pièces de théâtre satiriques : nom tiré de celui de la ville d'*Atella*, où ce genre fut d'abord cultivé, 83.

ATRAMENTUM. Vernis dont les peintres de l'antiquité couvraient leurs tableaux, 196.
ATRIUM. Vestibule des maisons romaines, 39.
ATTRIBUTS. Les ustensiles et les ornements qui sont spéciaux à la représentation d'un dieu, d'un héros, etc., comme la massue pour Hercule, les pampres pour Bacchus, 167.
AUTELS. Égyptiens, 57. — Grecs, 58. — Gaulois. *Voyez* PIERRES LEVÉES, 116.
ANIMAUX. Sur les monuments égyptiens, 163. — Étrusques, 169.

B

BAINS ou thermes. *Voyez* ce mot, 89.
BALNEUM. Bain d'eau chaude, 90.
BASE. Partie de la *colonne* qui en porte le *fût*, 60.
BAS-RELIEFS, 180.
BIPENNE. Hache à deux tranchants, 168.
BUSTES, 129.

C

CAMPS ROMAINS, CAMPS DE CÉSAR. Lieux pour la station des armées en campagne, 125.
CANOPES. *Vases* de diverses matières, au nombre de quatre, dont les couvercles portent quatre têtes différentes (de *femme*, de *chacal*, de *cynocéphale*, d'*épervier*), et qui contenaient les viscères embaumés des *momies* auprès desquelles on les trouve, 105.
CAPSARII. Ceux qui avaient le soin des habits dans les bains romains, 89.
CARCERES. Lieux où étaient logés les animaux féroces, les chevaux et les chars dans un cirque, 86.
CARIATIDE (pilier). Figure humaine adaptée à un pilastre et supportant un entablement, 42.
CARTOUCHE. Encadrement elliptique contenant les noms en hiéroglyphes des rois d'Égypte et des dieux *dynastes*, qui furent rois, 157.
CELLA. La nef d'un *temple*, 41.

CÉNOTAPHE, *Tombeau* vide, 121.
CÉRAMIE. L'art du potier chez les anciens, 203.
CERCUEIL de momie. Caisse en bois, en carton ou en toile, couverte de peintures, et qui renferme les momies, 104.
CHACAL. Quadrupède d'Égypte dont la forme approche de celle du renard, 151.
CHAPITEAU. Tête qui surmonte une *colonne*, 60.
CHIMÈRE. Quadrupède ailé et autres compositions fantastiques, 170.
CIMENTS, chez les anciens, 35.
CIPPE. Pierre quadrangulaire élevée sur un tombeau, 118.
CIRQUE, *Stade, Stadion*. Lieu destiné aux jeux des athlètes, etc., 85.
COIN. L'ensemble des degrés d'un *théâtre*, séparés des autres par un couloir en escalier, 81.
COLONNE MILLIAIRE. Placée de mille en mille pas sur les *voies romaines*, 65.
— Monumentale. Isolée et de grandes proportions, 65.
COLUMBARIUM. Chambre sépulcrale percée de plusieurs étages de niches propres à contenir des *urnes funéraires*, 120.
CROIX ANSÉE. Ayant la forme du T surmonté d'un anneau ; instrument symbolique porté à la main par les divinités égyptiennes, 146.
CYCLOPÉENS (Murs). Construits en pierres polygones irrégulières, 32.
CYNOCÉPHALE. Grande espèce de singe, 148.

D

DÉCASTYLE. Façade à dix colonnes, 51.
DENDROPHORES. Les servants de Bacchus qui portaient des branches de feuillages dans ses cérémonies, 218.
DÉTREMPE. Couleurs broyées à l'eau et à la colle, 193.

DICTYOTHÉTON. Le même que *Reticulatum*. Voyez ce mot, 34.
DIOTA. Vase à deux anses et terminé en pointe, 209.
DIVINITÉS. Égyptiennes de toutes sortes, 144. — Étrusques, grecques et romaines, 167.
D. M. *Diis manibus*. Invocation aux dieux mânes dans les inscriptions funéraires des Romains, 119.
DYNASTES. Qualification des dieux égyptiens qui avaient été rois de la contrée, 160.

E

ÉCHEA. Vases de bronze ou de terre destinés à renforcer la voix des acteurs au théâtre, 82.
ÉCLECTISME. Liberté de choisir parmi les traditions diverses sur le mythe d'un dieu, 221.
ELÉOTHESIUM. Lieux où l'on conservait les huiles et les parfums pour les bains, 90.
EMPLECTON. Construction d'un mur dont les deux parements étaient en pierres de taille, et l'intervalle rempli de moellons noyés dans le ciment, 31.
ENCAUSTIQUE. Peinture exécutée par l'action du feu, 194.
ÉPERVIER. Symbole de plusieurs divinités égyptiennes, 155.
EURIPUS. Fossé qui séparait l'*area*, l'*aira* ou sol intérieur du *cirque*, des *gradins*, 86.
EXCUNEATUS. Celui qui ne trouvait pas à se placer au théâtre. Voyez le mot *coin*, 81.

F

FIGURES, FIGURINES. Sorte de petites statues, 129.
FIGURINES funéraires, placées autour des *momies* égyptiennes, et portant toutes le nom du mort, 106.
FRESQUE. Peinture sur un mur fraîchement recrépi, 193.
FRIGIDARIUM. Chambre des bains froids chez les Romains, 90.
FRONTON. Construction en triangle obtus qui s'é-

lève au-dessus de l'entablement ; les Grecs en plaçaient un à chaque façade antérieure et postérieure de leurs *temples*. *Voyez* les mots *Aetos* et *Aetoma*, 49.

Fut. Corps d'une *colonne*, 60.

G

Gaine. Figure en gaîne, dont la tête et les pieds seuls sont figurés en bosse et paraissent sortir d'une gaîne, 131.

Galbe des vases grecs, 209.

Gradins. Degrés de pierre qui servaient de base aux temples des anciens, 55.

Gynæconytis ou **Gynécée.** Appartement des femmes dans une maison grecque, 37.

H

Héxastyle. Façade à six colonnes, 50.

Hiéracocéphale. A tête d'*épervier*, 152.

Hiératiques. Caractères tachygraphiques des signes hiéroglyphiques ou sacerdotaux, 109.

Hiéron. Enceinte sacrée, renfermant les temples, chapelles, terres et bois consacrés, habitation des prêtres, etc., 48.

Hippodrome. Lieu où se faisaient les courses de chevaux et en chars, 88.

H. M. H. N. S. *Hoc monumentum hæredes non sequitur.* Formule relative aux tombeaux, 119.

H. M. AD. H. N. TRANS. *Hoc monumentum ad hæredes non transit.* Même formule, 119.

Hypæton. Temple à cella découverte, 56.

Hypocaustum. Fourneau souterrain qui distribuait la chaleur pour le service des bains, 90.

Hypogées. Excavation dans la Thébaïde et servant de tombeau, 94.

I

Incertum ou antiquum. Construction en pierres brutes assemblées le mieux possible, 33.

Isodomum. Construction en pierres taillées de la même hauteur et en général très-longues, 31.

K

Kalos, Κάλὸς, (Beau et Bon). Espèce d'acclamation qui se lit sur les *vases peints* grecs. 216.

L

L. ou **Leug.** (*leuga* ou *leugæ*). Lieue, distances en *lieues*, marquées sur les *colonnes milliaires* d'une partie de la Gaule, 66.
Labra, solea, alvei. Baignoires, 90.
Laconicum. Chambre chaude dans les *thermes* des Grecs, 90.
Lampadophores. Les suivants de Bacchus, qui portaient des torches dans les cérémonies, 218.
Lithostroton, *Opus sectile,* **Mosaïque.** Morceau d'une certaine grandeur, 234.
Lituus, Bâton recourbé en volute, 151.
Lotus. Plante aquatique d'Égypte (*Nymphæa lotus*), 42.
Loutron. Pour les Grecs, le même que le *Frigidarium* des Romains. *Voyez* ce mot, 89.

M

M. *ou* **MP.** (*Milliarium*, ou *milliarium passuum*). Marque des distances en milles, sur les *colonnes milliaires*, 66.
Maisons. Chez les Grecs, 37. — Les Romains, 39.
Meta. Borne du *cirque*, 87.
Mitre. Partie supérieure du *pschent*. *Voyez* ce mot, 149.
Momies humaines. Corps embaumés. — Égyptiennes, 99. — Gauloises, 117.
Monoptère. *Temple* formé par un rang circulaire de *colonnes* sans mur, 54.

Monumentum. Monument funéraire en l'honneur du mort, et séparé de son corps, 118.

Mortiers et *ciments*, chez les anciens, 35.

Mosaique. Sorte de peinture par l'assemblage de petites pierres de diverses couleurs, 232.

Mythe. Histoire fabuleuse d'un dieu ou d'un héros, 172.

N

Naos. Répond chez les Grecs à la *cella* des Romains. *Voyez* ce mot, 48.

Naumachies. Lieu où l'on donnait les combats simulés de vaisseaux, 87.

Nilomètre. Colonne graduée servant à mesurer l'élévation du Nil, 147.

Nucleus. Mélange de chaux, craie, terre, corroyées et battues : troisième couche supérieure des voies romaines, 124.

O

Obélisque. Pierre quadrangulaire isolée, d'une longueur considérable, et dont l'épaisseur diminue de la base au sommet, 87.

Octastyle. Façade à huit colonnes, 50.

Oiseau a tête humaine. Figure de l'âme dans la mythologie figurée des Égyptiens, 164.

Onctuarium. Le même que l'*Eleothesium*. *Voyez* ce mot, 90.

Opisthodome ou posticum. *Voyez* ce mot, 49.

Opus sectile. *Mosaïque* en morceaux de marbre d'une certaine grandeur, 234. — *Tesselatum*, en petits cubes ; idem. — *Vermiculatum*, dont les couleurs imitaient par des lignes courbes la marche d'un ver, *idem*.

Ordres d'architecture grecs et romains, 60.

P

Papyrus. Pellicule d'une plante de ce nom con-

vertie en matière analogue au papier, et destinée aux mêmes usages, 107.

Particuliers (simples). Sur les monuments égyptiens, 161.

Patère. Vase rond et plat, avec ou sans manche, 209.

Peribolos. Espace clos de mur et entourant les temples grecs, 49.

Périptère. Temple fourni d'un rang circulaire de colonnes enceintes d'un mur placé à la distance d'un entre-colonnement, 55.

Pierres levées. Monument gaulois composé de trois ou quatre grandes pierres brutes formant une espèce de chambre couverte, 59, 116.

— Fichées. Monument gaulois consistant en une longue pierre brute fichée en terre, 115.

Piscina. Bassin des bains romains, 90.

Pisé. Construction en terre rendue compacte, quelquefois mêlée de paille hachée. 34.

Posticum. Partie postérieure d'un temple grec, 49.

Prêtres. Sur les monuments égyptiens, 158.

Præcinctio. Chaque étage de gradins dans les théâtres grecs et romains, 81.

Pronaos. Partie antérieure d'un temple grec, 49.

Pseudoisodomum. Construction en assises de pierres de hauteur inégale, 31.

Pschent. Coiffure symbolique, composée de deux parties, l'une couvrant le tour de la tête, et l'autre s'élevant au-dessus en cône allongé, 149.

Psychopompe. Surnom de Mercure conducteur des âmes, 153.

Pylone. Masse pyramidale qui s'élève à droite et à gauche des portes principales dans les monuments égyptiens, 42.

Pyramides. Tombeaux des rois d'Égypte, 75.

— Portatives. Monuments funéraires d'un simple particulier, 167.

Pyramidion. Sommité d'un *obélisque* dont les faces inclinées forment une pyramide, 69.

R

Radus. Blocage noyé dans le mortier : deuxième couche des *voies romaines*, 124.

Registre. Chaque étage ou rang de peintures sur un vase, 213.

Reticulatum. Construction en pierres taillées dont les lignes d'assemblage formaient des diagonales et figuraient un réseau, 34.

Revers. Peinture d'un vase, placée à l'opposite du sujet principal, 212.

Rituel, ou livre funéraire des Égyptiens. *Voyez* Papyrus, 109.

Rois et reines sur les monuments égyptiens, 160.

Rythons. Vases à boire ayant la forme d'une corne, 209.

S

Sarcophage. Caisse parallélipipède où l'on plaçait les morts, 119.

Sceptre à tête de couçoupha (espèce d'oiseau). Sceptre des dieux égyptiens ; symbole de la bienfaisance, 146.

— à pommeau évasé (la fleur épanouie du lotus). Sceptre des déesses égyptiennes, 146.

Schola. Galerie qui régnait autour du Balneum romain, 90.

Sepulcrum. Tombeau ordinaire renfermant le corps du défunt, 118.

Sphinx. Réunion de la tête humaine, mâle ou femelle, au corps d'un lion, 155.

Spina. Mur intérieur du *cirque*, peu élevé dans le sens de sa longueur, 85.

Spoliatorium. La salle des bains romains où l'on se déshabillait, 89.

Stade, Stadion. *Voyez* Cirque, 89.

Statues, 129.

STATUMEN. Couche inférieure des *voies romaines*, 124.

STÈLE. Pierre isolée, cintrée par le haut, et portant des inscriptions ; monument funéraire, 165.

STYLE. La réunion de tout ce qui concourt à la composition d'un ouvrage de l'art, 12, 130 et suiv.

SUDATIO. Cellule ronde et chauffée par des tuyaux dans les bains romains, 90.

SUMMUM DORSUM, SUMMA CRUSTA. Quatrième et dernière couche supérieure des *voies romaines*, 124.

T

TABLINUM. Cabinet ou archives d'une *maison romaine*, 39.

TEPIDARIUM. Chambre d'une chaleur modérée dans les bains romains, 90.

TEMPLES, Égyptiens, de Louqsor, 42. — Du Sud, à Karnac, 43. — Grecs, 48. — Tetra-hexa-octa-déca-style ; à quatre, six, huit, dix colonnes, 50. — Étrusques, 51.—Gaulois, 52.—Romains, *idem*. — De forme circulaire, 54.

TÉTRASTYLE. Façade à quatre colonnes, 50.

THALAMUS. Chambre à coucher des dames grecques, 38.

THÉATRES. Romains, grecs, etc., 79.

THERMES. *Bains* des Romains et des Grecs, 89.

TOMBEAUX. Lieu de sépulture, 93.

TRISMÉGISTE. Trois fois très-grand ; qualification du premier Hermès égyptien, 153.

TUMULI. Monticules factices élevés sur la sépulture des morts, 114 et 116.

U

URÆUS. Aspic d'Égypte, dont la figure décore la coiffure des dieux et des rois égyptiens, 42.

URNES FUNÉRAIRES. Contenant les cendres des morts, 114 et 120.

V

Vases peints. Ouvrages des Étrusques et des Grecs, 199.

Villa. Maison de campagne romaine, 40.

Voies publiques ou militaires, entretenues aux frais de l'État, 121.

— Romaines, 122.

Vomitoria. Avenues voûtées pour entrer dans les amphithéâtres, 85.

TABLE DES MATIÈRES.

PREMIÈRE PARTIE.

ARCHITECTURE, PEINTURE, SCULPTURE.

Introduction historique.................... 1

PREMIÈRE DIVISION.

Monuments d'architecture.................... 29
- SECTION I. Des murs et murailles; des mortiers et ciments......... 30
- SECTION II. Des maisons................. 36
- SECTION III. Des temples................. 40
- SECTION IV. Des autels.................. 56
- SECTION V. Des colonnes et obélisques... 60
- SECTION VI. Des pyramides............... 75
- SECTION VII. Des théâtres, amphithéâtres, cirques, hippodromes, naumachies, bains ou thermes, arcs de triomphe............ 79
- SECTION VIII. Des tombeaux, momies, cercueils, figurines, papyrus, tumuli, pierres gauloises, etc. 93
- SECTION IX. Voies publiques ou militaires, camps et aqueducs......... 121

DEUXIÈME DIVISION.

Monuments de sculpture..................... 129
- SECTION I. Style particulier à chaque peuple. *ibid.*
- SECTION II. Monuments égyptiens.......... 143
 - § 1. Divinités égyptiennes........... 144
 - § 2. Prêtres figurés................. 158
 - § 3. Rois et reines sur les monuments égyptiens................. 160

§ 4.	Simples particuliers	161
§ 5.	Animaux	163
§ 6.	Stèles	165
§ 7.	Pyramides portatives	167
SECTION III.	Monuments étrusques	*ibid.*
SECTION IV.	Monuments grecs	170
SECTION V.	Monuments romains	177
SECTION VI.	Des bas-reliefs en particulier	180

TROISIÈME DIVISION.

Monuments de peinture		185
SECTION I.	Égyptiens	*ibid.*
SECTION II.	Étrusques, Grecs et Romains	190
SECTION III.	Vases peints	199
§ 1.	Vases peints en général	*ibid.*
§ 2.	Vases peints étrusques	206
§ 3.	Vases peints grecs	208
SECTION IV.	Mosaïques	232
Vocabulaire des mots techniques de la première partie de l'archéologie		244

FIN DE LA TABLE.

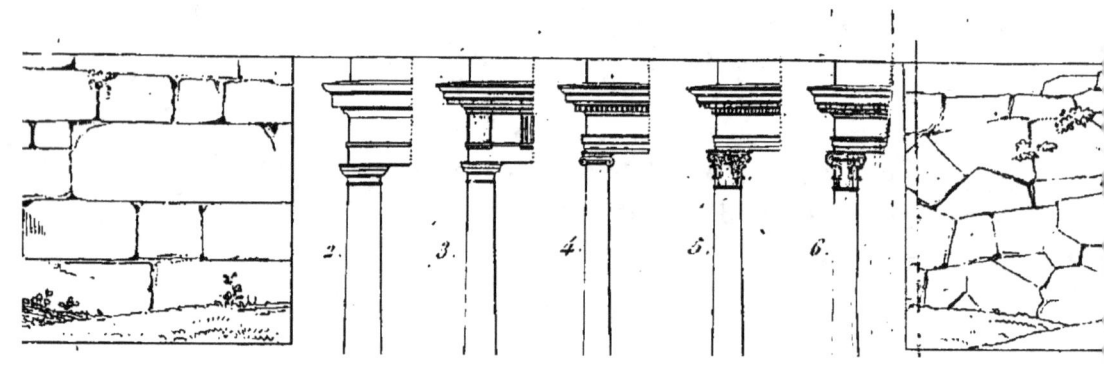